나를 채우는 그림 인문학

나를 채우는 그림 인문학

삶이 막막할 때 그림을 보다 ——————— 유혜선 지음

인 문 학 적 으 로 사 고 하 고
예 술 적 으 로 상 상 하 라

피톤치드

유혜선 작가를 처음 만난 건 8년 전 와인 인문학 살롱에서였
다. 한 달에 한 번 다양한 분야에서 일하는 직장인들이 양재동의
이층 건물에 모였다. 그곳에서 와인에 관한 이야기와 인문학 강
의를 함께 들었다.

자칫 현학적으로 흐를 수 있는 인문학을 와인과 함께 접하며
즐거워하는 회원들을 보면서 인문학의 시대라고는 하지만 진입
장벽을 낮출 필요가 있다고 생각했다. 이후 10년간 유혜선 작가
는 장소를 바꿔가며 꾸준히 와인 인문학 살롱을 운영했다. 참가
자들의 연령과 계층이 다양해지고 더 많은 이들이 참여하는 것을

보고 그는 이 시대의 살로니에(salonnière)라고 생각했다.

과거 귀족사회에서 유행했던 살롱 문화가 특정 계층만을 위한 모임이었다면 21세기 대한민국에서 유행하고 있는 살롱 문화는 취향과 관심사가 비슷한 사람끼리 아름답고 귀한 예술작품을 함께 즐기는 건강한 문화다. 살롱 문화를 이끄는 길잡이를 살로니에라고 불렀는데 유혜선 작가가 그 역할을 훌륭하게 해내고 있다.

새로운 학문에 대한 호기심, 인간에 대한 애정, 변화하는 사회에 기꺼이 적응하고자 하는 적극성, 자신의 삶을 아름답게 가꾸고자 하는 열정. 내가 아는 유혜선 작가의 강점이 생활 속의 인문학 강의를 하면서 더욱 빛을 발하고 있다.

유혜선 작가는 본인의 전공 분야인 소비자와 마케팅 마인드를 바탕으로 대중이 좋아할 만한 인문학 콘텐츠를 개발하는 데 탁월하다. 인문학과 그림 등을 생활에 녹이는 작업을 계속하며 '행복한 삶을 위한 생활 속의 인문학'을 알리기 위해 강의가 필요한 곳이라면 어디든 달려간다. 열정의 원동력은 좋은 것이 있으면 나누고 싶고, 본인이 어려움에 처했을 때 극복한 경험을 전해주기 위한 따뜻한 마음이다.

이 책은 인문학을 우리 삶에 들여놓고 싶은 이들이 쉽게 읽을 수 있는 내용을 담았다. 저자가 삶이 힘들고 어려울 때 그림을 통해 위안을 받은 것처럼 꿈을 꾸고는 싶으나 미래가 뚜렷이 안

보일 때, 내가 가고 있는 길이 맞는지 확인하고 싶을 때, 열심히 달려온 길을 되돌아보며 한숨 돌리고 싶을 때, 그리고 나만의 길을 떠나는 자신을 응원하고 싶을 때 기꺼이 읽으면 위안과 격려가 될 것이다.

스승을 만나는 것이 쉽지 않은 시대다. 본보기가 되기를 부담스러워하고 닮고 싶은 사람도 쉽게 만날 수 없다. 강퍅한 이 시대에 인문학의 가치를 일찌감치 알아차린 저자가 그 즐거움을 함께 느껴보자고 따뜻한 손을 내밀고 있다. 만약 여러분이 그 손을 슬그머니 잡을 수 있다면 당신은 인문학이라는 거대한 교실로 들어가는 손잡이를 잡은 것이다.

예술의전당 교육사업부 손미정 부장

나를 채우는 그림 인문학

인문학의 시대라고 하지만 여전히 인문학은 우리 삶과 먼 곳에 있는 것 같다. 그래서 나는 인문학을 통해 우리 삶 가까이에 있는, 우리 인생에 기반을 둔 인문학을 이야기하고 싶었다. 내가 가장 사랑하는 그림과 예술가의 삶을 빌어서 말이다. 이 책은 그 마음에서 출발했다. 많은 사람이 미술과 인문학을 접근하기 어려운 취미라고 생각한다. 지금의 우리 삶과는 어울리지 않는 고리타분한 시대의 산물이 아니냐고 말이다. 하지만 미술의 매력에 빠져보면 절대 그렇지 않다. 불완전하고 불행한 삶을 살았던 수많은 예술가들은 아름다운 선과 색채로 불행까지도 승화시키

며 그들의 삶을 불멸의 걸작 대열로 올려놓았다. 그러므로 우리가 미술을 제대로 이해하면 우리의 삶을 더 잘 이해하고 가치 있는 사람으로서 자부심을 가질 수 있을 것이다.

나는 미술에 매료되기 전에 평범한 삶을 살았다. 한때는 독일의 깊은 관념의 세계와 맑은 이성을 동경하며 좋아했다. 나이가 들어감에 따라 조금씩 삶의 무게를 느끼기 시작하면서 좌절과 실패의 아픔을 겪기도 하였고 인생은 성실한 노력과 찬란한 성취가 전부 다 내 것이 아니라는 것을 알았다. 자세를 가다듬고 원래 나의 자리로 돌아오기까지 시간이 걸렸다. 그 아픔의 시간 동안 나를 다시 일어서게 해준 것이 그림, 미술, 철학, 역사였다. 삶의 질곡에도 아랑곳하지 않고 예술혼을 불태웠던 예술가의 삶은 나에게 큰 위안이 됐다. 이 책에서 소개한 사랑과 죽음, 행복 때문에 흔들리고 때론 자아를 잃고 휘청거리는 이들도 마찬가지였다. 그들에게 그림은 그저 그림 한 점이 아니었다. 영혼을 어루만지는 위로이자 다시 살아갈 수 있도록 다독이는 손길이었다.

그래서인지 책을 쓰는 동안 나는 참 행복했다. 앞으로 살아갈 삶의 모토는 가볍고, 자유롭고, 힘 있게 사는 것이다. 부와 명예, 물질과 사람들을 조금씩 정리하고 내려놓으면 훨씬 더 가벼워질 수 있다. 가벼워야 자유롭게 살 수 있다. 가볍고 자유로우면 원하는 방향으로 힘 있게 살 수 있을 것이다. 지금까지 주변 사람들과 주어진 환경 때문에 내 삶이 힘들었다고 투덜댔다면 이제 나

머지 삶은 오로지 나를 위해서 뜨겁게 사랑하며 살고, 가볍고 자유롭고 힘 있게 살고자 한다.

이제 나의 소망은 나에게 주어진 시간을 훨씬 더 깊이 있고 내실 있게 그리고 진정성 가득한 삶으로 사는 것이다. 흔히 지난 삶을 돌아보면 가진 것이 없고 해놓은 것도 없다고 말한다. 하지만 사실은 그렇지도 않다. 되돌아보면 우리는 열심히 살아온 만큼 많은 것을 가졌다. 우리가 겪은 숱한 시행착오와 실패, 아픔과 슬픔, 그리고 상처는 모두 소중한 재산이다. 그래서 늦었다고 생각될 때에도 얼마든지 꿈을 꿀 수 있다.

나는 독자들이 《나를 채우는 그림 인문학》을 읽고 꿈을 꾸는 것이 조금은 수월했으면 한다. 또 꿈을 꾸는 그 자체가 아름다우니, 좀 천천히 가도 괜찮을 것 같다. 지금 한참 서둘러 가다 넘어지고 깨어지고 실망하며 조급해 하는 사람들에게 말해주고 싶다.

"그래 조금 천천히 가도 괜찮아. 이른 성공보다 늦은 여유가 더 좋아."

이 책이 세상에 나오기까지 애써준 모든 분들, 그리고 나머지 나의 인생을 사랑으로 채워줄 존경하는 그이와 머지않아 어머니를 맞이할 것 같은 국립현충원에 계시는 사랑하는 나의 아버지 영전에 뜨거운 가슴으로 이 책을 바친다.

유혜선

목차

나를 채우는
그림 인문학

나를 채우는
그림 인문학

흔들리지 않고
피는 꽃이
어디 있으랴

나는 어떤 얼굴인가?

제임스 엔소르 〈가면에 둘러싸인 자화상〉

무척 상냥하고 예의 바른 후배 A가 있
다. 고운 미소에 목소리 톤이 밝고 경쾌해서 처음 만나는 사
람도 누구나 그 후배에게 호감을 갖는다. 그녀는 무척 매력적
이고 긍정적이고 희망적이다. 그녀와 이야기를 나누다 보면
무엇이든 될 것 같다. 어려울 일이 닥쳐도 잘 헤쳐 나갈 것 같
다. 하지만 그녀에 대한 좋은 인상은 오래가지 못한다. 시간이
갈수록 그녀의 말과 행동을 신뢰하지 못하게 됐다.

그녀는 과연 어떤 사람일까? 근사한 미사여구로 포장된 화
술과 자신의 가면적인 유희를 즐기는 것 같았다. 예를 들면

그녀는 늘 행복하고 유복한 집안의 여인처럼 행동했다. 그러나 그런 모습과 다르게 그녀는 이혼을 했고 두 딸과 함께 그리 넉넉하지 않게 살아가고 있었다. 그녀의 말과 다르게 어떤 일을 하는지 알 수 없었고 남자관계도 복잡했다. 그녀의 일관성 없는 말과 행동에 사람들은 지쳤다. 더이상 그녀를 신뢰하지 않았다. 화려한 미소에 감춰진 진실이 드러났을 때마다 주변 사람들의 배신감은 컸다.

그녀는 뭇남자들의 사랑과 관심을 받고 사는 것을 자랑처럼 이야기했다. 모임에서 만날 때는 항상 남자가 운전하는 차에서 우아하게 내리는 모습을 연출했고 헤어질 때는 남자가 차를 대기하고 있음을 과시했다. 그때마다 남자는 바뀌었다.

해골과 가면의 화가 제임스 엔소르(James Ensor)의 그림은 볼 때마다 슬퍼진다. 〈가면에 둘러싸인 자화상〉에서 독특한 비애를 엿볼 수 있다.

벨기에 출신의 표현주의 화가 엔소르는 슬프고 기괴한 가면을 쓴 사람들을 통해서 타락한 인간의 모습과 그들이 느끼는 공포를 철학적으로 표현했다. 그림 속의 빨간 깃털 모자를 쓴 남자는 온갖 표정의 가면에 포위되어 있다.

그는 마치 예술의 순교자처럼 보인다. 가면 속에서 무방비 상태로 맨얼굴을 드러낸 모습이 어쩐지 불안하다. 굳건한 의

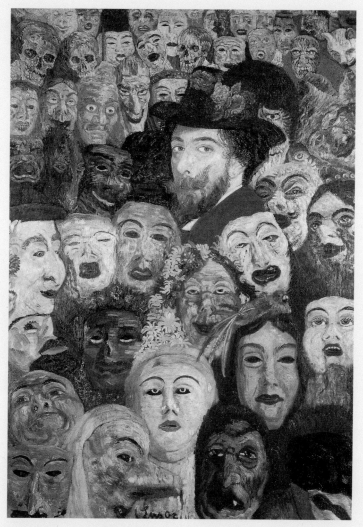

제임스 엔소르, 〈가면에 둘러싸인 자화상〉, 1899년, 캔버스에 유채, 120×80cm,
코마키 머나드 아트 뮤지엄

지가 보이는 눈동자가 왠지 더 불안하고 초조하게 느껴진다. 차라리 다른 사람들처럼 가면을 쓰고 웃거나 울면 좋으련만.

어린 시절 제임스 엔소르의 어머니는 가면을 파는 가게를 운영했다. 그래서 그는 자신을 드러내지 않고 익명성에 기대어 온갖 추악한 일을 자행하는 인간의 굴절된 욕망을 보았다. 불안과 공포가 빚어낸 인간의 이중성을 일찍 알아차린 것이다. 엔소르는 가면이 또 다른 우리 모습일지도 모른다고 생각했다.

칼 구스타브 융(Carl Gustav Jung)의 분석심리학적인 관점에 의하면 융은 외부와 접촉하는 외적 인격을 설명하기 위해서 '페르소나'라는 용어를 사용했다. 페르소나는 사회에서 요구하는 도덕, 질서, 의무 등을 따르거나 자신의 본성을 감추고 다스리기 위한 가면이다. 즉 실제 자신의 모습을 보호하기 위해 만들어낸 가면이 페르소나라는 것이다. 그러나 현실에서는 실제 타협의 범위가 그다지 명확하게 인식되지 않아 어디까지가 얼굴이고 어디까지가 가면인가 하는 물음이 따라다닌다.

페르소나와 이미지 메이킹

우리는 모두 가면을 쓰고 살아간다. 근사한 미사여구로 포

장된 화술과 자신의 페르소나를 과시하고 가면적인 유희를 즐기며 산다. 이 세상은 카니발처럼 현란하고 기괴한 가면이 넘친다. 현대에서는 이것을 이미지 메이킹이라고 한다. 말 그 대로 자신이 세상에 보이고 싶은 모습으로 이미지를 만드는 것이다.

인간은 누구나 속마음을 그대로 표현하고 살 수 없다. 하루 에도 수백 번씩 변하는 마음을 그대로 다 표현한다면 정상적 으로 생활할 수 없다. 그래서 인간은 다면적 인격의 구성체이 기도 하다. 가면은 자신의 가장 이상적인 모습을 드러내고 결 핍은 적절하게 가려주는 안정된 방패막이다. 그래서 사람은 가면을 쓰고 가면을 써야 편안하고 안전하다고 느끼는지도 모른다. 오랜 시간 이런 상태를 유지하다 보면 가면을 쓴 모 습이 정상이라고 믿게 된다. 가면을 벗고 맨얼굴로 살아가는 것이 두렵다. 그래서 가면을 쓸 줄 아는 것도 현대인의 능력 이다. 문제는 균형이다. 동양에서는 이러한 균형을 중시하여 '중용'이라고 했고 오늘날에는 '균형감'이라고 한다.

앞서 이야기한 후배의 소식을 아는 사람을 아무도 없다. 초 라하게 벗어던진 가면의 파편들만 주변 사람들에게 남겨놓고 그녀는 우리 곁을 떠났다. 어디에선가 자신을 잘 모르는 사람 들 속에서 새로운 가면을 쓰고 있을 것이다. 진짜 얼굴을 잊

고 가면만 보면서 서로를 평가하는 삶이 서글프다. 민낯을 부끄러워하지 않고 터놓고 이야기할 수 있는, 그런 솔직담백한 관계가 그립다.

어딜! 뭘 봐?

에두아르 마네, 〈올랭피아〉

시몬 드 보부아르(Simone de Beauvoir)는
늘 논란 속에서 살았다. 그녀는 최루 가스 속에서 열렬하게
사회 정의를 부르짖었다. 칸트와 사르트르에 심취하고 브람
스를 좋아하고 재즈에 열광했다.

보부아르는 생각하고 논쟁할 줄 아는 여자였다. 학문을 좋
아하고 날카로운 통찰력을 가진 지적인 여자였다. 하지만 그
녀는 곧 한계를 느꼈다. 당시 여자는 남자들이 만든 문화 속
에서 그들의 언어로 이야기하고 그들의 관습 속에서 살아야
하는 존재였다. 모든 여성은 어머니이거나 딸이었다. 그 외 타

이들은 가질 수 없었다. 보부아르는 그런 삶을 거부했다.

당시 사람들은 통념을 거부하며 저항하는 여자를 '블루스타킹'이라고 불렀다. 왜 파란색 스타킹일까? 파란색은 현실과 타협하지 않는 색이다. 자유를 꿈꾸는 색이다. 심장을 뛰게 하는 활력과 에너지의 색이기도 하다. 또 상쾌하면서 차분하고 지적이면서 온화한 색이다. 그래서 블루는 전문성, 미래 지향성, 충성심, 신뢰감, 명예 등을 상징한다. 그래서일까? 18세기 유럽에서 이름이 높았던 문예 애호가들은 파란색 스타킹을 즐겨 신었다. 블루스타킹이라는 호칭도 여기서 유래했다. 하지만 이는 여성 작가, 학식을 뽐내는 여자, 문학병에 걸린 여자, 학문에 관심이 있는 여자를 조롱하는 말이기도 하다. 이들은 글을 쓰고 남성과 동등해지려 한다는 이유로 비난을 받았다. 질시와 반목의 대상이 되기도 했다. 하지만 오늘날 시각에서 보면 이들은 예술인이고 페미니스트이며 창의적으로 문화를 이끌어간 선구자다.

블루스타킹의 위상은 에두아르 마네(Edouard Manet)의 그림 〈올랭피아〉를 봐도 알 수 있다.

'감히 어딜 봐?' 여자는 당당하게 묻는 것 같다. 마네는 무슨 생각으로 이런 도발적인 여성을 그렸을까? 마네는 1856년 피렌체에서 티치아노(Vecellio Tiziano)가 그린 〈우르비노의 비너

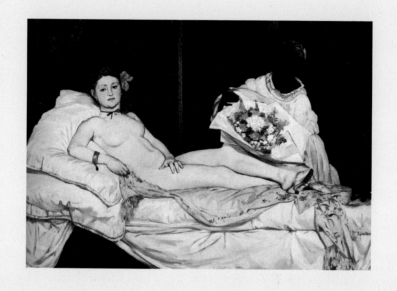

에두아르 마네, 〈올랭피아〉, 1863년, 캔버스에 유채, 190×130cm, 오르세 미술관

스〉를 보고 완전히 매료됐다. 그로부터 7년 후 그는 걸작 〈올 랭피아〉를 완성했다. 티치아노의 비너스에 영향을 받을 법하 지만 둘 사이에는 분명한 차이가 있다. 마네는 들라크루아의 '창조적인 미'나 앵그르가 거부한 '이상미'를 도외시하지 않 았다.

이상미라고 해서 반드시 아름다운 것은 아니다. 모든 것은 변하기 때문이다. 마네는 모더니스트로서 기존의 원근법을 과감하게 무시했다. 새롭고 파격적인 변화를 시도했고 일상 의 순간을 빛에 따라 예민하게 포착하는 인상주의를 만들었 다. 인상주의는 전통적인 그림의 주제와 기교에 얽매이지 않 았다. 일상에서 그림의 소재와 대상을 찾았다.

〈올랭피아〉는 미술 역사상 가장 큰 스캔들을 일으킨 작품 중 하나다. 현실을 기반으로 여성의 정체성을 당당하게 끌어 냈기 때문이다. 마네는 누구의 영향도 받지 않고 오직 자신만 의 올랭피아를 창조했다. 신화 속의 비너스가 아니라 현실의 코르티잔(고급 매춘부)으로, 구시대의 낡은 관습과 인식을 과감 하게 깨부수는 도발적인 여인으로 만들었다. 올랭피아는 인 상주의의 불꽃을 점화시킨 새로운 비너스의 등장이었다. 이 는 음지에서 열정을 삭였던 블루스타킹이 세상 속으로 당당 하게 걸어 나온 것이다.

나다움으로 승부하자

블루스타킹은 21세기를 리드하는 부드럽고 강한, 그러면서 창의적이고 열정적인 여성의 롤모델이 아닐까. 근래에 와서 블루스타킹에 대한 재평가가 이뤄지는 것도 그 때문이다. 블루스타킹은 끼와 순발력, 예술적 기질과 감각이 있는 여성들이었다. 이들은 자신의 전문성과 지적 경쟁력을 자신의 안위만을 위해 사용하지 않았다. 그들은 근원적인 문제를 세상에 펼쳐놓는 법을 알고 있었다. 그리고 치열하게 답을 찾았다.

흔히 21세기를 여성의 시대라고 한다. 하지만 여전히 유리천장이 존재한다. 강하고 똑똑한 여성조차도 여러 가지 딜레마에 빠진다. 사회가 강하고 똑똑한 여성을 여성답지 못하다고 규정하고 억압하기 때문이다. 그러나 강함과 똑똑함이 남성 것이라는 성차별적인 생각은 구시대의 유물이다. 강하고 똑똑한 여성도, 따뜻하고 부드러운 여성도 모두 남성과 같은 사람으로서 인정받고 각자의 장점을 발휘해서 성공할 수 있는 사회가 돼야 한다. 그 옛날 〈올랭피아〉가 그랬듯 여성들도 이제 나다움으로 승부하자. 흑인 여성으로 온갖 차별과 고통을 딛고 성공한 오프라 윈프리도 말하지 않았던가. "탁월함은 모든 차별을 압도한다(Excellence excels all discrimination)."

독서는 나의 힘

장 오노레 프라고나르, 〈책 읽는 여자〉

지성과 미모를 갖춘 잘나가는 변호사가 있다. 가끔 방송에도 출연한다. 변호사답게 말도 재치 있게 하고 논리적이다. 열정적으로 일하고 멋지게 인생을 사는 똑똑한 커리어 우먼인 그녀는 사법연수원에서 남편을 만나 세 아들과 딸 하나를 둔 다둥이 엄마이기도 하다.

자식에 대한 사랑 또한 일과 삶에 대한 열정만큼이나 강하다. 그래서 그녀는 근처에 사는 친정어머니의 도움으로 일과 육아를 병행한다. 동시에 며느리로서의 할 일도 미루지 않는다. 계절마다 시부모님과 친정어머니를 모시고 여행을 갔다.

나는 그녀를 세미나에서 만났다. 그녀는 독서 모임에 열성적으로 참여했다. 그녀는 바쁜 와중에도 독서 모임에 거의 빠지지 않았다. 자신의 전공과 전혀 다른 분야의 사람들을 만나서 책을 읽고 토론하는 것을 좋아했다. 그녀는 책을 통해 사람에 대한 인식과 세상에 대한 지평을 넓힌다.

나는 그녀를 볼 때마다 '어떻게 저렇게 자신의 일과 인생을 빈틈없이 완벽하게 챙길까?'하며 감탄했다. 그 비결은 선택과 집중을 잘하고 시간과 인맥 관리에 능하기 때문이다.

그런데 의외의 사실을 알게 됐다. 화려한 성공과 수려한 외모와는 대조적으로 그녀의 삶은 고난과 아픔의 연속이었다는 것을. 그녀의 아버지는 그녀가 어렸을 때 갑자기 돌아가셨다. 남편은 정치권의 공세에 휘말려 감옥에 가기도 했다. 네 아이를 낳아 기른 것도 이만저만 힘든 일이 아니었는데 막내를 낳고 몸을 풀고 조리원에 있을 때 큰아이가 고열로 사경을 헤매기도 했단다.

"어떻게 그 많은 일을 다 이겨냈어요?"

그 비결은 독서였다. 그녀는 어떤 상황에서도 책을 손에서 놓지 않았다. 아버지가 갑작스럽게 돌아가셨을 때도 그녀는 책을 읽으며 장례식장에서 긴 밤을 보냈다. 남편이 정치적인 사안에 휘말려 억울하게 감옥에 있을 때에도 책을 읽으면서

나를 채우는 그림 인문학

아픔을 담담하게 견뎌냈다. 응급실에서 아이의 체온이 내려가기만을 기다리며 밤을 새우면서도 책을 놓지 않았다.

아픔을 책으로 이기다

그녀는 어릴 때부터 책을 좋아했다. 그러나 본격적으로 책의 힘을 믿기 시작한 것은 고시 준비를 하면서다. 우연히 빅터 프랭클(Viktor Frankl)의 《죽음의 수용소에서》를 읽고 깊은 인상을 받았다. 언제 죽을지 모르는 곳에서 프랭클은 희망의 끈을 놓지 않았다. 그 책을 읽으며 그녀는 현실이 지옥처럼 힘들지만 미래를 바라보면서 닭장 같은 고시원 생활을 견뎠다.

그녀가 틈틈이 시간이 나면 책을 읽은 것은 그때부터였다고 한다. 차 안에서나 사무실에서나 침대 위에서나 언제라도 자투리 시간에 독서를 할 수 있게 주변에 책을 두었다. 그 결과 재판을 하거나 방송을 할 때, 고객과 상담을 할 때도 다양한 사례와 폭넓은 경험으로 그들의 마음을 사로잡고 설득할 수 있었다.

그녀는 평생 책으로 위로받고 책에서 힘을 얻고 책에서 지혜를 찾으며 자신을 지킨 것이다. 평범한 사람이라면 절망하고 나락으로 떨어질 만한 일 앞에서 그녀는 책을 펼쳐 들었다. 나는 고난 앞에서도 단아한 모습으로 책을 읽고 있는 그

녀의 모습을 상상해 봤다. 그러자 장 오노레 프라고나르(Jean-
Honoré Fragonard)의 〈책 읽는 여자〉가 떠올랐다.

장 오노레 프라고나르는 여성의 모습을 섬세하고 아름답
게 그리는 화가로 유명하다. 프라고나르는 로맨틱한 분위기
를 생생하게 그려내는 능력이 탁월하다. 그의 그림은 당시 이
탈리아 여러 지방을 여행하면서 얻은 영감에서 나왔다. 그는
종교화나 역사화를 주로 그렸는데 로마를 여행하고 돌아온
뒤로 달라졌다. 역사화를 버리고 살롱이나 아카데미와는 관
계없는 자유로운 입장에서 분방하면서 쾌활한 관능적 주제를
많이 그렸다. 또한 로코코 문화의 절정을 이루었던 루이 15세
의 쾌락적인 궁정 분위기의 그림을 그리기 시작했다.

1760년대 후반이 되면서 프라고나르는 신고전주의 화풍에
관심을 보이기 시작하였다. 이 시기에 그는 〈책 읽는 여자〉를
포함하여 소녀들의 초상화를 많이 그렸다. 이러한 초상화 속
여성들은 시, 음악 등에 등장하는 가상의 인물이었다.

〈책 읽는 여자〉는 은근히 끌린다. 가만히 보고 있으면 연
약한 소녀의 외양에서 안정된 힘과 은은한 아름다움이 배어
나온다. 전체적인 분위기는 노란색으로 부드러움을 준다. 하
지만 붓질은 거칠고 대담하다. 책 읽는 여자의 깊은 자존심과
의지를 반영하는 듯하다. 소녀의 옆모습과 쿠션과 책의 삼각

나를 채우는 그림 인문학

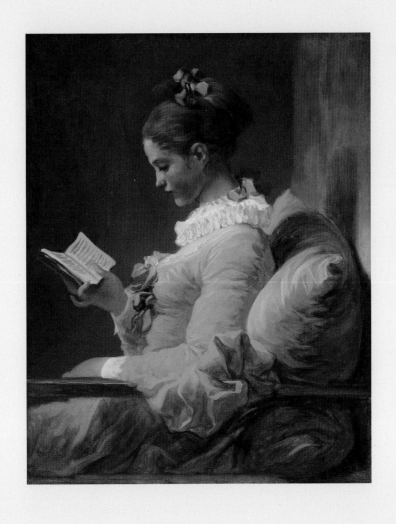

장 오노레 프라고나르, 〈책 읽는 여자〉, 1770년, 캔버스에 유채, 81×65cm, 워싱턴 내셔널 갤러리

형 구도가 안정감 있고 편안하다.

이 안정감과 편안함은 어디서 왔을까? 프라고나르는 어린 처제 마르그리트 제라르를 무척 귀여워했다고 한다. 부모님을 일찍 잃은 처제가 안쓰러웠던 프라고나르는 처제를 자상하게 보살펴 주었다. 또 어린 처제는 그를 아빠처럼 따랐다. 가족 같은 따뜻한 유대감이 아름다운 작품을 만들어 내지 않았나 싶다.

프랑스의 작가 에드몽 공쿠르(Edmond de Goncourt)는 그림 속의 소녀에 대해서 이렇게 평했다.

"세상에서 가장 사랑스러운 눈동자, 세상에서 가장 갸름한 얼굴, 고대 로마의 조각 같은 외모가 가히 지혜의 여신 아테나에 비길 만하다."

프라고나르는 왜 책 읽는 소녀를 그렸을까? 그는 로코코 시대의 대표 화가인 프랑수아 부셰(François Boucher)의 지도를 받았다. 부셰는 '살롱의 화가'라 불리는 인물이다. 그런 부셰의 지도를 받았다면 프라고나르 역시 우아하고 환상적인 여성을 많이 만났을 것이다. 그런데 책 읽는 소녀를 그렸다. 지금 시대의 독서는 그다지 특별한 행위는 아니다. 오히려 흔한 취미, 평범한 일상에 가깝다.

그러나 그가 살았던 로코코 시대의 독서는 지금과 그 무게

나를 채우는 그림 인문학

감이 다르다. 책 읽는 여자란 살롱 문화가 성행하던 로코코 시대를 상징하는 존재였다. 살롱은 귀족 여성들이 독서를 하며 문화와 예술을 즐기며 지적 허영을 누릴 수 있는 장소였다. 책을 통해서 여자들은 가정이라는 울타리를 벗어나 남성의 전유물인 역사와 정치, 철학의 세계를 넘나들었다. 상상력과 지식의 무한한 세계를 자유롭게 오갔다.

매혹적이고도 독립적인

살롱의 여성들은 책을 통해서 자아를 발견했고 독립심을 키웠다. 그 결과 누구보다 먼저 시대 정신을 읽고 적극적으로 사회 운동을 지원하기도 했다. 그래서 그 시대의 책 읽는 여자는 매혹적이면서 위험한 존재로 치부됐다. 경계의 대상이기도 했다.

이제 책 읽는 여자가 다르게 보이지 않는가? 몰입한 여자는 아름답지만 책 읽는 여자는 아름다움을 넘어 매혹적이다. 누구에게도 방해받지 않는 오직 혼자만의 밀실이 있기 때문이다. 타인과의 소통을 위해 열린 공간이 있어야 하지만 때로는 혼자만의, 고집스럽게 닫힌 공간도 필요하다. 자신만의 공간에서 내면의 힘을 기르기 때문이다.

완벽한 고독 속에서 읽은 책은 살아가는 힘이 된다. 활자의

힘과 깊이 있는 내공이 우리의 삶을 위로하고 격려하고 도전하게 한다. 책을 손에서 놓지 않는 한, 인간에 대한 서운함과 세상에 대한 미련을 품지 않게 된다. 그리고 세상을 향한 호기심을 마음에 품는다. 책은 우리의 삶을 흥미진진한 긴장으로 메워 준다.

항상 책을 읽던 그녀. 언젠가는 일선에서 물러나 남편과 자녀로부터 완전히 독립된 개체로 홀로 설 때도 그녀 손에는 책이 있을 것이다. 그녀는 책에 담긴 지식과 다양한 서사에 더욱 몰입하고 세상과 타인 속에서 얻지 못한 것들을 책을 통해서 채울 것이다.

책을 읽는 그녀의 단아한 모습이 그녀의 삶 전체를 붙들고 있다는 생각이 든다. 호기심의 끈을 놓지 않고 책으로 정신을 풍부하게 살찌우던 여자. 온갖 SNS와 다양한 정보, 매체의 홍수 속에서도 종이 위에 박힌 활자를 또박또박 읽어 내리던 그 인내력. 그 많은 암시와 비유, 상징을 찾아서 이해하는 능력은 오직 그녀만의 것이다. 그녀가 앞으로 어떤 삶을 살든 그것이 내공으로 쌓일 것이라고 믿는다. 그러므로 책 읽는 여자는 아름답다.

나를 채우는 그림 인문학

나만의 색으로
무늬를 만들다

산드로 보티첼리, 〈비너스의 탄생〉

그녀는 아름답다. 중년인데도 윤기 있
고 긴 생머리를 유지하고 완벽하게 다듬어진 몸매로 건강한
매력을 풍긴다. 작지만 단단한 몸매, 여성적인 아름다움의 극
치인 풍만한 곡선까지. 그녀가 건강하고 아름답게 느껴지는 것
은 단순히 외모 때문이 아니다. 그녀는 흐트러진 모습을 보이지
않는다. 자신에게 엄격하고 절제할 줄 안다. 반듯한 생각과 규칙
적인 생활 습관이 그녀를 더욱 아름답게 만드는 것 같다.

부유한 가정에서 태어난 그녀는 어린 나이에 뉴욕으로 유
학을 떠났다. 그래서 일찍부터 글로벌 마인드에 눈을 뜰 수

있었다. 하지만 물질적인 풍요 속에서 알 수 없는 외로움을 느꼈다. 외로움에 삶이 잠식당하는 것 같은 순간, 탈출구가 필요했다.

'아름답게 산다는 것은 도대체 무엇인가?'

그녀는 고민했다. 어느 날 그녀는 옆집에 사는 인도 여자가 만든 자수를 보고 다양한 색채와 빛의 황홀함에 빠지기 시작했다. 그때부터 그녀는 사람과 색채의 아름다움을 탐구했다. 그러면서 삶의 의욕과 활기를 되찾았다. 그리고 내친 김에 늦은 나이였지만 색에 대한 공부를 시작했다. 이탈리아와 유럽을 여행하면서 삶에는 다양한 색깔과 무늬가 있음을 깨달았다. 몇 년 후 그녀는 미국과 프랑스 등에서 매우 유명한 컬러리스트가 됐다.

그녀의 아름다운 삶은 산드로 보티첼리(Sandro Botticelli)의 그림 〈비너스의 탄생〉과 닮았다. 보티첼리의 삶이 미스터리한 것처럼 〈비너스의 탄생〉도 매우 비현실적이고 모호하다. 하지만 누가 뭐라고 해도 비너스는 사랑과 아름다움의 여신이다. 이 그림을 보면 조개 속에서 태어난 여인이 왜 아름다움의 상징이 되었을까 궁금해진다.

산드로 보티첼리는 이탈리아 피렌체 출신으로 서양 문화예술의 황금기인 르네상스 시기에 활동했다. 비너스(Venus)는 그

나를 채우는 그림 인문학

리스 신화에서 아름다움과 사랑을 상징하는 미의 여신 아프
로디테(Aphrodite)의 영어 이름이다. '아프로디테'는 거품이라
는 단어 '아프로스(Aphros)'와 여성 접미사 '디테(Dite)'가 합쳐
져 '거품에서 태어난 여자'를 의미한다.

저 멀리 수평선에서 하늘과 바다가 만난다. 하늘과 바다의
색은 신비하게 푸르다. 이 성스러운 분위기는 아름다운 탄생
을 예고하듯 몽환적이다. 커다란 조개껍데기 위에 백옥 같은
피부의 여인이 수줍게 서있다. 그녀를 중심으로 왼쪽에는 사
랑하는 두 남녀가 꽃송이를 흩날리며 날아든다. 오른쪽에는
아름다운 꽃무늬 드레스 차림의 여인이 나신으로 서있는 비
너스에게 연한 핑크빛 망토를 덮어주려고 다가온다. 여인을
안고 있는 남자는 입으로 바람을 불어서 비너스를 해안가로
데려다 주려나보다. 양 볼이 크게 부풀어 있다.

이 그림이 서양 미술사에서 가장 아름다운 그림 중에 하나
로 꼽히는 것은 그림 전체에 흐르는 파스텔 톤의 편안하고 우
아한 색채 때문일 것이다. 〈비너스의 탄생〉은 세상의 어떤 그림
보다 신비하고 우아하고 아름답다. 그래서 우리를 꿈꾸게 한다.

아름다운 인생이란 무엇일까?

'사람들은 무엇을 통해 아름다움을 느낄까?'

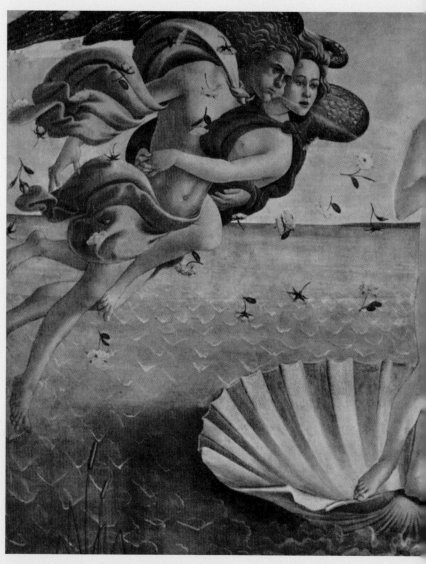

산드로 보티첼리, 〈비너스의 탄생〉, 1485년, 캔버스에 템페라, 278×172cm, 프랑스 국립 박물관연합

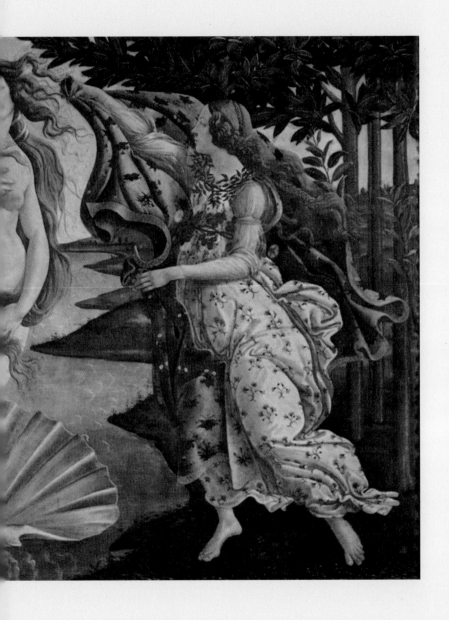

누구나 한번쯤 생각해봤을 의문이다. 이렇게 막연한 아름다움의 의미를 현실적으로 표현하고 재현하는 것이 예술이다. 예술은 또 인간의 고뇌와 고통을 이해하고 인간의 가치를 해석해서 삶의 전망을 밝혀주는 희망의 메시지이기도 하다. 그래서 예술과 현실과의 관계를 탐구하는 것이 바로 인문 정신의 출발이다. 인생에 예술을 들여놓으면 인생이 행복해지는 것도 그래서다.

그러나 현대인들은 행복보다 성공을 원한다. 돈을 많이 벌고 학식과 스펙을 넓혀서 자신의 권위를 세우고 영향력 있는 사람이 되기를 바란다. 그런데 이 모든 것을 다 가진 사람들이 원하는 다음 목표가 있다. 바로 아름다운 인생이다. 그들은 하나같이 아름답게 살고 싶다고 말한다.

그동안 우리는 물질적인 것에만 관심을 두었다. 하지만 이제는 물질이 아니라 시각적 욕망과 이미지 시대다. 앞서 가는 사람들은 시각적인 선택으로 행복의 에너지와 편안함, 삶의 의욕과 열정을 깨운다. 이를 증명하듯 우리나라도 색에 대한 관심이 높아졌다. 과거에는 컬러리스트에 대한 인식이 전혀 없었다. 컬러리스트가 무슨 일을 하는지도 몰랐다. 디자이너가 있는데 컬러리스트가 왜 필요하냐고 할 정도였다. 하지만 지금은 컬러리스트들이 활발하게 활동하고 인정받고 있다.

나를 채우는 그림 인문학

아름답게 산다는 것은 나만의 컬러로 무늬를 그리며 사는 것이다. 자신감 있고 당당하게 세상이라는 화폭에 아름다운 무늬를 그리며 사는 인생. 그녀는 예술과 같은 인생을 사는, 진정으로 아름다운 여인이다. 그녀가 자신만의 색을 찾아서 당당하고 아름답게 사는 모습을 앞으로도 계속 보고 싶다.

초인을 소망하는
나쁜 남자의 향기

에드바르트 뭉크, 〈프리드리히 니체〉

"신은 죽었다!"

한 시대를 종언했던 독일의 철학자 프리드리히 니체
(Friedrich Nietzsche)는 나쁜 남자다. 나는 그의 종적을 따라갈 때
마다 유혹에 빠진다. 철학은 놀라움으로부터 시작한다. 그리
고 문제의식으로부터 수많은 질문을 유도한다. 5대째 목사 가
문의 아들이던 니체는 왜 "신은 죽었다"라고 말한 걸까?

법대생이던 나는 대학 시절 헤겔의 정치사상에 심취했다.
관념적이고 독일적이고 이상적 가치를 추구하는 냉철한 이성
과 마주하면 왠지 모르게 고차원적인 사람이 된 것 같았다.

'법대생이라면 적어도 이 정도는 알아야지. 폼 나잖아!'

나는 천재 수필가 전혜린의 《그리고 아무 말도 하지 않았다》를 좋아했다. 전혜린이 걸었던 레오폴드가의 낙엽소리, 도서관의 하얀 새벽을 밝히는 여명, 슈바빙의 회색 가로등을 경험하고 싶었다. 독일은 나에게 피어오르는 지성의 요람이었다. 나도 언젠가 철학의 관념적이고 심오한 세계를 탐닉하며, 전혜린처럼 독일 유학길에 오르기를 꿈꿨다.

그 시절에는 헤겔에 비하면 니체는 철학자도 아니었다. 니체는 망치의 철학자이자 해체의 철학자였고 전복의 철학자였다. 가장 난해하고 신비롭고 위험한 철학자였다.

꿈 많던 법대생에게 세상은 녹록치 않았다. 졸업과 함께 직장에 다니면서 대학 시절의 꿈과 이상에서 완전히 벗어나고 말았다. 철저히 먹고 사는 일에 매몰되었다. 회사는 성과 중심적이고 목표 지향적이었다. 그래도 직장 생활의 어려움은 누구나 겪는 것이라고 위로하며 묵묵하게 맡은 일을 했다. 다행히 나는 비교적 신 나게 할 수 있는 업무를 맡았고 유능한 직원이었으며 성공도 이뤘다. 하지만 열심히 일해도 '나'는 없었다.

'누구를 위해서 이렇게 열심히 살았는가?', '앞으로는 무엇을 위해서 살아야 하는가?'

이런 질문이 사라지지 않았다. 그렇게 완벽하고 단단하던 헤겔 철학이 떠나가고 내면에서 꿈틀거리는 나 자신과 마주한 것이다.

헤겔의 철학은 너무 완벽하고 거대한 담론이었다. 어렵다고 생각했기 때문에 도전하고 싶었다. 매력적이었지만 순발력 있게 현실에 적용하기에는 너무 장엄하고 괴리가 컸다. 도대체 그가 말한 진리와 정의, 윤리, 도덕은 누구를 위한 것일까?

회사를 나와서 정신없이 살다가 때론 난관에 부딪히고 삶의 무게에 대책 없이 휘둘릴 때, 나는 니체를 만났다. 두려움과 소심함, 우유부단함 때문에 나답지 않게 쪼그라들 때 니체는 새로운 시야와 활력을 주었다. 그의 사상에 몰입하면 나도 모르게 자신감과 용기가 솟았다. 니체는 그야말로 온몸으로 삶을 이야기하는 철학자다. 그 삶 자체가 사상이고 철학이다. 그래서 그의 사상은 다른 누구의 사상보다도 큰 위로가 됐다.

나쁜 남자 니체, 우울한 남자 뭉크

니체가 사상으로 나를 위로했다면 에드바르트 뭉크(Edvard Munch)는 그림으로 나를 위로했다. 니체를 생각하면 나는 항상 뭉크의 그림이 생각난다. 뭉크는 니체의 사상과 감정을 가

장 잘 묘사한 표현주의 작가다. 두 사람은 허무주의라는 사상을 공유했다.

이 그림은 에드바르트 뭉크가 그린 니체다. 색채는 어둡고 가라앉아 있다. 뭉크 특유의 굵은 선과 단순한 색으로 불안한 미래를 표현했다. 인간의 불안한 내면 심리를 실감나게 표현한 것이다. 무겁게 가라앉은 눈과 굳게 다문 입술, 그리고 강조된 콧수염은 융통성 없는 니체 특유의 진지함과 신중함을 나타낸다.

뭉크에게 그림을 그리는 것은 니체가 "신은 죽었다"고 선언한 것만큼이나 파격적이고 일탈적인 행위였다. 거친 붓질, 과감한 색상, 그리고 인간 내면의 감정을 화폭에 담은 것은 표현주의의 시작이며 기존 화풍에 대한 과감한 도전이었다. 그가 살던 시대는 허무주의가 지배적이었고 이성적이고 의지적인 원리 체계에서 벗어나 개인의 감성과 본능에 관심을 두기 시작하던 때였다.

당시 뭉크는 허약한 몸으로 그림을 그렸다. 암울한 삶의 불안과 공포를 절규로 표현하고자 했다. 니체는 신을 부정하면서 기존의 가치와 패러다임을 거부하고 깨부순 철학자로 허무주의를 대표한다. 니체와 뭉크는 서로 만나지 않았지만 정서적으로 통한다. 동시대의 아픔을 꿰뚫어 보던 두 천재의 통

찰력은 그림에서 만난다.

뭉크의 〈프리드리히 니체〉를 보면 알 수 없는 미래에 대한 불확실한 감정을 내면으로 삭이는 현대인의 모습을 보는 것 같다. 현대인의 고독과 불안, 미래에 대한 공포와 복잡한 심정이 그대로 드러난다. 그래서 나쁜 남자 니체의 철학과 우울한 남자 뭉크의 그림이 서로 잘 어울리나 보다.

오로지 나의 손으로!

니체의 철학은 실존에서 출발해서 개개인의 생명을 향한 의지, 권력을 향한 의지를 말하며 영원히 자신의 운명을 사랑하라고 한다. 하지만 말년에 그는 광기에 젖어 보냈으며 불행한 죽음을 맞았다. 뭉크는 불안하고 우울했지만 자신의 운명을 사랑한 예술가였다. 오래도록 이기적일 정도로 사랑과 창작의 환희를 만끽하고 열정을 불태우다가 세상을 떠났다.

인간의 본질적인 감성을 중시했던 니체와 동시대인의 내면을 화폭에 담은 에드바르트 뭉크. 이들이 주는 메시지는 '오로지 자신의 손길만이 자신의 운명을 다스릴 수 있다'는 것이다. 시대가 변해도 니체와 뭉크의 휴머니즘은 영원할 것이라 믿어 의심치 않는다.

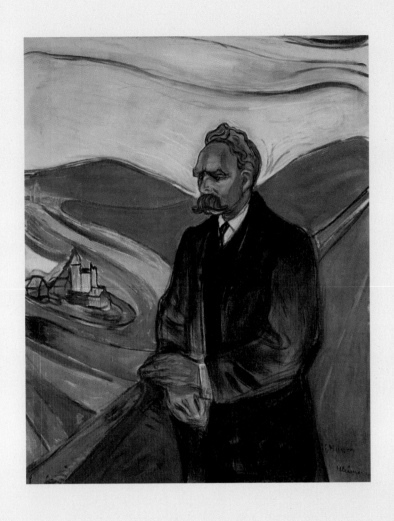

에드바르트 뭉크, 〈프리드리히 니체〉, 1906년, 캔버스에 유채, 160×201cm, 오슬로 뭉크 미술관

모멸감을 이기는
자존감

파울 클레, 〈두려움의 엄습 III〉

한 여성이 복도를 지나다가 서류를 떨어뜨렸다. 그 모습을 본 청소노동자 H가 다급하게 "아줌마!" 하고 불렀다. 그러자 그 여성은 "내가 이 학교의 교수인지 모르냐?"하고 H를 꾸짖었다. H는 화장실 청소 도구 칸에 들어가 문을 걸어 잠그고 분한 마음에 한참을 울었다.

"아줌마라는 말이 어때서!"

아무리 생각해도 분을 삭일 수 없다. H가 청소 일을 한 지는 10년 정도 됐다. 결혼 전에 잠깐 대학에서 행정 업무를 본 인연으로 다시 학교에서 일하게 됐다. 이른 시간부터 일을 하

나를 채우는 그림 인문학

니 일찍 퇴근해서 가정을 돌볼 수 있어서 이 일에 만족했다. 그러나 가족과 가까운 몇몇 사람을 제외하고는 그녀가 대학에서 청소하는 것을 모른다. H는 그날 그 교수에게 받은 모멸감에 며칠을 끙끙 앓았다.

교수가 공공장소에서 H를 꾸짖은 것은 잘못이다. H도 호칭에 있어서 배려가 부족했다. 사실 '아줌마'는 긍정보다는 부정의 의미가 더 강하다. 나이든 여성이라면 누구나 아줌마란 호칭이 반갑지 않다. 더구나 교수한테 아줌마라고 했으니 그 교수도 기분이 좋지 않았을 것이다. 하지만 공공장소에서 청소노동자를 꾸짖은 행위는 옳지 않다. 교수는 왜 그렇게까지 화를 냈을까? 단순히 기분이 나빠서, 아니면 상대방이 청소 노동자였기 때문에?

분노가 된 모멸감

파울 클레(Paul Klee)의 그림 〈두려움의 엄습Ⅲ〉을 보면 실마리를 얻을 수 있다. 파울 클레는 "예술이란 눈에 보이는 것의 재현이 아니며, 눈에 보이지 않는 것을 보이게 하는 것."이라는 신념을 고수한 화가다. 이 그림을 통해서 그는 사람들이 얼마나 불안과 공포를 느끼며 사는지 그리고 감정을 억누르고 사는지, 눈에 보이지 않는 것을 눈에 보이게 표현해냈다.

〈두려움의 엄습Ⅲ〉과 비교하면 세기말의 절망과 공포의 화가 에드바르트 뭉크의 〈절규〉는 그나마 인간적이다. 파울 클레의 〈두려움의 엄습Ⅲ〉에는 절망이 묻어난다. 여기서 말하는 절망은 절대적 소외와 고독이다. 절대적 소외와 고독은 외부에서 충격을 받으면 이내 폭발하고 만다. 묻지마 폭행, 묻지마 살인처럼 아무런 이유도 없이 순간적인 감정 때문에 야기되는 사건들이 우리 사회를 더욱 더 슬프고 불안하게 한다.

이러한 측면에서 보면 H를 꾸짖은 교수의 내면에 절망이 가득했던 것 같다. 번듯한 겉모습과 달리 자존감은 낮았던 게 아닐까. 교수라는 자부심은 강하지만 자존감은 부족해서 훨씬 약자인 청소노동자를 공격한 것이리라.

비단 지금 소개하는 에피소드뿐만이 아니다. 인터넷과 SNS의 발달을 힘입어 그동안 억압됐던 모멸감이 거대한 공적 분노가 되어 폭발하고 있다. 양극화가 심해질수록 사회 구성원들끼리 주고받는 모멸감도 강해진다.

자부심은 일시적이고 상대적인 감정이다. 자부심은 자신보다 못한 상대가 있을 때 작동한다. 자부심이 느껴지지 않으면 자존심이 상하는 사람도 위험하다. 자존심을 회복하기 위해 자신보다 약한 상대를 찾기 때문이다. 이런 사람은 자신에게 굴종하는 이를 보면서 더욱 모지게 대하고 묘한 희열감을 느

나를 채우는 그림 인문학

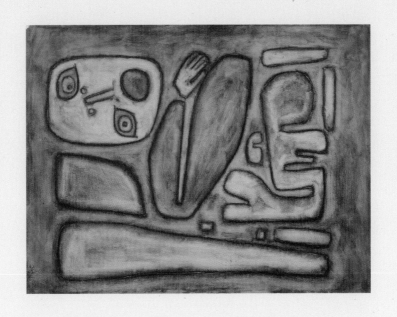

파울 클레, 〈두려움의 엄습Ⅲ〉, 1939년, 종이와 마문지 위에 수채물감, 63.5×38.1cm, 베른 미술관

낀다. 그런 점에서 인간은 잔인하다.

서로에게 잔인한 존재가 되지 않으려면 우리는 자부심과 자존심에 앞서 자존감을 키워야 한다. 자존감은 일시적이거나 상대적이지 않다. 자존감이 강한 사람은 항상 자신을 믿고 사랑한다. 다소 불편하고 불안정한 상황에 놓여도 자신에 대한 믿음이 있기 때문에 흔들리지 않는다.

두 사람에게도 자존감이 있었다면 서로 배려하고 이해할 수 있었을 것이다.

"서류를 잃어버렸으면 큰일 날 뻔 했어요. 고맙습니다."

"아이고, 죄송합니다. 교수님인 줄 모르고……. 제가 실수했어요."

제레미 리프킨은 그의 저서 《공감의 시대》에서 인간을 '호모 엠파티쿠스(Homo empathicus)', 즉 '공감하는 인간'이라고 정의했다. 또한 그는 21세기를 일컬어 '공감의 시대'라고 했다. 그가 말하는 공감이란 '상대방의 마음에 귀 기울일 줄 아는 적극적인 참여'다. 서로 다른 사람의 일부가 돼서 경험을 공유하는 것이다.

요즘처럼 소외와 단절의 시대에는 타인에게 공감하는 능력이 필수다. 공감하지 못한 상태에서 자존심만 높을 경우 이야기 속의 교수처럼 타인에게 상처를 주게 된다. 공감이 곧 배려다.

나의 가치는
내가 결정한다

알브레히트 뒤러, 〈모피코트를 입은 자화상〉

"얼마나 무능하면 그렇게 성실하냐!"

어느 날 TV 드라마를 보는데 이 대사가 가슴에 꽂혔다. 착하고 성실한 사는 사람이 잘 살아야 하는 게 아닐까? 하지만 현실은 유감스럽게도 그렇지 못하다.

'이 시대의 유능한 사람은 부와 권력을 가진 자가 아닌가?'

이렇게 생각하자 혼란스러웠다. 그래서 내가 내린 결론을 부정했다.

'돈과 권력을 가진 자가 유능하게 사는 것처럼 보여도 그것이 영원하지는 않아! 인생은 그렇게 단순하지 않아.'

나는 성공한 것처럼 보이는 남자들을 많이 만나봤다. 그들에게는 성실과는 거리가 먼 나쁜 남자의 향기가 느껴졌다. 어느 CEO 모임에서 나쁜 남자인 것 같은 C를 만났다. 그는 유능해보였다. 약간 검은 얼굴과 선이 굵은 코와 입, 느리지만 자신감 있는 말투가 박력 있고 세련돼 보였다. 지금의 모습과 달리 그는 가난했고 허약했다고 한다. 어릴 때부터 남대문 시장에서 부모님을 도와 장사를 배웠다. 자신감이 부족한 그는 남 앞에서 말하는 것조차 두려웠다. 그런 그는 새벽 장사를 하면서 세상과 맨몸으로 부딪쳤다. 그는 수없이 다치고 멍들면서 담력을 쌓았다. 그는 한때 부모를 원망하고 집을 나와 주먹질을 하며 보내기도 했다. 그는 만날 때마다 느와르 영화속 주인공처럼 호방한 입담으로 젊은 시절의 무용담을 늘어놓았다. 다행히 고생 끝에 결실을 이뤄 지금은 큰 빌딩의 건물주가 되었다.

그는 자신의 빌딩 맨 위층을 전시 공간으로 쓰고 싶어 한다. 가난해서 전시를 못하는 젊은 예술가들을 위해서다. 그러면서 자신의 부족한 소양을 살찌우면서 살고 싶다고 했다. 돈이 많은 이 사람, 생각도 멋있다.

그의 빌딩 꼭대기 층에 가면 그의 초상화가 있다. 초상화 속 인물은 그가 좋아하는 영화배우 알 파치노를 닮았다. 초상

나를 채우는 그림 인문학

화를 보고 짓궂게 물었다.

"사장님, 이건 너무하지 않아요?"

그는 당황하는 기색 없이 너스레를 떨면서 말했다.

"왜요, 내가 알 파치노보다 더 멋지지 않나요?"

그는 알 파치노를 닮은 자신의 멋진 초상화를 보면 없던 힘도 생겨난다고 했다. 그는 영화 〈대부〉의 알 파치노처럼 살고 싶었다.

알브레히트 뒤러(Albrecht-Düre)는 독일 뉘른베르크에서 금세공업자의 아들로 태어났다. 아버지에게 금세공을 배우다 15살 때 화가로 직업을 바꾸기로 하고 제단화를 비롯한 종교화와 책의 삽화, 목판화 등을 배웠다. 19살이 되면서 4년간 여러 도시를 돌아다니며 견문을 넓혔다. 르네상스 최전성기에 이탈리아에서 유학하며 르네상스 화풍에 영향을 받았다. 그러다 독자적인 화풍을 창조하고 북유럽과 독일적인 미의 명맥을 이어왔다. 주로 초상화를 그려 명성을 얻었다.

예술가들은 자신의 내면을 성찰하기 위해서 자화상을 많이 그린다. 그런데 뒤러는 성찰이 아니라 자신을 이상화하기 위해서 예수 그리스도를 닮은 〈모피코트를 입은 자화상〉을 그렸다. 작은 눈을 크게 키우고 머리도 갈색으로 채색했다. 축복을 내리는 것 같은 예수의 손동작 등 디테일도 놓치지 않았

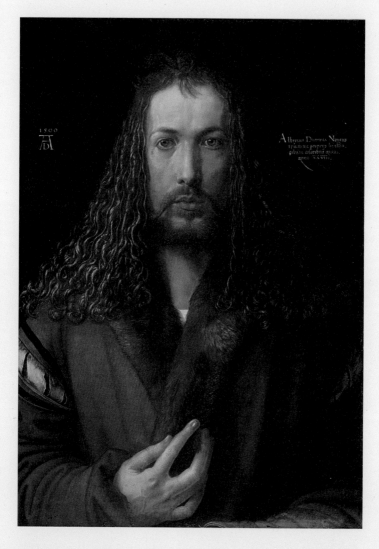

알브레히트 뒤러, 〈모피코트를 입은 자화상〉, 1500년, 목판에 유채, 67×49cm, 뮌헨 고전회화관

다. 인물이 부드럽고 온화하게 보이도록 붓으로 윤곽을 다듬기도 했다. 자신을 천재 예술가이자 그리스도와 같이 초인적인 능력을 가진 사람으로 연출한 것이다.

알브레히트 뒤러의 초상화에서도 나쁜 남자의 향기가 느껴진다. 값비싼 모피와 근엄함 표정, 도발적인 눈동자와 굳게 다문 입술은 뒤로의 실제 모습과 많이 다르다고 한다. 다행히 뒤러의 이런 허세가 근거 없는 자신감은 아니었다. 그는 '북유럽의 레오나르도 다빈치', '선의 마술사'로 불리며 독일 국민의 사랑을 받았다. 뒤러는 이미 26세에 국제적인 명성을 얻었고 거장의 반열에 올랐다. 또 그리스도를 닮은 뒤러의 자화상은 당시 한낱 장인에 불과했던 화가의 위상을 끌어올리고 예술가를 향한 인식의 변화를 알리는 데 중요한 역할을 했다.

영혼 없는 성실은 무능이다

탁월한 재능 덕에 성공한, 창의적인 사람의 입장에서 보면 성실한 사람이 무능해 보일 수 있다. 어떻게 보면 성실은 사회의 도덕과 규칙을 준수하고 창조적인 파괴를 두려워하는 소시민적인 근성이다. 도전하고 모험하지 않고 성실하기만 한 삶. 다른 사람이 지나간 발자국을 따라서 안전하게 사는 사람들의 삶의 방식을 성실이라고 하지 않던가?

만약에 C가 어둠의 사람들을 만나며 세상과 삶의 바닥까지 내려가지 않았다면, 또 뒤러가 독일을 떠나 타국을 여행하며 많은 예술가를 만나지 않았다면, 그는 평범함에 매몰됐을 것이다. 유능한 사람은 다른 사람들이 가지 않는 길을 간다. 강한 호기심에 이끌려서 무모한 일에 도전한다. 그들은 다소 위험과 어려움이 있어도 자신의 길을 만들고 새로운 세상을 개척하는 도전 정신을 잃지 않는다. 그리고 세인의 비난과 욕설에도 굴하지 않는 강직함이 있다. 그들은 목표에 도달하기 위해 수단과 방법을 가리지 않는다. 큰 목표를 쟁취하는 데는 성실함이나 평범한 진리로는 부족하기 때문이다. 그들은 영혼 없는 성실함을 싫어한다. 그 대신에 온 영혼을 다 받친 열정을 따르고 천재적인 영감을 따른다.

C와 뒤러에게는 분명히 남다른 능력이 있었다. 그들은 열정과 천재성을 바탕으로 영혼을 불살랐다. 이 시대는 자신의 영혼을 불태우는 열정적이고 유능한 사람을 원한다. 당신은 성실한 사람인가, 아니면 유능한 사람인가?

나를 채우는 그림 인문학

럭셔리,
그 유혹과 사치의 비밀

헨리 베이컨, 〈출발〉

나이가 들수록 우아하고 품위 있게 살고 싶다. 삶이 지루하고 산뜻하게 정리되지 않을 때 멋진 구두와 명품가방을 들고 거리를 나서면 왠지 어깨가 펴지고 턱이 올라간다. 존재감과 우월감이 살아나는 것 같다.

소비사회에 사는 우리는 물질로 정서적인 공허함을 채우려 한다. 하지만 그렇지 않다는 걸 잘 알고 있다. 사치가 삶의 질을 대변할 수 없다는 사실을 잘 알고 있다. 사람의 고귀함이 명품에서 나오는 것이 아니라는 것을 알면서도 이름난 브랜드로 치장하고 싶어 한다. 그러나 그 가면은 허무하다.

공허할 때는 차라리 가방에 짐을 넣고 여행을 떠나면 어떨
까. 여행은 어떤 명품으로도 대체할 수 없는 만족감을 준다.
그 만족감이야말로 돈으로 살 수 없는 진정한 럭셔리다. 우선
오래된 명품 가방에 당신 인생의 핵심, 정수만 챙겨 담자. 그
리고 낯선 곳으로 떠나는 거다.

인생이라는 여행

헨리 베이컨(Henry Bacon)은 미국의 화가다. 오랜 기간 파리
에서 생활한 그는 살롱에 자주 작품을 출품하고 전시했다. 그
는 아름답고 감성적인 화가지만 작품에 비해서 작가 스토리
가 별로 알려진 게 없어 아쉽다. 베이컨은 배의 갑판을 묘사
한 그림이 많다. 여행 경험이 많았기 때문인 듯하다. 그의 작
품 〈출발〉은 어디론가 훌쩍 떠나는 자의 여유로움과 새로운
도착지에 대한 기대와 설렘이 있다. 그림을 보는 이도 설렌다.
더 인상적인 것은 여인 곁에 있는 큰 가방들이다.

'저 가방에는 어떤 것들이 채워져 있을까? 그녀의 소중한
옷가지와 삶의 애환과 그 편린들로 가득 차 있겠지.'

가방이 크고 낡은 것으로 봐서 그림 속 여자는 여행을 자주
떠나는 것 같다. 갑판 위에서 양산을 든 여유로운 자태는 마
치 여행이 일상인 듯 자연스럽다. 불어오는 바람에 여인의 손

에 들린 스카프가 거칠게 날리고 있지만 가방 위의 꽃다발이 떠나오기 이전의 날들이 축복임을 말해준다. 높이 날고 있는 새들은 기꺼이 그녀 여행의 동반자가 되어주고 푸른 하늘과 뭉게구름도 그녀를 축하하듯 동행을 자처한다. 하지만 짓궂은 날씨가 언제 어떻게 변덕을 부릴지 모를 일이다.

운명의 변덕스러움을 알기 때문일까? 그녀는 뱃전에 몸을 기대고 살아온 날에 대해 고뇌라도 하는지, 아니면 깊어진 생각 때문인지 미동도 하지 않는다.

'또 그렇고 그런 날을 살아가겠지.'

미래를 생각하는 그녀의 얼굴에는 약간의 두려움과 불안한 마음, 그리고 다부진 각오가 서려 있는 것 같다.

여행은 인생이 지루하다고 느낄 때 받을 수 있는 최고의 선물이다. 멋진 여행이 많을수록 그 추억과 경험이 인생 최고의 명품으로 남지 않을까. 원래 명품은 '훌륭하기 때문에 이름이 난 물건'을 의미한다. 귀하고 훌륭하고 장인정신이 살아있어서 예술품으로 대접받을 만한 뛰어난 상품이 명품이다. 그런데 언제부터인가 명품이 사치품으로 지칭되면서 그 의미가 변질됐다.

영국과 미국을 항해하던, 거대한 호화 여객선 타이타닉호의 침몰을 영화로 본 적이 있다. 배는 가라앉았지만 나무 궤

짝으로 만든 여행 가방이 가라앉지 않아 그 가방에 매달린 수
많은 승객이 구출됐다는 이야기가 전해졌다. 구출된 사람 중
대부분은 일등실에 있던 부자들이었다. 그 가방은 대나무로
만들어진 루이비통 제품이었다. 그 뒤 그 가방은 부자들의 여
행용 트렁크가 됐다.

인간의 고귀함은 브랜드에서 나오지 않는다

명품 브랜드의 마케팅 전략은 브랜드와 예술이 만나서 이
루어낸 최고의 소통으로 평가받는다. 명품의 열기 속에서 사
치의 도시는 길을 잃고 헤매고 있다. 현대는 럭셔리한 라이프
스타일을 부추기는 기업들의 마케팅이 소비자를 유혹한다.

사치라는 행위에는 남에게 무엇을 자랑하고 드러내고 싶어
하는 과장된 심리와 자신보다 더 나은 사람을 시기하는 질시
가 숨겨져 있다. 여기에 남에게 무시당할 지도 모른다는 공포
도 깔려 있다. 이런 사람에게 사치는 환상이 되어 불안과 공
포를 가려주는 일종의 가면이나 갑옷 같은 역할을 한다.

오늘날 우리가 무언가를 구입하는 것은 그 상품 자체를 구
입하는 것이 아니다. 브랜드가 우리에게 전하는 욕망과 환상
을 사는 것이다. 인간의 고귀함이 명품과 사치에서 나오지 않
는다는 것을, 그것이 삶의 질과는 아무런 관계가 없다는 것을

나를 채우는 그림 인문학

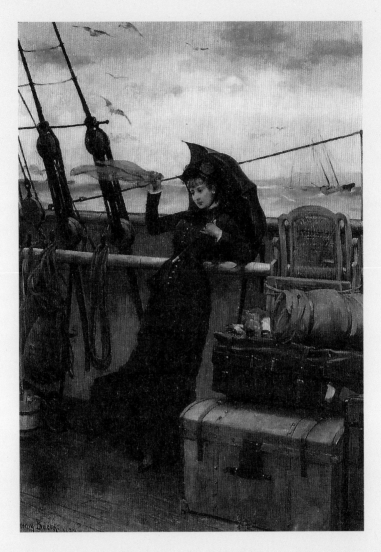

헨리 베이컨, <출발>, 1879년, 캔버스에 유채, 72.39×50.80cm, 개인 소장

우리는 잘 알고 있다. 하지만 사치는 정신의 공허함을 달래는 아주 편리한 행동이다. 예전 상류층의 소비가 오늘날에는 '소비의 평등화'로 나타나고 있다. 명품으로 자신의 자격을 격상시키겠다는 의지가 과도한 명품 소비로 이어지고 급기야 사회적인 병리현상으로까지 나타났다. 이러한 사치 풍조는 사치의 보편화, 소득 증대와 소비 취향의 고급화, 사치품의 공업화, 감성적이고 유희적인 소비 세대의 등장을 부추겼다. 이로써 명품의 소중한 전통성과 희소성이 모두 사라져 버리고 말았다.

무엇이 인생을 명품으로 만드는가?

우리는 명품으로 공허함을 채울 것이 아니라 우리 인생을 명품으로 만들어야 한다. 명품 인생을 만드는 럭셔리 스토리텔링을 네 가지로 정리해보자.

첫째, 명품 인생에는 고유한 DNA가 있다. 명품의 가장 큰 특징은 희소성이다. 나만의 오리지널리티가 있어야 한다. 누구도 따라할 수 없는 나만의 운명을 창조하는 원조로 살아가는 것이다. 그러기 위해서는 나는 다른 사람과 어떻게 다른가를 생각할 수 있어야 한다.

둘째, 자신만의 전통과 히스토리가 있어야 한다. 아무도 흉

내낼 수 없는 나만의 추억과 경험이 필요하다. 내 인생의 라이프 스토리는 나만이 경험한 나만의 삶의 흔적이다. 바로 그런 스토리가 독보적이고 가치 있는 명품이 된다. 스토리가 스펙을 이긴다고 하지 않던가.

셋째, 예술적 아름다움이다. 예술은 명품을 이 세상에 단 하나밖에 없는 작품으로 승화시키는 힘이 있다. 예술적 카타르시스가 일어나는 고귀한 존재감, 그것이 자신만의 유일한 희소성을 만나 더 밝게 빛이 난다. 그렇다면 '나'이기 때문에 빛날 수 있는 고귀한 자존감이 무엇인가를 생각해 보자.

넷째, 인간적인 매력이다. 샤넬은 어깨끈을 단 가방을 만들어서 여성의 두 손을 자유롭게 했다. 멋지고 값비싼 가방은 누구나 만들 수 있다. 하지만 가방에 자유로움을 담는 작업은 아무나 할 수 없다. 샤넬백은 샤넬의 인간적인 매력과 억압받는 여성의 삶에 대한 깊이 있는 성찰, 여성을 위하는 마음이 없었다면 결코 나오지 못할 명품이다.

결국 나만의 행복한 삶이 명품 인생을 만든다. 이것은 사치와 소비가 아니라, 자신의 욕망에 대한 가치의 문제다. 물질은 수단 그 이상도 이하도 아니다. 일시적으로 삶을 편리하게 할 뿐이다. 사치는 잠시의 기쁨과 위안을 줄지 모르지만 행복을 지속시키지는 못한다.

럭셔리, 그 유혹과 사치의 비밀, 언젠가부터 사치품을 향한 즐거움이 시들해지기 시작했다. 사치의 유혹은 삶의 진실이 무엇인지 알지만 그 진실을 애써 외면하며 즐거움을 누리고 싶을 때나 유효하다. 그 비밀은 명품으로 인한 찰나적인 대리 만족이 아니다. 내 삶의 진정한 가치, 나만의 경험이 행복을 지속시켜주는 것이다.

갑판 위의 낡고 남루한 여인의 트렁크를 보라. 그것이야말로 신비한 보물과 같은 명품이다.

나를 채우는 그림 인문학

닫힌 대중에서
열린 개인으로

에드바르트 뭉크, 〈사춘기〉

강의를 오래 해왔지만 아직도 강단 앞에 서면 긴장한다. 열 명 미만의 소그룹 강의가 더 많이 떨린다. 한 사람 한 사람과 눈을 맞춰야 하기 때문인 것 같다. 그럴 때 나는 마치 열린 개인들 앞에서 나체로 서있는 것 같다. 차라리 다수의 대중이 더 편하다.

곰곰이 생각해보면 나에게 대중은 하나의 덩어리처럼 보여 감정적인 부담이 덜한 것 같다. 반면에 개인은 그의 감정이 하나하나의 개체로 살아있는 것처럼 느껴져 어렵다. 그래서 대규모 인원을 상대로 한 강의가 더 편안하다.

그러나 이제라도 대중의 시선에서 벗어나서 각각의 개인으로 세상과 나를 돌아보려 한다. 그동안 나와의 만남을 미뤄온 탓인지 나를 돌아보기도 전에 두려움이 앞선다. 왜 그럴까?

19세기 말 절망과 공포의 화가 에드바르트 뭉크는 자신이 마치 사춘기를 맞은 아이처럼 작고 초라하게 느껴졌다. 그래서 그가 그린 〈사춘기〉의 발가벗은 소녀는 앙상한 두 팔, 아직 덜 자란 젖가슴, 겁에 질린 커다란 눈동자로 정면을 응시한다. 소녀의 눈에는 왠지 모를 두려움이 가득 차 있다.

외로움 속에서 불안과 공포에 떠는 아이는 현대인의 황량하고 불안한 내면과 닮았다. 오늘날 문명의 풍요롭고 거대한 울타리를 걷어내면 작고 초라한 개인이 나타난다. 대중 속에 익명으로 있을 때 느끼지 못하는 감정이다.

보이지 않는 감옥

우리는 왜 불안에 떠는가? 스스로 미래를 예측하고 삶을 주도할 수 없다는 생각 때문일 것이다. 독일의 철학자 위르겐 하버마스(Jurgen Habermas)는 이러한 현상을 '시스템에 의한 생활 세계의 식민지화'라고 표현했다. 그의 말대로 우리 언어는 거대한 사회 시스템의 지배 대상이 된 지 오래다. "측정할 수 없으면 관리할 수 없고 관리할 수 없으면 개선될 수 없다."는

나를 채우는 그림 인문학

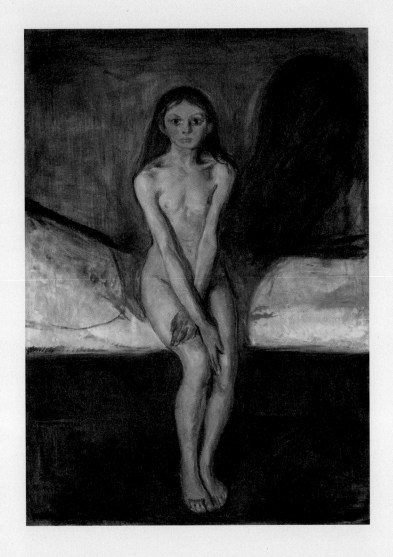

에드바르트 뭉크, 〈사춘기〉, 1895년, 캔버스에 유채, 59.5×43.1cm, 오슬로 국립 미술관

경영 이론으로 모든 사회적 가치가 획일화되고 표준화됐다. 우리는 그러한 가치관에 순응하며 살아왔다.

이는 미셸 푸코(Michel Paul Foucault)가 말한 '보이지 않는 감옥'에 갇혀서 사는 것과 같다. 자본주의의 화려한 물질과 권력은 매우 교묘하고 정교한 시스템을 이용해서 우리의 고유성과 개성을 말살했다. 마치 덜 성숙한 뭉크의 사춘기의 어린아이처럼 말이다.

자본주의는 사상적으로 자연과학적 이성주의와 합리적 사고방식에 의존한다. 철학적 관점으로 따지면 칸트와 헤겔의 관념론에 가깝다. 철학은 이러한 현상들을 세련되고 논리적인 언어로 깔끔하게 정리한다.

고도로 자본주의화된 세상은 보이고 보여주는 것을 중요하게 여긴다. 남들이 나를 보고 어떻게 생각하는지가 중요한 가치가 됐다. 그러면 도대체 우리 자신은 어디에 있는 것일까? 명치에서 꿈틀거리는 본능, 이 주체할 수도, 예측할 수도 없는 감정은 어떻게 할 것인가? 그래서 기존 가치와 기준에 저항하며 자신의 뜻대로 살고자 하는 사람들이 등장한다. 이들은 스스로에게 질문을 던진다.

"나는 누구인가?"

"나는 앞으로 누구와 무엇을 하며 어떻게 살아야 할까?"

이들은 자신만의 삶의 패턴과 색으로 살고자 한다. 어떠한 이성적인 권위에 억압되지 않은 개인으로 살자고 부르짖는다. 문제는 획일화된 가치를 제외한 세상에 더 이상 새로운 것은 없다는 점이다. 이미 잃어버린 우리의 고유성과 개성을 어디에서 찾을 것인가? 이 딜레마를 해결해야 우리는 행복해질 수 있다.

삶이 딜레마에 빠졌을 때 역사와 고전, 자연과 예술에서 답을 찾고자 하는 사람들이 있다. 오늘날 인문학이 다시 떠오른 이유도 그래서다. 잃어버린 고유성과 개성을 찾기 위해서, 딜레마에 빠진 우리의 삶을 구하기 위해서 인문학을 공부한다. 인문학사에 길이 남은 철학자, 작가, 예술가, 사상가 등 개인의 본성에 충실하며 영혼의 자유를 누리고자 했던 이들의 삶을 따라가 보자. 그들이야말로 진정 인간답고 행복한 삶을 사는 것이 아닐까?

나를 채우는
그림 인문학

새의 날개를 꺾어
그대 곁에 두지 말라

정신적으로
방탕하고 싶다

자크 루이 다비드, 〈남성 나체〉

A는 오랜만에 대학 동창인 친구에게서 연락을 받았다. 서양화가인 친구는 한국에서 있을 전시를 준비하느라 얼마 전에 입국했다. 법학을 전공한 A와는 분야가 달랐지만 대학 시절부터 죽이 잘 맞아서 늘 붙어 다녔다.

전시를 준비하느라 바쁜 친구를 위해서 둘은 화실에서 만나기로 했다. 화실에 들어서는 순간 압도적인 고요와 정적에 살얼음판을 딛는 기분이었다. 친구는 건장한 청년의 누드를 그리고 있었다.

두 팔을 머리 뒤로 하고 시선을 사선으로 떨어뜨린 채 포즈

나를 채우는 그림 인문학

를 잡은 남자. 그의 근육과 뼈가 너무나도 선명하게 드러났다. A는 아름다운 곡선의 여성 누드를 몇 번 본 적이 있지만 남자의 맨몸은 처음이었다. 눈이 부시도록 아름다운 남자였다.

곱실거리는 머리카락 몇 가닥이 이마 위에 흘러내렸고 살짝 아래로 내려 뜬 눈, 기다란 속눈썹. 마치 화보집에서 보았던 완벽한 조각상 같았다. 남성의 건강한 아랫도리와 근육이 살아서 꿈틀대는 허벅지, 터질 것처럼 곤두 선 유두가 너무나 유혹적이다.

'인간의 육체가 이토록 신비하게 아름다운 것인가? 마치 그리스 조각이 생명을 얻어서 살아서 광채를 뿜어내는 것 같아!'

A는 신이 정말 위대하다고 생각했다.

친구의 작업실을 다녀온 후 그녀는 시름시름 않았다. 이처럼 혹독하게 몸살을 앓은 것도 오랜만이었다. 약을 먹고 좋은 음식을 먹고 아무리 쉬어도 해갈이 되지 않았다. 삶의 균형이 깨어지는 것 같았다.

지금까지 A는 마치 잘 맞춰진 블록처럼 빈틈없이 살았다. 대학을 졸업하면서 부모님이 정해준 좋은 집안의 남자를 만났다. 두 아들을 낳았고 편안하고 안정된 결혼생활을 이어왔다. 다만 국가의 요직을 맡고 있는 남자의 아내로 살았기 때

문에 자신을 드러낸 적이 없었다. 오로지 엄격한 시댁의 가풍과 윤리에 순종했다. 매주 일요일에는 시부모님들과 시간을 보내고 집안의 대소사를 빠짐없이 챙겼다. 안정되고 규칙적인 삶이었다. 심지어 남편과의 잠자리도 규칙적이었다. 그녀는 이런 삶에 불만을 느끼지 못했다.

그런데 친구의 화실을 다녀온 그날 이후부터 내면에 잠자고 있던 갈망이 깨어난 것 같았다. 지금까지 느껴본 적이 없는 낯선 감정이었다. 젊고 건장한 육체를 타고 흘렀던 남성미가 밤낮으로 그녀를 괴롭혔다. 남편을 사랑하지 않는다거나 결혼생활에 불만이 있던 게 아니라 더욱 혼란스러웠다. 그것은 또 다른 세계의 발견이었고 신선한 충격이었다.

은빛의 화려한 유혹

A는 친구의 전시회가 열리는 날 그를 다시 만났다. 말쑥하게 정장을 차려입은 매무새에서 귀티가 흘렀다. 차려입은 정장 사이로 그날 보았던 육감적인 남자의 선이 그대로 보이는 것 같았다. 그녀는 정신이 혼미하고 식은땀이 흘러 전시장에 있을 수 없었다. 뒤돌아서 나오는 순간 그 남자가 따라 나왔다. 시간이 괜찮다면 차라도 한잔 하자고.

그녀는 그의 제안을 거절할 수 없었다. 갤러리 옆 카페에서

두 사람 다 자신을 드러내지 않았고 상대방에 대한 호기심 어린 질문도 없었다. 그저 조용히 전시 이야기와 친구 이야기를 하면서 차를 마셨다.

한 모금 커피의 카페인이 그녀의 정신을 맑게 했다. 정신을 차리고 봐도 지나치게 잘생긴 남자였다. 선이 굵고 피부도 화사하며 젊음에서 비롯된 윤기와 자태를 뿜어낸다. 참 매력 있는 남자다.

'나는 이 남자와 사랑에 빠지고 마는 것인가? 나는 지금 불륜을 꿈꾸고 있나?'

그녀는 또 다시 혼란스러웠다. 그 감정을 무마해 보려고 그녀는 남자에게 나이를 물었다. 무려 스무 살 가까이 차이가 났다. 그의 자신만만한 젊음 앞에서 그녀는 자신이 한층 더 나이든 것처럼 느껴졌다.

그때부터 그녀는 그림을 배우고 싶었다. 평범했던 삶이 한 남자의 매력 때문에 또 다른 세상을 엿보게 되었다. 남자는 현대미술을 전공한 대학원생이었다. 그는 피카소와 살바도르 달리, 잭슨 폴락, 특히 1960년대 초 파리를 중심으로 일어난 이브 클라인(Yves Klein)의 전위적 미술운동인 누보 리얼리즘을 좋아한다고 했다. 그녀에게는 무척 생소하고 파격적이고 도발적인 세계였다.

그녀는 그를 만날 때마다 현대미술이라는 새로운 세상과 조우했다. 그녀는 남자를 그저 바라보기만 했다. 그가 이야기할 때 움직이는 입술이나 목젖에 시선이 갔다. 약간 내려온 구레나룻, 살짝 갈라진 턱의 움직임에도 눈이 갔다. 그러나 그 무엇보다도 그녀를 꼼짝 못하게 하는 것은 스치는 듯 자꾸만 마주치는 그의 촉촉한 눈빛이었다. 그의 말과 자태는 화려한 색의 연주 같았다. 잔잔하게 소곤대듯이 흐르는 그의 음성은 은빛의 화려한 유혹이다.

심연을 느끼고 싶다

섹슈얼리즘이 느껴지는 이들은 모두에게 사랑받는다. 그만큼 섹슈얼리즘은 이성이 제어할 수 없는 강렬한 매력이다. 섹시한 여자가 남자들에게 사랑받는 것 못지않게 여자들도 섹시한 남자를 사랑한다. 부드러우면서 강한 남성미가 자연스럽게 배어나는 남자에게 여자는 끌린다. 탄탄한 근육으로 무장된 남자, 그 남자에게서는 향기가 난다. 자크 루이 다비드(Jacques-Louis David)의 〈남성 나체〉를 보면 그런 남자가 어떤 남자인지 알 수 있다. 자크 루이 다비드는 근육 하나하나가 살아있는 듯한 남성의 상반신을 그렸다. 그의 몸은 운동으로 단련된 근육과 그 위에 드러난 힘줄, 사랑하는 여인의 허리를

나를 채우는 그림 인문학

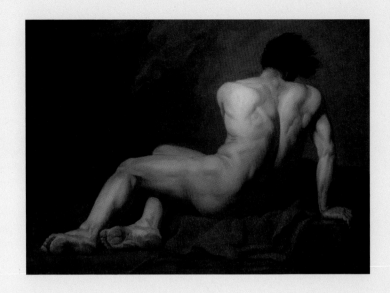

자크 루이 다비드, 〈남성 나체〉, 1780년, 캔버스에 유채, 122×170cm, 세르부르 토마스 앙리 미술관

단숨에 끌어당길 것 같은 생동감을 자랑한다. 근육질의 남성이 이토록 아름다운지 전에는 알지 못했다. 이 남자의 단단한 근육을 보고 있으면 다가가서 안기고 싶다.

근육에 제일 먼저 눈이 가지만 아름다운 것은 그것만이 아니다. 남자는 손에 힘을 주어 바닥에 있는 벽돌을 짚고 있는데 그 손으로도 눈길이 간다. 그런 손이 춤을 추듯 몸을 더듬을 때, 짜릿하지 않을 여자가 어디 있을까?

이렇게 보면 니체가 역설한 몸에 관한 철학이 다비드의 그림과 서로 통한다. 니체는 육체가 정신을 담는 그릇이라고 했다. 그림 속의 육체가 정지해 있음에도 엄청난 역동감이 느껴진다. 그림 속 남자의 눈부신 육체, 살아 움직일 것 같은 생명력이 넘실거린다.

아무 일도 없는 매일, 안정이 주는 지루함. 고정된 시스템과 예측할 수 있는 일상. 그녀는 불현듯 이 균형을 흔들고 싶었다. 달콤한 사랑의 노래 속에 남자의 전신을 담그고 끝모를 심연을 느끼고 싶었다.

그녀는 오랜 세월 시댁의 엄격하고 까다로운 규율 때문에 오금을 펴지 못하고 살았다. 이 남자의 노래가 몸에 피를 돌게 하고 세포가 하나씩 깨어나는 것 같은 환희를 선사한다. 그녀는 고요한 위선과 우아한 도덕을 망가뜨리고 싶었다.

나를 채우는 그림 인문학

프랑스의 화가 장 앙투안 와토(Jean-Antoinev Watteau)는 욕망에 관한 명언을 남겼다.

"정신적으로 방탕하고 싶다. 그런데 도덕적으로 나는 너무 조심스럽다."

왜 안 되는 걸까? 남자에게서는 다양한 색의 매력이 넘쳐난다. 노란 빛의 웃음, 갈색의 속삭임, 파리한 시선, 달콤하고 다정한 에로스의 분홍과 빨강, 마법과 같은 힘이 느껴지는 검정, 남자는 커다란 팔레트처럼 화려한 색을 끝도 없이 보여준다. 그녀는 그 짙은 색채에 온 몸을, 머리끝부터 발끝까지 담가보고 싶다. 그에게서 그림을 배우면서 남자는 이따금씩 그의 화폭 위에 강열하고 대담하게 검붉은 획을 휘갈겼다. 그것은 능수능란한 유혹이었다. 잔인하고 거칠게 그녀의 성감을 건드렸다. 그녀는 어찌할 줄을 몰랐다. 태어나서 한 번도 느껴보지 못했던 강렬한 유혹이었기 때문이다.

여자는
무엇으로 사는가?

앤서니 프레드릭 샌디스, 〈메데이아〉

그녀는 그날도 지방에 강의가 있어서 새벽에 일어났다. 식구들을 위해 간단한 식사를 준비해놓고 화장을 하고 집을 나설 참이었다. 그녀는 자신을 강의 노동자라고 생각할 때가 많다. 몇 시간 강의하는 것보다 이동하고 강의를 준비하는 과정이 더 힘들다. 잠이 덜 깬 눈동자를 자극하는 콘택트렌즈도 너무 빡빡하다. 어깨와 머리 위에 피곤이 내려앉는다. 그녀는 문득 이렇게 생각했다.

'나는 지금 잘 살고 있는 걸까?'

지금껏 누구보다도 열심히 살았다. 경력을 쌓았고 스펙도

나를 채우는 그림 인문학

욕심만큼 화려하게 채웠다. 책을 쓰고 강의하는 일에 자부심을 느끼지만 삶의 무게와 책임감이 화살처럼 온몸에 꽂혀 있는 듯하다.

강의를 준비하면서 잠깐 봤던 프리다 칼로(Frida Kahlo)의 〈작은 사슴〉이 내내 가슴에 남았다. 달리는 기차의 차창이 뿌연 스크린처럼 펼쳐지고 그 위에 화살을 맞고 피를 흘리는 작은 사슴 한 마리가 서있다. 화살을 맞고도 표정 하나 변하지 않고 네 다리로 꼿꼿이 버티는 작은 사슴이 열차가 달리는 순간 내내 머릿속에서 떠나지 않았다.

기차는 동대구를 지나서 부산으로 향하고 있었다. 부산은 그녀의 고향이다. 눈앞에 어린 시절 그녀의 모습이 스쳐 지나간다. 똑똑하고 무용도 잘했던 부잣집 외동딸은 시간이 지날수록 아들들 때문에 뒷전으로 밀려났다. 공직을 그만둔 아버지가 사업까지 실패했을 때 그녀는 든든한 맏딸이 되어야 했다. 희망을 꿈꾸는 것조차도 버거운 시절이었다.

'이것이 내가 선택한 삶인가? 나는 왜 이렇게밖에 살지 못할까?'

순종과 복종의 내면화

드디어 종착역인 부산에 도착했다. 강연장에 들어서니 비

숫한 연배의 여성들이 자리를 가득 메우고 있었다. '여성 CEO들을 위한 인문학 특강'이라는 자리인 만큼 모두에게서 열심히 산 흔적들이 얼굴에 보였다.

강의를 마치자 한 여성이 손을 들어 질문한다. 눈에는 어느새 눈물이 고인 듯하다. 그 여성은 육십 평생을 수발하며 살았다고 했다. 어릴 때는 아버지가 아파서 병시중하면서 동생들을 돌봤고 결혼해서는 남편이 사고를 당해서 평생 누워 있었고 이제는 시어머니 수발을 들고 있다고 한다. 그녀가 물었다.

"교수님은 여자의 인생이 무엇이라고 생각하세요? 도대체 여자는 어떻게 살아야 하나요?"

무엇이라고 선뜻 대답할 수가 없었다. 어쩌면 여자들, 아니 우리 스스로가 책임과 의무를 껴안으며 그 삶을 자처했는지도 모른다.

질문을 한 여성은 몇 년 전부터 아무도 모르게 정신과 치료를 받고 있다고 했다. 아무리 자발적으로 선택한 삶이라고 해도 주변 가족들에 대한 분노와 무책임 때문에 자신이 착취당하고 있다는 생각을 지울 수 없었다고 그녀는 고백했다. 참고 사는 것도 정도가 있지, 이렇게 살다가는 자신이 미쳐버릴지 모른다는 생각이 들었다고 한다.

묵묵히 주어진 삶을 살다 보면 언젠가는 자신도 두 다리 펴

나를 채우는 그림 인문학

고 살날이 올 것이라고 기대하며 살지만 차츰 그런 삶이 당연한 것이 된 것이다. 노예처럼 자신을 낮추면서 복종을 내면화하는 것만큼 비참한 삶이 또 있을까? 순종과 복종을 내면화한 사람들은 자존감이 부족하며 강한 사람에게 보상받고 의존하고자 하기 때문에 더욱 나약해진다. 프랑스어 '르상티망(ressentiment)'은 내재적인 분노, 원한, 복수감으로 해석된다. 니체는 르상티망을 두고 권력 의지에 의해서 촉발된, 강자의 공격을 향한 약자의 복수심이라고 말했다

복종과 순종의 내면화가 고착되어 오랫동안 우울과 고립감을 느낄 경우 정서가 불안해진다. 그리고 자신도 모르는 행동으로 분출되기 쉽다. 착하고 순종적인 사람이 곧잘 폭발하는 것도 이 때문이다. 그리스 신화의 메데이아를 보면 알 수 있다.

앤서니 프레드릭 샌디스(Anthony Frederick Sandys)가 그린 〈메데이아〉의 여인을 보라. 분노에 찬 눈빛, 정신이 빠져나간 듯 초점을 잃은 눈동자, 두 손은 터지는 분노를 참지 못하고 자신의 가슴을 쥐어뜯고 있다. 이미 이성을 잃었다. 머릿속으로 분노의 대상을 떠올리며 그들을 위해서 독을 준비한다. 메데이아는 약초에 대해서 탁월한 지식을 갖추었다. 이는 메데이아를 마녀, 또는 마법사로 몰아가는 근거가 됐다.

메데이아는 왜 이렇게 분노한 것일까? 그것은 이아손이 영

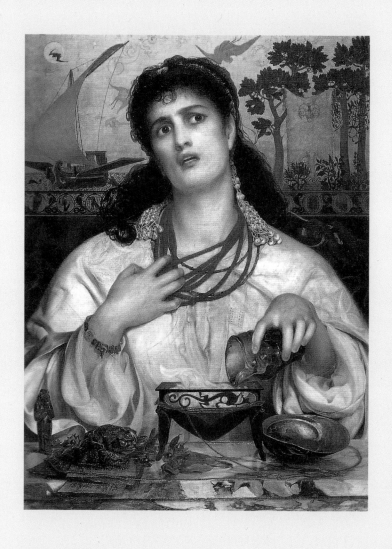

앤서니 프레드릭 샌디스, 〈메데이아〉, 1868년, 캔버스에 유채, 46.3×62.2cm,
버밍엄 뮤지엄 앤 아트 갤러리

웅으로 살지 못하고 욕망 앞에 무릎을 꿇었기 때문이다. 이아손의 욕망은 코린토스의 왕 크레온이 이아손에게 자신의 딸 글라우케와의 결혼을 제안하면서 움텄다. 이아손은 메데이아와 결혼생활을 하면서 아내로부터 큰 도움을 받았지만 야망을 선택하며 메데이아를 떠났다.

메데이아는 사랑하는 남자 아이손을 위해서 자신의 모든 것을 버리고 희생했다. 아이손이 바람을 피운다는 생각에 불안해 하던 그녀는 그 대상이 글라우케인 것을 알고 배신감과 분노에 휩싸인다. 그녀는 글라우케는 물론이고 그녀의 아버지와 동생, 심지어 아이손과의 사이에서 태어난 자식마저 죽인다.

작은 사슴의 당당함으로

강의 노동자로 사는 그녀와 여자는 무엇으로 사느냐고 질문한 여성이 모두 현대의 메데이아가 아닐까? 현대의 메데이아는 자신의 삶을 버리고 타인 의존적인 삶을 살다가 결국은 자신을 떠나가는 가족과 사회를 향해서 분노한다. 잔인하게 주변 사람들에게 복수를 결심하는 비정한 여인들이 메데이아다.

"여자의 삶이 무엇이라고 정의할 수는 없지만, 그저 두 다리로 버티며 열심히 살아내는 그것으로 생각합니다."

그녀가 질문을 받고 잠시 고심하다가 이렇게 대답했을 때 우레와 같은 박수가 강연장을 가득 채웠다. 몇 장의 그림을 보면서 이렇게 많은 여성이 공감하고 소통하는 것, 이것이 바로 예술의 힘이다.

오늘날에도 많은 여성이 다양한 자기 파괴적 콤플렉스를 껴안고 산다. 모든 일을 완벽하게 해내고자 하는 슈퍼우먼 콤플렉스, 사람들에게 사랑받고 싶어 하는 신데렐라 콤플렉스와 외모 콤플렉스, 지적 욕구를 채우고자 끊임없이 노력하는 지적 콤플렉스, 장녀들의 맏딸 콤플렉스와 연애와 사랑에서 비롯된 성 콤플렉스 등 여자들은 이런 콤플렉스 한두 가지를 지니면서 산다. 인생의 무거운 봇짐은 인생의 격랑에 떠내려가지 않게 버틸 수 있는 힘일 것이다.

여자의 인생이 무엇이냐고? 여자는 무엇으로 사느냐고? 날카로운 화살 같은 콤플렉스를 껴안고도 주어진 삶을 힘차고 당당하게 살아내는 것이 여자의 삶이다.

나를 채우는 그림 인문학

벽을 넘지 못한 사랑

카미유 클로델, 〈중년〉

Y의 사랑은 항상 불꽃처럼 화려했다. 자신의 마르지 않는 창작 욕구는 사랑에서 온다고 Y는 말했다. 언제나 Y의 갤러리를 지키는 잘생긴 연하의 남자친구가 화려한 액세서리처럼 빛났다. Y는 사랑의 지배자로서 당당하게 군림했다.

그러나 그들 역시 서로를 구속하려는 욕심과 세상의 관습을 뛰어넘지 못했다. 자유로운 영혼에 완벽하게 멋진 애인이 집안에서 정해준 여자와 결혼하면서 이별을 통보한 것이다.

준비되지 않은 이별에 그녀의 삶은 통째로 흔들렸다. 사랑

의 승리자처럼 보였던 당당한 모습은 사라졌다. 그녀는 오랜만에 친구를 불러내 술에 취해 울고불고 엉망이었다. 그렇게 흐트러진 모습에서 Y도 어쩔 수 없이 사랑에 상처받는 여자임을 알 수 있었다.

Y는 연애 지상주의자였다. 그녀의 주도적이면서 쿨 했던 연애는 남자의 결혼으로 무너져 내렸다. Y는 떠나간 사랑에 매달리고 있었다. 그녀를 보니 비운의 예술가 카미유 클로델의 작품이 떠올랐다.

카미유 클로델의 청동 작품인 〈중년〉은 그녀의 삶과 사랑의 실체를 대변한다. 이 작품으로 연인에게 배신당하고 고통스러워하는 그녀의 마음을 엿본다. 부인에게 끌려가는 로댕, 그런 로댕에게 매달리는 천재 예술가의 애닮은 사랑, 상처 입은 한 여인의 아픔이 보인다. 숭고하면서도 오만했던 여자가 무릎을 꿇었다. 돌아서는 남자의 팔을 움켜잡으며 간절하게 붙잡는 모습이 애절하다.

그녀의 사랑이 종말을 맞듯 이 작품도 끝내 완성되지 못했다. 카미유의 작품은 호평을 받았지만 실제로 주문하는 사람을 별로 없었다고 한다. 카미유를 누구보다 사랑했지만 그녀의 작업을 방해하고 자신의 입지만 중요시했던 로댕의 이중성 때문에 카미유의 작품이 로댕의 영광에 가려졌기 때문이다.

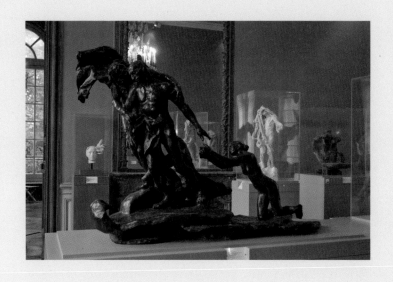

카미유 클로델, 〈중년〉, 청동, 1913년, 72×163×114cm, 오르세 미술관

어쩔 수 없는 남자의 이기심과 소유욕 때문인가? 그녀가 죽을 때까지 로댕의 그림자는 마치 악마처럼 그녀를 따라다녔다. 카미유는 로댕에 대한 피해의식과 그로 인한 우울증, 정신착란에 시달렸다. 울분으로 작품을 내던지고 때려 부수기도 했다.

로댕을 향한 카미유의 사랑은 증오로 변해 갔다. 그녀는 외부와 단절된 채 고독한 예술가로 차츰 망가져 갔다. 한 세기에 태어날까 말까하는 천재적인 예술가였지만 여자라는 이유만으로 세상의 편견에 내버려진 것이다. 로댕이라는 큰 문을 열고 예술 세계에 발을 들였으나 결국은 그 벽을 넘지 못하고 비참하게 무너진 비극의 여인이었다.

카미유의 사랑과 예술은 두 번이나 〈까미유 끌로델〉이란 제목의 영화로 만들어졌다. 같은 주제를 다루지만 두 영화가 주는 인상과 감동은 다르다. 1988년에 이사벨 아자니가 연기한 카미유는 로맨틱한 사랑에 빠진 인물이었다. 반면에 2013년에 줄리엣 비노시가 주연한 카미유 클로델의 전기 영화는 쓸쓸한 요양원을 배경으로 노년이 된 카미유의 심리 묘사를 중심으로 전개된다.

2013년 작품은 무척 비극적이고 강한 여운이 남는 영화였다. 카미유는 햇볕이 따스하게 내려쬐는 요양원 담벼락에 기

대어 자신은 이곳을 떠나 곧 로댕 곁으로 갈 것이라고 생각한다. 안타깝게도 그녀는 영영 벽을 넘지 못했고 요양원 밖으로 나가지 못했다. 사랑과 분노가 절묘하게 뒤섞인 줄리엣 비노시의 야릇한 미소, 배우의 명연기가 아직도 생생하다.

미술사를 살펴보면 카미유처럼 재능이 넘치지만 사랑 때문에 고통 받은 여성 작가가 많다. 멕시코의 천재 화가 프리다 칼로가 그렇다. 그러나 프리다는 거장 디에고 리베라(Diego Rivera)의 문을 열고 세상에 들어서서 그 벽을 부수고 나아갔다. 이것이 카미유와 프리다의 차이다.

바람둥이로 유명한 프리다의 남편 디에고 리베라는 여자들과의 바람을 시시한 악수보다도 못한 것이라고 폄하했다. 프리다는 디에고에 지지 않았다. 러시아의 혁명가 레온 트로츠키(Leon Trotsky)가 멕시코로 망명 왔을 때 잠시 프리다의 집에 기거했다. 트로츠키는 불행 속에서 천재적인 예술 혼을 불태우는 프리다에게 반했다. 그리고 그녀에게 하룻밤 사랑을 제안한다. 디에고가 이 사실을 눈치 채고 아내에게 불같이 화를 냈다. 그러자 프리다는 말했다.

"시시한 악수보다도 못한 하룻밤이었어요."

이기적인 디에고에게 보기 좋게 한 방 날린 것이다. 디에고는 엄청난 충격에 빠졌고 프리다를 떠나지만 그녀는 붙잡지

않았다. 그녀는 사랑에 종속되지 않았다. 천재적인 예술성과 끼를 마음껏 발휘하면서 예술 혼을 불태웠다.

주도적인 사랑의 승리

훗날 프리다는 디에고를 자기 품으로 다시 돌아오게 만든다. 그녀의 주도적인 사랑이 승리한 것이다. 디에고는 프리다가 죽을 때까지 그 곁을 떠나지 않았고 이런 말을 남겼다.

"나는 머리로 그림을 그리지만 당신은 가슴으로 그림을 그리는 진정한 예술가요."

두 여인은 사랑에 있어서뿐만 아니라 아름다운 외모와 신체적 장애, 천재적인 재능까지 닮은 점이 많다. 그러나 카미유가 로댕에게 너무 깊이 종속돼서 아픔을 예술로 승화시키지 못하고 그 벽에 갇혔다면 프리다는 삶과 예술 세계가 독립적이었다.

문을 열었지만 벽을 넘지 못한 비운의 천재 예술가 카미유 클로델. 당당하게 그 벽을 넘고 자신의 운명에 맞서서 예술 혼을 불태운 프리다. 재능에 비해서 작품을 많이 남기지 못한 카미유, 짧은 생애였지만 수많은 유작을 남긴 프리다의 생은 극명하게 대비된다. 당신의 사랑은 어떤가?

　　　　　　　　　나를 채우는 그림 인문학

따로, 또 같이

구스타브 카유보트, 〈오르막길〉

서로 사랑하라.

허나 사랑으로 구속하지는 말라.

함께 서 있으라.

그러나 너무 가까이 서 있지는 말라.

함께 노래하고 춤추며 즐거워하되

그대 각자는 고독하게 하라

-칼릴 지브란, 〈예언〉 중에서

언제나 즐거운 모습으로 외출하는 노부부가 있다. 그들은

사소한 것 하나를 보고도 소곤소곤, 낄낄거린다. 뭐 그리 대단한 이야기도 아니다. 아들이 용돈을 좀 더 많이 주었다는 둥, 어제 딸이 전화를 해서 나만 찾았다는 둥, 할아버지가 숨겨놓은 비상금을 찾았다는 둥. 어떻게 그 부부는 시시콜콜한 이야기를 재미있어 할까?

도종환 시인이 쓴 시에 의하면 오래된 가구끼리는 서로 말을 하지 않는다고 한다. 보통 몇 십 년을 살아온 부부는 오래된 가구처럼 말이 없다. 대화가 없다는 것은 소통 없이 산다는 것이고 소통이 없다는 것은 오래된 가구처럼 그냥 익숙한 채로 두고 보며 사는 것이다. 그런데 어떻게 이 노부부는 항상 낄낄거리며 사소한 행복을 나누며 사는 걸까?

이들은 자녀들을 모두 출가시키고 30평이 안 되는 아파트에 산다. 그 아파트가 부부에게 남은 유일한 공간이다. 부부는 안방과 부엌이 붙은 거실을 공용으로 쓰고 방은 따로 쓰며 서로의 개인 공간을 존중한다.

할머니는 할아버지의 방을 동굴이라고 부른다. 할아버지가 한 번 들어가면 몇 시간이고 혼자만의 시간을 보내기 때문이란다. 옷을 다 벗고 누워서 음악을 듣다가, 책을 읽다가 요즘은 유튜브 방송을 보는 재미에 빠져 보낸다고 한다. 그러다가 식사 때가 되면 안방에 있는 할머니에게 와서 소곤소곤 말을

나를 채우는 그림 인문학

붙인다. 주로 그날 본 재미있는 책이나 영상 이야기를 들려준다고 한다. 그러다가 사랑을 나누기도 하고.

노부부는 작은 아파트에서 더없이 자유롭고 편안하다. 두 사람은 다툼도 없다. 할아버지는 할머니가 서운한 말을 하거나 바가지를 긁을 것 같으면 동굴로 들어가 숨는다. 한참 숨어 있다가 재미있는 이야기를 꺼내서 할머니의 기분을 풀어준다. 그러면 할머니는 맛있는 음식과 반주로 할아버지를 대접한다. 함께 손을 잡고 외식도 하고 전통시장에서 구경도 하며 재밌게 사신다.

노부부의 삶은 구스타브 카유보트(Gustave Caillebotte)가 그린 〈오르막길〉을 떠올리게 한다. 남녀가 나란히 걷고 있는 이 그림은 꿈을 꾸게 한다. 따로 또 같이 평생을 저렇게 나란히 함께 걸으며 살 수 있을까?

구스타브 카유보트는 아버지가 상업 법원의 판사인 유복한 집안에서 태어난 상류층 파리지앵이었다. 아버지가 물려준 유산이 많아서 사는 데 별 어려움이 없었다고 한다. 요즘 말로 하면 금수저에 엄친아다. 그는 가난한 동료들의 작품을 많이 사주거나 그들을 경제적으로 지원해준 인간적인 화가였다.

부유했던 탓에 서민의 삶을 몸소 체험하진 못했지만 그는 화려한 상류층의 삶보다 평범한 사람들의 삶에 애정이 깊었

다고 한다. 그 결과 서민의 일상을 담은 그림을 많이 그렸다. 매우 사실적이고 정겨운 그림들이다. 귀스타브는 19세기 파리를 가장 아름답게 그려낸 인상파 화가로 꼽힌다. 붓의 터치가 마치 일렁이는 바람결 같고 푸른색의 생동감으로 일상의 잔잔한 행복을 표현한 화가다.

〈오르막길〉에는 따로, 또 같이 함께 나란히 걸어가는 노부부의 인생길이 있다. 남자의 파이프에서 나오는 담배 연기와 여인의 고운 화장에서 나오는 향기가 서로 어우러진다. 두 사람은 익숙한 존재의 향기를 나누며 걷는 것 같다. 양산을 쓴 여인의 표정은 알 수 없지만 살랑살랑 흔들리는 치맛자락처럼 애교를 부리고 있는 듯하다. 중절모를 쓴 남자는 점잖게 너털웃음 지으며 여인의 살가운 애교에 기분 좋게 맞장구를 쳐주고 있지 않을까? 걸음은 느리지만 경쾌하고 둘 사이에는 일정한 거리가 있지만 마음만은 서로에게 깊이 스며드는 중이다. 두 사람은 오르막길을 산책하며 한나절을 지루하지 않게 보내고 있다.

이들을 둘러싼 풍경도 더 없이 아름답다. 햇빛을 받아서 바삭거리듯 나뭇잎들이 그들의 이야기에 귀를 기울인다. 하늘, 구름, 햇살 심지어 무심한 벽에서도 꿈틀거리는 생동감이 느껴진다. 두 남녀는 평생을 그렇게 살았듯 앞으로도 적당히 거

　　　　　　　　　　　　　　나를 채우는 그림 인문학

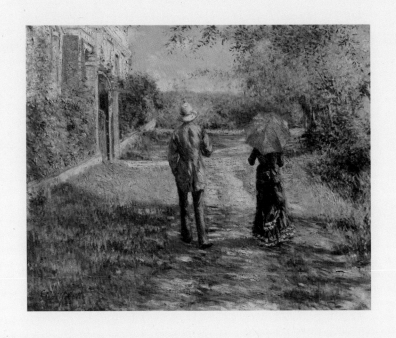

구스타브 카유보트, 〈오르막길〉, 1881년, 캔버스에 유채, 99.6×125.2cm, 개인 소장

리를 두면서 곱살 맞게 다정한 대화를 나눌 것이다.

하지만 언제까지나 길이 아름다울 수는 없다. 평지를 순탄하게 걷다보면 갑자기 오르막길이 시작된다. 부부에게는 애환조차도 함께 나누는 추억의 그림자다. 그래서일까? 푸른 하늘이 남은 날의 희망처럼 저 멀리서 그들을 맞아준다. 힘든 오르막길이라고 바삐 서두를 것도 없다. 순탄한 평지가 끝났다고 주저앉을 이유도 없다. 지금까지 걸어왔던 것처럼 주어진 길을 그대로 계속 걸어가면 된다.

인생은 저렇게 사는 것이다. 남녀가 젊은 시절에 만나 사랑을 하고 아이를 낳고 함께 살면서 갈등이 없을 수 있을까? 결국은 함께 살아온 시간만큼 추억이 많아서 살아가는 것이다. 가끔씩 그 추억을 꺼내보면 이내 서로 얼굴을 바라보며 웃을 수 있다. 이런 대화를 나누면서 말이다.

"이때 기억 나?"

"맞아, 그때 그랬지."

나를 채우는 그림 인문학

슬픈 사랑의 변주곡

디에고 벨라스케스, 〈교황 이노센트 10세의 초상〉

그는 소위 말하는 재벌 3세로 동시에 여러 명의 여자를 만나곤 했다. 그는 여자들을 사랑의 어장에 가둬놓고 재벌 부인이 될 수 있다는 미끼로 수없이 유혹했다. 그런 다음에는 사랑의 달콤함만 마음껏 탐하고 미련 없이 여자들을 떠났다. 그에게 있어서 사랑은 사업이나 게임, 그 정도였다.

부와 명예를 갖고 태어난 재벌 3세의 불행은 여자들의 모성애를 자극했다. 여자들은 그에게 불나방처럼 달려들었고 그에게 사랑받길 원했다. 그는 희대의 난봉꾼, 사랑꾼, 역사에

남은 만인의 연인인 카사노바처럼 사랑의 유희를 즐긴다. 그래서 "결혼은 사랑의 무덤이다."를 외치며 한 여자와 가정을 이루는 결혼을 부정한다. 그는 자신이 이렇게 된 것이 부모에게 사랑받지 못한, 태생적인 애정 결핍 때문이라고 생각한다. 자주 술을 마시는 그는 파괴적이고 충동적이다. 온 세상의 불행을 다 끌어안은 것처럼 울부짖기도 한다.

권좌에 앉은 슬픈 교황

그를 보면 권좌에 앉아서 슬프게 울고 있는 교황 이노센트 10세가 떠오른다. 디에고 벨라스케스(Diego Velazquez)가 그린 그의 초상화를 보면 존경받고 위엄을 갖추어야 할 교황이 어딘지 모르게 불안해 보인다. 이 초상화는 괴기스런 공포를 자아낸다.

디에고 벨라스케스는 세비야에서 성공한 법률가이자 소귀족의 아들로 태어났다. 그는 당대 에스파냐 문화를 탁월하게 묘사했던 화가로 유명하다. 에스파냐 왕실 가족의 초상화를 그려서 펠리페 4세의 궁정에서 가장 영향력 있는 화가가 됐다.

당시 권력자들은 초상화를 좋아했다. 이들은 어떻게든 자신의 결점을 감추고 싶었고 신처럼 완전무결하면서 위엄 있는 존재로 보이길 원했다. 초상화는 역사적으로 권력자들의

이미지를 만들어내는 데 유용한 수단이다.

그런데 사실주의자였던 벨라스케스가 그린 초상화는 남다른 데가 있다. 그는 모델을 미화하지 않고 사실적으로 그리는 데 초점을 맞추었다. 〈교황 이노센트 10세의 초상〉도 마찬가지다. 이 그림은 위엄보다 번민과 인간적인 면이 드러난다.

그림 속 교황은 하얀 리넨 제의에 붉은 케이프와 모자를 쓰고 있다. 금으로 화려하게 장식된 의자는 교회의 권력과 교황의 권위를 드러낸다. 하지만 권위의 상징을 걷어내면 늙고 고집이 세 보이는 노인만 남는다. 양쪽 미간을 찌푸린 강렬한 눈빛과 자비심이라곤 전혀 찾아볼 수 없는 냉엄한 표정은 교황의 위엄보다 평범한 인간의 불편함과 내면적 고뇌를 느끼게 한다.

이노센트 10세는 어떤 인물이었을까? 이름과 다르게 이노센트 10세는 순수하지 않았다. 성격이 급했고 여자 문제도 있었다. 1644년 71세에 교황이 된 그는 즉위하자마자 조카인 카밀로를 추기경에 서임했고 카밀로의 엄마이자 죽은 형의 아내인 마이달키니를 정부로 두었다.

부모의 사랑이 결핍된 재벌 3세와 운명의 탑에 갇혀 신과 사랑을 나눴던 교황 이노센트는 불완전한 사람들이다. 그들은 채워지지 않는 결핍을 보상받고자 성애에 기초한 에로스

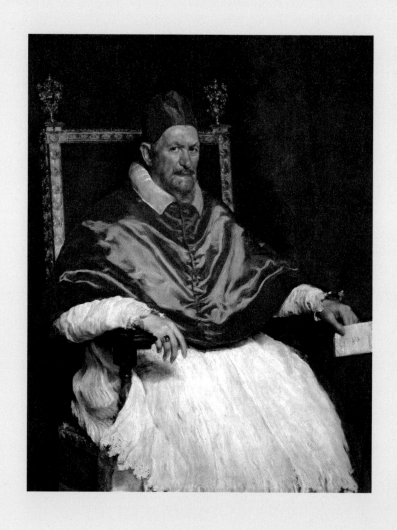

디에고 벨라스케스, 〈교황 이노센트 10세의 초상〉, 1650년, 141×119cm, 도리아 팜필리 미술관

적인 사랑을 갈구했다. 우리 주변에도 이런 사람들이 생각보다 많다. 그들은 슬픈 권좌에 앉은 이노센트 10세의 불안함을 안고 희대의 난봉꾼 카사노바처럼 즐긴다. 성적 욕망, 광기, 폭력성이 충만했던 제우스와 같은 사랑을 일삼는다.

이들의 슬픈 사랑의 변주곡은 언제쯤 끝이 날까? 제아무리 막강한 권력도 언젠가 소멸한다. 부와 권력을 모두 갖고 태어난 재벌 3세와 교황도 인간일 뿐이다. 그들도 인간적 번민과 결점이 있고 나이 들면 늙고 병들 수밖에 없다.

그러므로 메멘토 모리(Memento mori)! "죽음을 기억하라.", "너는 반드시 죽는다는 것을 기억하라", "네가 죽을 것을 기억하라."

인생은 헛되고 헛되도다. 죽음을 생각하면 모든 인생은 다 평범하다. 부와 권력을 가졌다고 해서 멋대로 사랑하며 타인에게 상처줄 권리까지 가진 것은 아니다. 오만한 태도로 사랑의 즐거움만 가지려 하지 말고 다 내려놓은 자신을 마주해야 할 것이다. 있는 그대로의 나, 그 모습 그대로 진실한 사랑을 하기에도 인생은 짧다.

가족,
울인가? 덫인가?

빈센트 반 고흐, 〈감자 먹는 사람들〉

서로 다른 두 여자

M은 오랜만에 건강 검진을 받기로 했다. 지난 번 검사 때는 미국에 사는 동생네가 오랜만에 한국에 와 있어서 보호자가 되어 주었다. 그런데 이번에는 식구 중에 부탁할 사람이 없었다. 결국 친구 K에게 부탁했고 친구는 흔쾌히 들어주었다. 친구와 이렇게 긴 시간을 보내는 게 얼마만인지!

고향 친구인 M와 K는 어린 시절 모두 가난했다. 물질적 결핍은 두 사람을 친하게 했다. 둘은 결혼이란 제도에 콧방귀를

껐다. 가난한 부모가 이룬 가정과 가족을 보면서 그렇게 살기 싫었다.

"도대체 결혼을 왜 하는 거야?"

"그러게 말이야. 우리 절대로 결혼 같은 것은 하지 말고 악착같이 공부해서 꼭 성공하자, 알았지?"

두 사람은 손가락을 걸고 결의에 찬 맹세를 나누었다. 하지만 K는 밝고 유쾌한 성격 때문인지 대학에 진학하자마자 남학생들에게 인기가 좋았다. 곧 부잣집 아들과 사랑에 빠져 졸업도 하기 전에 웨딩마치를 올렸다.

M은 K와는 정반대의 길을 걸었다. 불문과를 전공한 M은 유창한 영어와 불어 실력 덕분에 대기업에 입사해서 승승장구했다. 기업의 임원까지 지냈다. 그녀의 화끈하고 추진력 있는 성향은 해외 마케팅부에서 큰 성과를 거두었다.

후배들은 그녀를 선망했다. 특히 여자 후배들에게 롤 모델로 꼽힐 정도로 성공한 커리어 우먼의 표본이었다. 일 년에 절반 이상을 해외에서 보내면서 성공을 만끽하던 M은 가난으로 입은 상처를 말끔하게 털어냈다고 믿었다. 완벽하게 성공한 인생이라고 믿었다. 몇 번의 연애를 했고 프러포즈를 받았지만 결혼은 하지 않았다.

치열하게 살아온 M은 어느 날 네덜란드에서 잊고 살았던

과거와 만난다. M은 암스테르담 출장 중에 반나절 일정으로 관광을 하게 됐다. 별다른 기대 없이 들른 반 고흐 미술관에서 〈감자 먹는 사람들〉을 본 순간 그는 그토록 벗어나고 싶었던 과거로 돌아갔다.

고향을 떠나 부모와 함께 살았던 이태원 단칸방이 생각났다. 다섯 식구가 발도 제대로 펴지 못하고 살던 그 시절이 생생하게 떠올랐다. 지긋지긋했던 가난, 역설적이게도 그 시절엔 가족 말고는 기댈 데가 없었다. 온 가족이 서로가 서로에게 의지하며 가난을 견뎠다. 하루 일과가 끝나면 〈감자 먹는 사람들〉의 배경처럼 어둡고 작은 방에 모여서 저녁을 먹었다. M은 욕망과 허기가 채워지지 않던, 절망적인 식사 시간이 어쩐지 그리워졌다.

그 무렵 M은 아무리 성공한 우먼이라도 어쩔 수 없는, 세월의 흔적을 온몸으로 느끼고 있었다. 연극이 끝나고 커튼이 내려온 뒤의 쓸쓸한 무대처럼, 그녀는 자신이 커튼 뒤에 있는 쓸쓸한 여배우 같다고 생각했다.

그녀는 어릴 때부터 성공하기 위해서 악바리로 살았다. 다시는 가난한 그 시절로 돌아가지 않겠다고 굳게 결심했다. 예쁜 외모와 명석한 머리를 믿고 아르바이트와 외국어 학원을 오가면서 주린 배를 움켜쥐며 뛰고 또 뛰었다. 고단한 것도 몰랐다. 그런데 왜 이 그림 앞에서 과거가 떠오른 걸까.

나를 채우는 그림 인문학

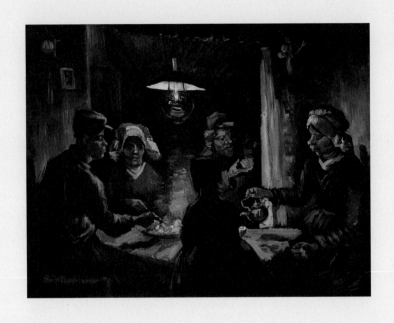

빈센트 반 고흐, 〈감자 먹는 사람들〉, 1885년, 캔버스에 유채, 82×114cm, 반 고흐 미술관

빈센트 반 고흐(Vincent van gogh)는 네덜란드의 작은 마을에서 태어났다. 목사인 아버지 밑에서 성직자의 길을 갈망하였으나 신학대학에 낙방했다. 결국 27세에 본격적으로 화가가 되기로 결심하고 주로 혼자 그림을 그렸다. 그는 노동자나 농민들의 생활과 풍경을 즐겨 그렸다.

〈감자 먹는 사람들〉은 고흐가 어느 날 농부의 집 앞을 지나가다 본 풍경을 그린 작품이다. 일을 끝내고 온 가족이 모여서 식사하는 모습과 그 분위기가 강렬한 여운을 준다. 여인은 주전자에 차를 따르고 남자가 찻잔을 내밀고 있다. 금방 쪘는지 김이 모락모락 피어오르는 감자가 그들의 양식이다. 감자를 캤을 투박하고 거친 손, 무표정한 얼굴들, 희미한 등불과 어두운 집안 분위기가 이들의 삶이 얼마나 힘들고 고단한지를 느끼게 한다.

그럼에도 초라한 밥상은 따뜻해 보인다. 저녁을 준비한 엄마의 사랑 때문일 것이다. 어둡고 작지만 단단한 울타리가 바깥의 온갖 풍파를 막아주기 때문이다. 그래서 모두가 저녁마다 집으로 돌아온다. 그리고 서로의 존재를 확인한다. 저녁밥을 앞에 두고 끈끈하고 강한 연대감을 보여주는 가난한 가족.

영원한 딜레마, 가족

하루가 꼬박 걸린 M의 건강 검진을 K가 함께해 주었다. 그런 친구가 있어 얼마나 다행인가 싶다. K는 일찍 결혼해서 아들과 두 딸을 두었고 이제는 손자들 재롱에 푹 빠져서 산다. M은 그런 친구가 부러웠다. 건강 검진을 마친 저녁, 둘은 식사를 하면서 맥주를 두어 잔 마셨다. 어느 정도 대화가 오가고 K가 길게 한숨을 쉬며 자기 삶이 억울하다고 했다.

"결혼은 왜 했을까? 난 평생 가족이라는 울타리를 벗어나지도 못했어. 이렇게 인생이 끝나는 게 너무 억울해."

"무슨 소리야. 그 덕에 지금 아들딸에, 손자에 행복하잖아."

"넌 몰라. 너는 마음껏 세상을 누비면서 살아봤잖아. 나는 지금도 집 귀신이야. 이렇게 밖으로 나온 게 얼마 만인지 몰라."

그러면서 K는 딸들을 대신해 몇 년째 손자들을 본다고 했다. 그녀는 어릴 때도 부모님이 늦게까지 장사를 해서 어린 동생들을 업어 키우다시피 했다. 아이들을 다 키워놓고 이제 편해지겠거니 했는데 다시 손자를 키우느라 허리가 끊어질 것 같았고 했다.

처음 큰딸이 직장을 다녀서 손자 둘을 볼 때는 그래도 재미있었다. 어깨와 허리가 아파서 이제는 데려가라고 했더니 그 사이 둘째딸이 결혼을 해서 아들을 낳았다. 손자 봐달라는 걸

거절했더니 언니 아들은 봐주고 왜 자기 애는 안 봐주느냐고 떼를 썼다. 어쩔 수 없이 또 손자를 맡았다. 이제 나이가 들어서 아이들을 안고 업기에 힘에 부친다.

"언제까지 이렇게 살아야 해?"

그녀의 신세한탄이 끊이지 않았다. 산다는 것은, 가족은 무엇일까?

가족은 인생의 울타리인가, 덫인가?

누구나 한 번쯤 이와 비슷한 질문을 던져볼 것이다. 가족이 든든한 울타리인지, 아니면 발목을 붙잡는 덫인지.

겉으로 보기에 가족은 울타리 같다. 하지만 가족이라는 이름으로 구속당했다고 생각하면 그보다 더한 덫은 없다. 가족이기 때문에 어쩔 수 없이 포기하고 양보하고 희생했던 나날. 나보다 가족을 앞세우고 나면 후회가 남는다.

K는 자신의 본성을 회복하고 싶어 한다. 지금까지 자신의 삶이 아니라 가족의 삶을 산 것이나 마찬가지다. 요통을 앓으며 딸들의 손자 손녀를 보는 자신의 삶과 자유롭게 여러 곳을 오가며 성취를 이룬 친구 M의 삶을 비교할 수밖에 없다.

M은 반대로 자녀들의 보살핌과 손자들의 재롱을 보면서 나이 드는 K가 복이 많은 사람이라는 생각이 든다. 매일 같이

나를 채우는 그림 인문학

긴장 속에서 치열하게 일하며 얼마나 외로웠던가. 두 사람 모두 가지 않은 길에 대한 동경과 상상으로 자기 삶을 후회하고 있다.

사실 가족은 가장 원초적인 사회 집단이다. 인간은 고립된 상태에서는 자신의 목적을 보장받을 수 없다. 심리학자 알프레드 아들러(Alfred Adler)는 모든 삶의 문제가 어떤 가정에서 생애 초기를 보냈느냐에 달렸다고 말한다. 즉 우리는 경험을 통해서 삶의 의미를 형성하는데 이 초기의 경험을 왜곡해 해석하면 삶의 의미를 잘못 부여하게 되는 것이다.

가족은 인생의 울타리인가, 덫인가? 우리는 이 답을 타인의 삶이 아니라 내 삶에서 찾아야 한다. 나의 삶과 타인의 삶을 비교하고 가지 못한 길을 선망하는 것은 의미가 없다. 오직 나의 삶, 나의 선택 안에서 가족의 의미를 되물어야 한다. 그래야 우리 삶의 의미 또한 선명하게 드러날 것이다.

내 생명의 빛,
나의 죄악 롤리타

폴 고갱, 〈영혼이 지켜본다〉

S는 소위 말하는 나쁜 남자의 매력을 풍긴다. 짙은 눈썹, 선이 굵은 이목구비와 넓은 어깨에서 비롯된 마초적인 이미지로 여성의 마음을 설레게 한다. 그런 그는 결혼을 두 번 했다. 대학교 때 교생 실습으로 고등학교에 간 그는 여학생들에게 인기가 많았다. 그는 한 여학생과 사랑에 빠졌다. 그리고 그 여학생이 졸업하자마자 결혼했다. 하지만 S의 여성 편력이 둘의 사랑을 망가뜨렸다. 남편의 바람기에 질린 아내가 그를 떠났다.

그는 무려 스무 살 연하의 여성과 새로운 사랑에 빠졌고 두

　　　　　　　　나를 채우는 그림 인문학

번째 결혼을 했다. 까무잡잡한 피부의 작고 어린 신부를 그는 트로피처럼 자랑스러워했다. 그에게 여성이란 동경일까, 신비일까? 아니면 욕망일까?

폴 고갱(Paul Gauguin)은 13살의 테후라와 결혼했다. 테후라는 무척 신비하고 몽환적인 외모를 지녔다. 고갱이 그녀를 모델로 그린 〈영혼이 지켜본다〉를 보면 이국적인 노란색 문양의 침구와 짙은 보라색이 테후라를 둘러싼다. 색채의 조합이 그녀의 동공만큼이나 불안하다. 고갱은 가라앉고 슬프고 두려움을 자아내는 원시적 색채의 조화와 미신적인 감각으로 테후라를 표현했다.

고갱은 영혼을 자유롭게 하고 보헤미안의 낭만적인 전통을 추구하기 위해서 타히티 섬으로 갔다. 그는 그곳에서 원시적 색채와 인간의 원초적인 본능, 영원 회귀의 열망을 화폭에 담아냈다. 하나같이 마초적인 폭발력이 느껴지는 그림들이다.

그의 사랑도 마찬가지다. 그는 자연과 조화를 이루고 사는 타히티 여인을 동경했다. 하지만 그 사랑에는 유럽의 부르주아주의적인 권위와 지배적인 보상 심리가 포함돼 있었다. 유아적이고 원시적인 여인들을 자유분방하게 만나면서 그는 자신의 여성 편력을 위대한 예술성으로 합리화했다.

1956년 빈센트 미넬리(Vincent Minnelli) 감독이 연출한 영화

〈열정의 랩소디〉에서 폴 고갱 역을 안소니 퀸이, 빈센트 반 고흐 역을 커크 더글라스가 연기한다. 안소니 퀸은 이 영화로 아카데미 남우조연상을 받았고 커크 더글러스는 주연상 후보에 올랐다. 고갱과 고흐는 시내 번화가 카페에서 한 여인을 두고 사랑을 표현한다. 감독은 그 장면에서 두 예술가의 성격을 재미있게 그려낸다. 찌질이와 뺑쟁로 말이다.

고흐는 사랑을 애걸하고 고갱은 거칠고 건방지게 뼈꾸기를 날린다. 고흐는 섬세하고 감성적이고 헌신적인 반면에 고갱은 격렬하고 세속적이며 자신감이 넘친다. 고갱은 자기중심적이다. 여주인공 레이첼은 길들지 않은 관능미를 발산하는 나쁜 남자 고갱에게 끌린다.

소녀를 사랑한 중년 남자들

파리의 아웃사이더였던 고갱은 원시적 낭만을 찾아 타히티로 떠났다. 그리고 자신을 거부한 파리에 자신이 사랑한 타히티와 테후라를 보여주었다. 고갱은 유럽에서 가부장적이고 부르주아적인 삶을 살았다. 그런 그가 이국의 어린 소녀에게 푹 빠졌고 소녀의 누드를 그렸다. 유럽의 백인 남성과 이국의 원주민 소녀가 서로 존중하는 동등한 관계가 될 수 있을까? 한쪽으로 기울어진 그의 사랑과 어린 여성을 향한 찬미는 중

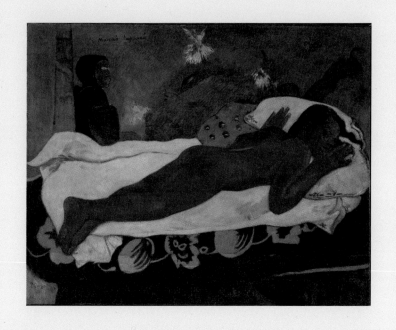

폴 고갱, 〈영혼이 지켜본다〉, 1892년, 캔버스에 유채, 72.4×92.4cm, 버펄로 올브라이트 녹스 미술관

년 남성의 롤리타 콤플렉스에 근거한다고 볼 수 있다.

러시아의 블라디미르나 나보코프(Vladimir Nabokov)의 소설 《롤리타》는 자극적인 욕망과 금지된 것에 향한 진심과 고뇌를 담고 있다.

'내 인생의 빛, 내 생명의 불꽃, 나의 죄악!'

영화 속의 남녀 주인공은 인생과 열정, 영혼의 죄악이 슬픔처럼 뒤엉켜 있다. 이것은 사랑인가, 욕망인가? 아니면 자극의 불꽃인가? 어린 소녀에 대한 성적 욕망은 그들이 이루지 못한 야망의 갈증이고 삶의 비애다.

스무 살이나 어린 신부와의 결혼은 파격적이다. S에게 아내는 그저 자신의 여자로만 존재해야 한다. 자신의 보호 아래 있어야 아내가 행복할 수 있다고 믿는다. 그 무렵 그는 계속되는 사업 실패와 거짓말로 주변 사람들에게 신뢰를 잃고 말았다. 그는 자신이 이루지 못한 사회적인 성공을 대신할 자극의 불쏘시개로 어린 신부에게 집착하는 것은 아닐까? 그런 그가 두 번째 결혼을 지켜나갈 수 있을지 모르겠다.

나를 채우는 그림 인문학

마음속 칼날을
내려놓기

페르낭 크노프, 〈내 마음의 문을 잠그다〉
아메데오 모딜리아니, 〈부채를 든 여인〉

B는 남편과 별거하며 대학생 딸과 함께 살고 있다.

"엄마, 제발! 정신 차려요. 집안 꼴이 이게 뭐예요?"

아침부터 딸아이의 잔소리가 심상치 않다. B는 요즘 왜 사는지 모르겠다. 심한 무력증에 빠져있다.

한때 B도 사람들의 관심과 사랑을 받았다. 열정이 넘치는 아름다운 여자였다. 학교를 졸업하고 지금의 남편을 만나서 결혼했다. 모든 것이 순조로웠고 행복했다. 지금 그녀는 유효 기간이 지난 행복을 붙들고 사는 것 같다.

이러면 안 된다는 생각으로 가끔 외출을 했다. 친구를 만나서 차를 마시고 영화도 보고 여행도 떠났다. 하지만 삶의 의욕을 채울 에너지는 충전되지 않았다. 어찌된 일인지 사는 게 재미가 없다. 그저 혼자 음악을 듣거나 집에만 있으면 그럭저럭 지낼 만했다. 밖으로 나가는 것보다 이게 더 편했다. 그러자 행동반경이 서서히 좁아져 집으로만 한정됐다. 그녀는 이제 세상과 격리돼 마음의 문을 잠그고 산다.

여인의 고독이 얼마나 무서운지를 보여 주는 그림이 있다. 바로 페르낭 크노프(Fernand Khnopff)의 〈내 마음의 문을 잠그다〉와 아메데오 모딜리아니(Amedeo Modigliani)의 〈부채를 든 여인〉이다.

〈내 마음의 문을 잠그다〉의 중심에는 창백한 얼굴, 풀어 헤친 머리에 눈동자가 사라진 여성이 등장한다. 시든 꽃은 시간의 흐름을 말해준다. 그리스 신화 속 망각의 신이자 잠의 신인 히노프스의 하얀 조각상이 보인다. 히노프스의 날개와 정신없이 흐트러진 그녀의 머리가 묘한 조화를 이룬다. 끊임없이 충돌하는 욕망이 어지럽게 뒤엉켜 스스로를 어찌할 수 없는 중년 여인을 보는 것 같다.

이번에는 아메데오 모딜리아니의 〈부채를 든 여인〉을 보자. 영혼이 빠져나간 듯 삐딱한 고개, 몽롱한 시선, 긴 목과 가

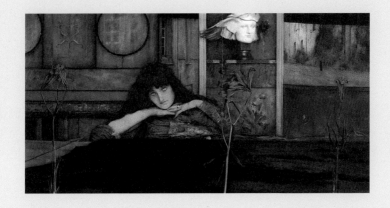

페르낭 크노프, 〈내 마음의 문을 잠그다〉, 1891년, 캔버스에 유채, 72×140cm, 바이에른 시립 미술관

는 입술, 우아하지만 슬픈 눈동자, 상념과 상실의 표정을 짓는 여인이 묘한 비애감을 선사한다. 모딜리아니는 눈동자를 그리지 않는 화가로 유명하다. 그는 그 이유를 이렇게 말했다.

"내가 당신의 영혼을 알 때 당신의 눈동자를 그릴 것이요."

이 두 그림의 공통점은 눈동자가 없다는 것이다. 눈동자는 영혼이다. 영혼이 없다는 것은 그 사람의 삶이 존재하지 않는 것과 같다. 영혼이 없는 두 여인은 삶의 열정과 활력을 잃었다. 이들은 살아있지만 생명이 없는 것과 같다. 이런 사람은 주변 사람들과 교류하거나 에너지를 나누지 못한다.

자존감은 원인이 아니라 결과

열정과 에너지가 가득한 20대 딸은 엄마의 멍한 눈동자가 못마땅하다. 딸은 엄마에게 "무능하다", "게으르다", "실패했다"고 한다. 어린 딸은 열정에 차있던 엄마의 젊은 날을 알 리 없다.

"난 엄마처럼 절대로 살지 않을 거야!"

딸은 모진 말로 엄마의 마음에 비수를 꽂는다.

딸의 활기찬 청춘과 엄마의 텅 빈 영혼, 이 둘 사이에는 공통점이 전혀 없는 것 같다. 하지만 희생과 봉사를 미덕으로 알고 살아온 엄마, 이런 엄마의 삶을 비난하는 딸에게는 공통

나를 채우는 그림 인문학

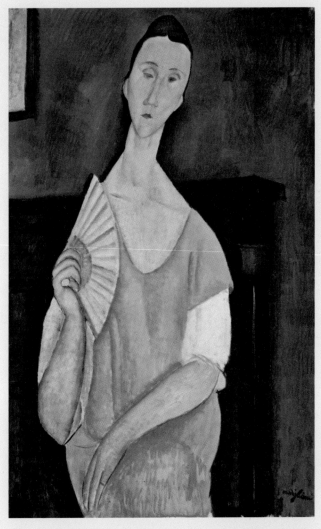

아메데오 모딜리아니, 〈부채를 든 여인〉, 1884년, 캔버스에 유채, 100×65cm,
프랑스 국립 박물관연합

점이 있다. 자존감의 부족이다.

엄마는 평생 가정에 헌신하느라 자신을 잃었다. 가족에게 희생하며 모든 것을 바쳤는데 세월은 흘렀고 남은 것이 없다. 그래서 방황한다. 딸은 자기계발과 자신의 왕국을 찾아 투쟁적으로 살고 있다. 하지만 날이 선 그의 마음엔 피투성이 상처만 남았다. 딸은 자신이 진정으로 원하는 것이 무엇인지 모른다.

자아정체감이 희박한 것은 자아존중감이 부족하기 때문이다. 긍정의 심리학자 마틴 셀리그만(Martin Seligman)은 '자존감은 어떤 행동이나 성취의 원인이 아니라 결과'라고 말한다. 자존감은 기분 좋은 느낌, 의욕과 활력이 넘치는 일상을 통해서 얻을 수 있다.

나이에 상관없이 지금의 삶에서 창조적 에너지를 찾고 주도적으로 사는 여자, 그래서 인생의 한 고비를 넘어선 여자는 멋있다. 발랄한 청춘의 눈동자가 생기가 있다면 성숙한 여인의 눈동자는 더없이 깊고 온화한 깊이와 포근함이 있다. 이들이 바로 자존감이 강한 여자다.

모녀는 모두 자존감을 다쳤고 상처 입었다. 세상 누구보다 가까운 모녀지간인데 서로 보듬어줄 수 없을까?

"엄마, 날씨도 좋은데 공원이라도 걸을까? 아이스크림이라

나를 채우는 그림 인문학

도 사먹으면서 수다 떨자!"

"얘, 계획대로 하려고 너무 안간힘 쓰지마. 가끔은 순리대로 되도록 내버려둬."

이런 말로 서로 위로한다면 얼마나 좋을까? 엄마가 무기력을 떨쳐낼 수 있도록 딸이 도와주고 밖에서 상처 입은 딸의 마음을 엄마가 따뜻하게 안아준다면!

아무쪼록 세상과 담 쌓은 B와 마음에 칼날을 품고 사는 그녀의 딸이 닫힌 세계에서 뛰어나와 열정을 되찾기를 바란다.

세상의 남자와 여자

에드워드 콜리 번 존스, 〈심연〉

그녀는 올해도 승진에서 누락되었다. 그 해 남자 후배가 마케팅에서 성과를 많이 올렸다는 이유로 그녀를 앞질렀다. 그런데 이런 누락이 한두 번이 아니다. 그녀는 평사원에서 대리까지 순항했으나 과장부터 보이지 않는 유리천장을 실감했다. 팀장 승진을 가로막는 유리천장은 방탄유리보다 더 단단하다. 말로는 여성 리더십을 강조하며 알파걸이니, 블루스타킹이니 하고 외치지만 그녀가 실감하기에 평등은 아직 멀기만 하다. 아! 이 세상에 여자로 태어나서 겪어야 하는 좌절감이란….

그 와중에도 그녀는 남편과 아이들에게 줄 피자와 치킨, 함께 사는 친정 부모님을 위해 간식을 샀다. 실패를 잊고 간소한 파티라도 열 생각으로 애써 기분 좋게 집에 왔다. 아파트 단지에 들어서니 노인정에서 어르신들을 위한 행사가 있다는 플래카드가 걸려있고 '한 분도 빠짐없이 참석하라'는 문장이 보인다. 그녀가 아버지께 말했다.

"아버지 내일 재미있겠네요? 맛있는 음식도 많이 드시고…."

그러자 아버지는 행사에 가지 않는다고 대답하셨다. 이유를 물었더니 아파트 소장이 여자라서 안 간다는 것이다.

"그렇죠, 아버님. 요즘 세상에는 여자들이 너무 설친다니까요." 하고 사위가 거든다.

유리천장은 직장에만 존재하지 않았다. 관리는 남자가 하고 여자는 남자가 시키는 일만 잘하면 된다는 이 지독한 뿌리가 가정에서도 엄연히 존재하고 있었다. 자신의 딸이 몇 년째 승진이 안 되는 현실을 아버지는 어떻게 받아들일까? 당연하다고 생각할까?

가정에도 엄연한 권력 관계가 존재하고 그 권력의 주체는 남자라고 생각하는 남자들 속에 그녀는 살고 있었다. 한 번도 직업을 가지고 돈을 벌어본 적이 없는 그녀의 고모부는 세상

의 정치와 사회문제에 관심이 많고 불만이 많다. 자신을 조금만 밀어주면 사회에서 더 큰 일을 할 수 있는데 무능하고 못 배운 고모 때문에 발목이 잡혔다고 생각한다. 고모는 어릴 때부터 배운 기술로 미용실을 운영하며 행여 남편이 사회에서 기죽을까 아낌없이 순종하며 그를 떠받들고 산다. 그것이 고모와 고무부가 사는 방식이다. 그들은 서로 사랑하는 것일까? 마치 서로 공생하는 악어와 악어새 같다. 그들은 서로의 인생을 소모하고 있다. 하지만 그들은 헤어지지 않고 그런대로 잘 살고 있다.

남자와 여자는 서로 어떤 운명적 공동체이며 자극체일까? 인생은 바다와 같다. 서로 사랑할 때는 평안하기 그지없지만, 그 사랑이 어긋나기 시작할 때는 격정의 파도 속에서 표류한다.

에드워드 콜리 번 존스(Edward Coley Burne Jones)의 〈심연〉에는 신비하고 몽환적인 분위기의 남녀가 보는 이의 상상력을 자극한다. 그림을 자세히 보면 바닷물에 잠긴 여자가 물위로 떠오르는 남자를 잡고 있는 것 같다. 아니, 가라앉는 남자를 떠받치는 것 같다. 묘하게도 상반되는 이미지가 겹친다. 보는 관점에 따라서 같은 그림을 정반대로 볼 수 있다. 남녀 관계도 그렇다. 여자는 자신이 남자를 힘껏 떠받들고 있다고 생각하는데 남자는 자신이 여자에게 발목을 잡혔다고 생각한다.

나를 채우는 그림 인문학

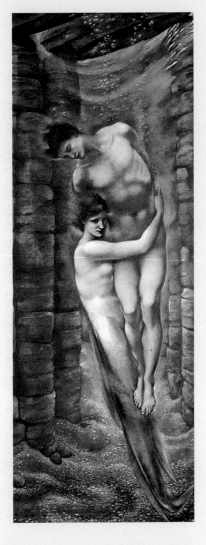

에드워드 콜리 번 존스, <심연>, 1886년, 캔버스에 유채, 197×75cm, 개인 소장

그림에서 여자는 인어의 모습을 하고 있다. 여자의 모습에서 물 바깥으로 떠오르는 남자를 따라 인간이 되고 싶은 인어의 욕망이 보이기도 한다. 그림의 중심은 당연히 남자가 차지한다. 여자는 남자를 떠받치거나 남자의 세계에 다가가고자 욕망하는 불완전한 모습이다. 여성을 아름다운 비너스처럼 포장하고 미화하지만 꼬리와 지느러미를 부단히 흔들어 바다 위 세상에 완전한 인간으로 도달하고자 하는 욕망을 가진 불완전한 존재로 그리고 있다.

조화와 상생의 남과 여

남녀의 인생 여정은 다르다. 남자는 등산을 하는 것 같고 여자는 사막 여행을 하는 것 같다. 남자는 잘 닦여진 등산로를 걸어가지만 여자는 언제 모래바람이 불어올지 모르는 척박하고 불안정한 길을 간다. 여자의 입장에서는 억울한 일이다. 하지만 거친 사막에도 오아시스가 있다는 것을 우리는 잘 알고 있다.

다양하고 복잡한 사회에서 단순히 남녀의 관점에 갇혀서 서로를 바라보는 것은 위험하다. 고요한 심연을 떠올려 보라. 물 밖에서는 물속을 볼 수 없다. 물의 표면이 고요하고 잔잔할 뿐. 누가 아는가, 물 깊숙한 곳에서 해일이 밀려오는지? 남

나를 채우는 그림 인문학

과 여의 문제는 깊숙한 이면을 볼 수 있어야 한다. 가장 깊은 곳, 바닥까지 내려다보고 대화하고 또 대화해야 한다. 남과 여가 서로 협력해야만 행복하고 성공적인 삶을 살 수 있다.

나를 채우는
그림 인문학

사람은
무엇으로
사는가

창밖의 남자들

일리아 레핀, 〈아무도 기다리지 않았다〉

아직 해도 뜨지 않은 시각, 조찬 모임에 참석했다. 새벽에 열리는 이런 모임은 전 세계에서 한국밖에 없다고 한다. 오랜 전통을 자랑하는 이 조찬 모임에는 원로 CEO들과 은퇴 공직자 등이 참석한다.

이른 새벽이지만 많은 이들이 자리를 가득 메웠다. 정말 부지런함이 습관처럼 몸에 밴 사람들이다. 한때는 산업 현장에서 땀 흘리며 청춘을 보냈던 이들. 오늘날 우리나라가 선진국 대열에 오를 수 있도록 만든 경제 성장의 주역들이다. 우리나라 경제화와 민주화를 이뤄낸 장본인이기도 하다.

나를 채우는 그림 인문학

조찬 모임은 그들이 가진 삶의 노하우를 전수받고 새로운 아이디어와 정보를 얻거나 인맥을 넓히는 데 많은 도움을 주었다. 자주 만나서 눈에 익은 사람들과는 근황을 물으며 인사부터 나눈다.

"사장님, 오랜만에 오셨네요!"

S가 강연장에 들어서자 모두가 반색하며 그를 반긴다. 그는 알 만한 대기업의 전문 경영인이었다. 성공 신화의 주인공으로 샐러리맨의 우상이었다. 나는 그와 같은 테이블에 앉아서 식사도 하고 강의도 들었다. 직장 생활을 화려하게 마친 그는 은퇴 후 또 얼마나 멋지게 살고 있을지 궁금했다. 그러나 그의 표정은 밝지 않았다. 알고 보니 S는 은퇴 후에 고민에 빠졌다고 한다. 퇴직을 하고 나서 아무도 자신을 찾아주지 않자 삶의 회의를 느낀 것이다. 더 놀랄 일은 그의 아내가 마치 기다렸다는 듯이 이혼 서류를 내민 것이다. 그는 부인의 이혼 사유를 도저히 받아들일 수 없었다.

"남자가 직장 생활을 하면 그럴 수 있지. 성공하려면 그 정도는 당신이 봐줘야 하는 거 아니야? 집안일은 당신이 다 알아서 하겠지 했어."

아무리 자신을 변호해 봐도 부인과 아이들의 반응은 냉담했다.

'내가 너무 가정에는 너무 무관심했나? 도대체 뭐가 잘못된 거야?'

S는 감당해야 할 현실이 두려워 고갱이 유럽을 떠나 타히티 섬으로 갔듯 서울을 떠났다. 제주도 어느 해변 마을에서 몇 달째 돌아오지 못했다고 한다.

흔히 베이비부머 세대라고 불리는 이들 가운데 비슷한 일을 겪는 남자가 많다. 50대 중후반의 성실한 가장인 이들은 지금도 회사에서 열심히 일하고 있다. 이들은 산업사회의 주역이었다. 이들은 개인의 삶까지 희생하면서 성실하게 살았다.

베이비부머 세대 남자들은 자신을 위해서 사는 것이 이기적이고 남자답지 못하다고 생각한다. 오로지 국가와 사회를 위해 희생하고 헌신하는 것이 남자답다고 믿는다. 그래서 자신을 부정한 채 대의명분에 충실했다. 그런데 은퇴 후는 어떤가? '베이비부머 세대의 저주'라고 불릴 정도로 그들의 현실은 절망적이다.

이들이 니체의 사상에 귀를 기울였다면 얼마나 좋을까? 니체는 《인간적인 너무나 인간적인》에서 "인류는 도덕적인 것을 비개인적인 것이라고 말해 왔지만 진정한 도덕은 개인적인 것에 바탕을 두어야 한다."라고 했다. 그들은 개인적인 삶이 무엇인지도 모른 채 그저 주어진 의무에만 충실했다. 그

나를 채우는 그림 인문학

결과 정체성의 혼란, 평생 직업의 위기, 가정 안에서의 권위 추락 등으로 무너졌다. 그리고 자신들의 존재감마저 상실하고 있다.

러시아의 민중화가 일리야 레핀(Ilya Yefimovich Repin)의 〈아무도 기다리지 않았다〉에는 베이비부머 세대를 닮은 남자가 등장한다. 갑자기 집에 온 남자는 나라라도 구하고 온 것처럼 비장하다. 그러나 옷차림은 남루하고 초라하다. 남자를 맞는 사람들의 표정은 반갑지 않다. 남자에겐 무슨 일이 있었을까?

일리야 레핀은 19세기 말 러시아 리얼리즘 회화의 거장이다. 그는 1844년 우크라이나의 가난하고 작은 도시에서 군인의 아들로 태어났다. 당시 러시아는 근대화의 물결이 일기 시작했고 혁명과 진보의 시대를 맞았다. 모든 국민과 지식인이 국민계몽운동에 참여했다. 톨스토이도 그의 저작권과 인세를 민중을 위한 혁명자금으로 내놓았다.

일리야 레핀은 러시아 민중의 아픔과 고통을 그리는 화가이자 시인, 그리고 혁명가였다. 민중은 피폐하게 살면서도 새 시대를 향한 갈망과 혁명을 꿈꾸었다. 그는 그런 민중과 서민의 아픔, 혁명을 향한 꿈을 리얼하게 그려냈다. 그의 그림 중심에는 항상 사람이 있다. 그는 사람을 통해서 시대와 역사를 이야기했다. 그에게 있어서 사람은 변화를 일으키는 중심이었다.

다시 그림으로 돌아가 보자. 그림 속 남자의 눈빛과 정지된 동작으로 순간의 긴장을 읽어낼 수 있다. 온 가족이 얼어붙듯 놀랐고 가정부 둘은 주인을 몰라본다. 골고다 계곡에 있는 예수의 그림이 벽 중앙에 있고 양옆으로 러시아 민족 지도자의 사진이 걸려있다. 당시 러시아 민중의 종교와 사상이 드러난다.

행색이 초라한 가장은 혁명에 가담하느라 오랜 시간 집을 비웠을 것이다. 그리고 그는 그 일을 자랑스럽게 여겼을 것이다. 오랜 부재로 생사를 모르던 남편이 갑작스럽게 돌아왔다. 그러나 가족들은 가장이 반갑지 않은 눈치다. 부인은 피아노를 치다말고 크게 놀랐다. 딸은 아버지를 모르는 것 같고, 아들은 어렴풋이나마 아버지의 얼굴을 기억하는 것 같다. 마지막으로 검정색 면사포를 쓴 남자의 어머니는 죽은 줄만 알고 있던 아들이 나타나자 자리에서 벌떡 일어난다. 가족들은 그의 출연을 반기기보다 놀라서 할 말을 잃은 것 같다. 남자에게도 집은 낯선 공간이다. 너무 오래 집을 비운 탓이다. 다시 집을 나가야 하는 건 아닐까? 이 집에 그가 낄 자리는 없어 보인다.

그림 속의 남자와 직장에서 은퇴하고 가정으로 돌아온 S는 서로 닮았다. 어색하고 당황하는 기색까지 비슷하다.

나를 채우는 그림 인문학

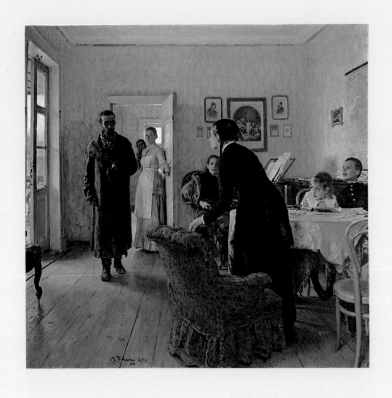

일리야 레핀, 〈아무도 기다리지 않았다〉, 1884~1888년, 캔버스에 유채, 160.5×167.5cm,
러시아 트레티야코프 미술관

내 자리는 내가 만든다

'이제 나는 어디로 가야 하나?'

일리야 레핀의 그림처럼 아무도 그를 기다리지 않았다. S
는 가정에 존재하지 않는 창밖의 남자였다. 가정을 위해서 열
심히 살았다고 생각했는데 말이다. 은퇴 후 늦게나마 가정에
돌아왔지만 그의 자리는 없었다.

일 년 뒤에 그를 다시 만났다. 활기차고 건강한 모습이었
다. 그는 처음 제주도에 갔을 때 유배지에 간 기분이었다고
한다. 자서전을 쓴다는 명분을 내세웠지만 처음 몇 달은 매일
제주도의 맛집을 찾아다니며 술만 마셨다고 한다. 맛있다고
소문난 음식을 먹어봐도 맛을 몰랐다. 매일 같이 과음한 탓도
있지만 혼자 먹는 밥은 모래알을 씹는 것 같았다.

어느 날 서울에 올라온 S는 식구들을 위해서 요리를 했다.
제주도에서 먹었던 해산물 요리를 식구들을 위해 해보기로
한 것이다.

'괜한 짓일까? 그래도 한 끼를 먹더라도 식구들하고 같이
먹고 싶어.'

예상 외로 아이들이 엄지를 올리면서 맛있다고 했다. 부인
도 굉장히 맛있게 먹었단다. 이 일로 그는 중요한 힌트를 얻
었다. 대화도 없고 냉소적인 가족들을 위해서 자신이 할 수

있는 것은 함께 먹을 식사를 준비하는 것이다. 사랑은 행동으로, 몸으로, 표현해야 하는 것을 그제야 알았다. 그는 주말마다 요리를 해보기로 마음먹었다.

그러자 황폐한 유배지 같던 제주도가 희망의 땅으로 보이기 시작했다. 더 싱싱하고 맛있는 생선을 집으로 공수했다. 주말이 기다려졌다. 아이들도 아빠가 맛있는 요리를 해준다는 것을 알고부터 주말인데도 집에 일찍 들어왔다. S는 놀랐다. 이렇게 좋은 요리를 만들어서 사랑하는 사람들과 함께 먹는 것이 행복이라니! 행복은 예상 외로 단순했다. 그뿐만이 아니다. 어느 날부터 안방의 자리가 조금씩 보이기 시작했다. 그는 일 년 반 만에 안방에 무혈입성, '금의환향'했다.

지금 그는 제주도에 작은 농장을 사서 농사를 지으며 살고 있다. 그 덕에 몸과 마음이 많이 건강해졌다. 직장에 충성하느라 신경 쓰지 못했던 가족, 그들의 사랑을 다시 확인하게 됐다. 이제 그는 서울과 제주도를 오가며 노동의 재미를 알고 가정의 행복을 지키는 남자가 됐다. 일손이 바쁠 때는 아내와 아이들이 내려와 도와준다. 건강한 땀방울이 가족을 하나로 뭉치게 했다. 이제 집은 그에게 있어 아무도 기다려주지 않는 공간이 아니다. 서로를 챙겨주고 시간과 공간, 추억을 공유하는 곳이 되었다.

아무리
스텝이 꼬여도

오귀스트 르누아르, 〈시골 무도회〉

어릴 때 무용을 배웠다. 예쁜 드레스를 입고 많은 사람에게 박수를 받는 것이 좋았다. 그때 함께 무용을 한 친구 중에는 무용 교사, 무용가가 된 이도 있다. 친구들은 무용반을 부러워했다. 무용반은 전국 대회를 앞두면 학교에 남아 맹연습을 했다.

지금 생각하면 그 시절 무용은 재미있는 놀이였다. 대회가 끝나도 무용반 아이들은 따로 모여서 새로운 작품을 만들고 우리끼리 발표를 하기도 하였다. 주제를 정하고 스토리를 만들고 저마다 배역을 맡고 종이로 무용복을 손수 만들어 입었

다. 그렇게 대회를 준비하면서 서로를 평가했다.

창의성은 어릴 때 가장 많이 개발된다고 한다. 나 역시 어렸을 때 무용 공연의 스토리와 안무를 짜면서 창의력을 많이 기른 것 같다. 실제로 멋진 작품을 만들었다는 칭찬도 많이 들었다. 연습을 하느라 발이 퉁퉁 붓고 발목이 삐끗할 때도 있었지만 힘든 줄 모르고 즐거웠다.

나는 차츰 내가 무용에 재능이 있고 무용을 좋아한다는 것을 알았다. 그래서 국립대학교 무용학과에 지원했다. 하지만 부상으로 무용의 길을 포기했다. 결국 재수를 하면서 약간 오기를 부려 법대에 지망했는데 덜컥 합격하고 말았다. 그 일로 좋아하는 것과 해야 하는 것이 다른 것을 알았다.

춤은 역동적인 명상

영화 〈쉘 위 댄스〉를 보면서 춤에 이상한 마력이 있다는 것을 알게 되었다. 주인공 쇼헤이는 40대 샐러리맨으로 가정에서는 모범적인 가장이고 직장에서는 성실한 직원이다. 전철을 타고 회사와 집만 오가던 그는 어느 날 댄스 교습소 창문에 기대선 여인 마이를 발견한다. 그 일로 그녀가 강사로 있는 교습소에 등록하면서 쇼헤이의 인생은 180도로 변한다. 쇼헤이는 춤을 통해서 각양각색의 사람들을 만난다. 직장에

서도 집에서도 무미건조했던 삶이 춤으로 생기를 얻는다.

나도 직장 생활을 10년 넘게 하면서 지루함을 느꼈다. 회사에서 어느 정도 인정을 받고 자리 잡았지만 일상은 건조했다. 그곳에서 벗어나고 싶었다. 퇴근하고 모임에 나가고 취미도 몇 가지 도전해봤지만 재미를 느끼지 못했다. 그러다가 내가 무용을 했다는 사실을 늦게나마 떠올렸다. 나는 망설이지 않고 댄스 아카데미에 등록했다.

내가 춤에 도전한 까닭은 어려서 무용을 배웠기 때문이기도 하지만 니체의 영향도 있다. 나는 춤을 교양을 쌓는 수단이나 자투리 시간을 즐기는 레저로 여기지 않았다. 춤을 통해서 내 몸의 아름다움과 건강함을 발견하고 싶었다. 니체가 말했듯 내 몸이 우주이며 내 몸이 곧 자신이기 때문이다. 춤은 역동적인 명상이라고 한다. 춤을 통해서 정신적, 육체적인 건강과 삶의 행복을 확인한다. 다른 철학자들이 정신의 이상을 추구했다면 니체는 몸을 통해서 현실을 인식하고 건강하게 살아야 한다고 말했다.

니체는 우리 몸이 정신과 연결돼 있어서 건강한 몸을 통해 건강한 정신세계를 향유할 수 있다고 말한다. 우리 몸은 춤을 추면서 삶의 즐거움을 느끼고 정신의 우물에 생명력을 불어넣는다. 우리를 짓누르는 억압으로부터 벗어나서 해방감을

느끼고 영혼을 밝히는 것, 그것이 바로 창조적인 삶이다.

니체는 《차라투스트라는 이렇게 말했다》에서 사람의 사상과 감수성 뒤에는 강력한 지배자가 있다고 했다. 그 현자의 이름은 '본래의 나'다. 우리 육체 안에 그가 살고 있다. 그래서 진정한 자신은 몸 안에 있고 육체가 바로 그 사람이다.

그림 속의 두 남녀는 춤을 추면서 낭만적인 순간을 만끽하고 있다. 소박하면서도 정겨운 〈시골 무도회〉는 따뜻함과 자연스러움이 넘쳐흐른다. 행복해 보이는 두 남녀는 훗날 오귀스트 르누아르(Auguste Renoir)의 아내가 되는 알린느와 르누아르의 친구인 폴 로트다.

이 그림의 가장 큰 매력은 여인의 행복한 표정이다. 풍만한 아름다움을 뽐내는 그녀의 뺨은 붉게 상기됐고 부채를 높게 치켜든 손과 빨간 모자가 사랑스러움을 더해준다. 우아한 살롱에서의 무도회가 아닌 서민적인 야외 무도회의 생생한 풍경도 돋보인다. 이들에게 춤은 평범한 일상 속에서 즐기는 정겨운 놀이다.

야외의 살랑거리는 바람과 흥겨운 오케스트라, 사람들의 유쾌한 웃음소리와 시끌벅적한 분위기. 이 모든 것이 그대로 전해지는 듯한 그림을 보면, 바쁘게 살아가느라 잊었던 삶의 여유와 행복이 떠오른다. '행복을 그린 화가'라는 수식이 따

라다니는 르누아르답게 보는 이를 행복하게 해준다.

삶이란 끊임없이 자기를 실현하는 것이고 곧 자기를 표현하는 과정이 아닐까? 다시 말하면 우리 행동 하나하나가 의식의 반영이다. 그리고 그 반영은 능동적이고 실천적이다. 산다는 것은 창조적인 잠재력을 자유롭게 펼치며 자신이 삶의 주체가 되도록 노력하는 것이다.

행복을 부르는 춤

자아를 실현하고 자아를 표현하는 방법에는 듣기, 쓰기, 말하기, 노래하기 등 여러 가지가 있다. 그 중에서 춤은 적극적으로 몸을 활용한다. 그래서 나는 스트레스가 쌓이고 몸이 찌뿌둥할 때 음악을 틀어놓고 춤을 춘다. 파트너가 있을 때는 자이브나 룸바, 차차를 춘다. 이도 저도 여의치 않을 때는 배낭을 메고 집 근처 산에 오른다. 몸의 컨디션이 좋지 않을 때는 창작활동에도 제동이 걸린다. 새로운 일을 계획하거나 새로운 강의를 요청받았을 때 책상에 앉기에 앞서서 몸을 움직인다. 그래야 좋은 아이디어가 떠오른다. 한참 움직이면 강의를 어떻게 해야 할지 그림이 그려진다.

나에게 춤은 인생을 축제로 만들어주는 마법의 도구다. 춤을 추면 더없이 기쁘고 로맨틱해진다. 맞잡은 손으로 전해지

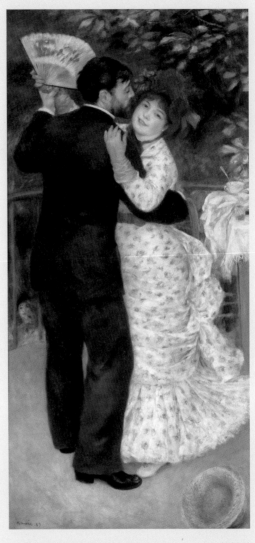

오귀스트 르누아르, 〈시골 무도회〉, 1883년, 캔버스에 유채, 180×90cm, 오르세 미술관

는 따스한 온기와 살아 있는 생명력. 춤은 정신의 사상과 육체의 실천이 합해서 탄생한다. 그래서 춤은 객체화, 대상화된 삶의 일부가 아니라 주체적이고 사회적이고 일상적인 삶 그 자체다.

일상이 무료하고 답답하게 느껴질 때 춤을 추자. 몸치, 박치, 음치… 개의치 말자. 내 곁에 있는 사람을 껴안자. 서로 토닥이며 엉망진창 스텝이라도 일단 밟아보자. 어느새 몸이 가벼워지고 가슴이 따뜻해질 것이다.

내일을
기대하지 않아요

폴 고갱, 〈우리는 어디서 왔는가, 우리는 누구인가, 우리는 어디로 가는가?〉

취업 재수생인 C는 틈틈이 아르바이트를 하며 그럭저럭 살고 있다. 백 곳 넘게 이력서를 넣었지만 연락 오는 곳은 없다. 그의 친구들도 거의 백수다. '이십대 태반이 백수'인 이태백 시대가 아닌가?

그런데 이상하게도 C는 불행하다고 생각하지 않는다. 그는 현실이 그럭저럭 만족스럽다. 그와 오래 사귄 여자친구도 같은 생각이다. 각자 부모의 집에서 살면서 가끔 데이트 하고 여행도 다니며 청춘을 즐기고 있다. 결혼이나 내 집 마련, 출산 따위는 고민하지 않는다. 그들은 그저 오늘을 즐길 뿐이다.

우리나라 국민 중에 경제적 행복지수가 가장 높은 연령대
는 20대라고 한다. 현대경제연구원이 발표한 보고서를 보면,
20대의 경제적 행복지수가 48.9로 가장 높았다. 의외의 결과
다. 실업으로 꿈이 좌절됐을 것이 분명한데 만족이라니. 뒤틀
린 사회구조에서 나타나는 묘한 안정감일까? 미래를 포기했
기 때문에 가능한 체념적인 자기만족일까? 미래를 기대하지
않기 때문에 행복하다니 이 얼마나 우울한 청춘인가.

존재에 대한 근원적인 질문

우리는 하루하루 살아가다 문득 이렇게 자문한다.

'나는 누구일까? 나는 어디서 왔을까? 그리고 어디로 가는
가?'

고갱의 그림도 우리에게 이와 같이 묻는다. 고갱의 〈우리는
어디서 왔는가, 우리는 누구인가, 우리는 어디로 가는가?〉를
보면 출생과 죽음에 이르는 인간의 삶의 과정을 보는 듯하다.

고갱은 이 그림을 인생에서 가장 힘든 시기에 그렸다. 그림
의 배경이 되는 자연은 고갱이 원시의 이상향을 찾기 위해 가
정과 문명을 버리고 선택한 남태평양의 타히티다. 오른쪽에
서 왼쪽 방향으로 인간의 탄생과 삶, 그리고 죽음이 나타나고
있다. 그림 오른쪽에 누워 있는 아기는 인간의 탄생과 출발을

의미한다. 아기는 앞으로 자신이 살아야 할 고통과 고난의 삶을 마치 예견이라도 하듯 고개를 돌렸다. 중앙에서 열매를 따는 젊은이는 아담과 이브가 선악과를 따는 모습이 연상된다. 무언가를 끊임없이 갈망하는 인간의 욕망을 상징한다고 볼 수 있다. 이 시기의 청년은 욕망을 갖고 자신만의 목표를 찾아 도전한다.

마지막으로 왼쪽에 웅크린 채 두 팔로 얼굴을 감싼 백발의 노인은 자신이 살아온 삶을 반추하며 다가올 죽음을 두려워하는 것 같다. 배경에는 불교에서 말하는 죽음과 윤회사상이 보인다. 고갱은 인간 존재에 대한 근원적인 물음을 우리에게, 그리고 자신에게 스스로 던진 것이다.

일생 중 가장 왕성하게 자신의 욕망과 희망을 꿈꾸어야 하지만 백 곳이 넘는 이력서를 넣어도 오라는 데가 없는 취업 재수생 C. 그는 자신에게 어떻게 질문을 던질까? 청년은 이렇게 질문을 던지지 않을까?

'나는 앞으로 누구와 무엇을 하며 어떻게 살아야 할까?'

현대 미술의 거장인 피카소의 작품 〈인생〉에서도 청춘의 우울을 엿볼 수 있다. 한때 피카소도 암울한 시기를 보냈다. 제대로 먹지 못해 장님이 될지 모른다는 두려움과 절망에 빠졌다. 게다가 심한 성병까지 앓았다. 궁핍과 끝 모를 외로움까

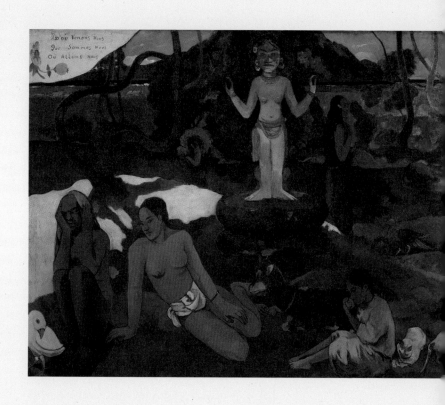

폴 고갱, <우리는 어디서 왔는가 우리는 누구인가 우리는 어디로 가는가?> 1897년,
캔버스에 유채, 139×374.7cm, 보스턴 미술관

지 더해져서 당시 그의 파리 생활은 전혀 낭만적이지 않았다.

〈인생〉에도 죽음과 탄생이 모두 담겨 있다. 아기를 안고 있는 젊은 어머니는 탄생을 상징한다. 피카소의 고독과 절망, 질병과 죽음을 암시하는 시기를 청색시기라고 불렀다. 하지만 그는 이 시기에도 은연중 새로운 삶을 꿈꿨던 것 같다. 피카소의 여러 걸작 가운데 유독 〈인생〉을 좋아하는 이들이 많은 것을 보면 말이다. 청춘의 한가운데 누구나 외롭고 힘든 시절이 있기 때문에 많은 사람이 그 그림에 끌리는 것인지도 모르겠다.

꽃씨를 품어야 청춘이다

시대와 동서양을 막론하고 청춘은 아프다. 청춘의 아픔은 일본 영화 〈우울한 청춘〉에서도 드러난다. 이 영화에는 '꽃은 피지 않을 거예요. 검은 꽃이면 몰라도…'라는 대사가 나온다. 등장인물들은 세상을 사는 데 관심이 없다. 자신이 누군지, 뭘 좋아하는지 자신이 있어야 할 곳이 어딘지 모른다. 심지어 "자기가 원하는 게 무엇인지 알고 있는 놈이 제일 무섭다."라고 단정짓기도 한다. 하지만 영화 속 선생님은 청춘들에게 이렇게 말한다.

"꽃은 꽃이 피기 때문에 꽃이다. 귀찮고 쓸데없는 짓처럼

보여도 열심히 물을 주면 어떤 꽃이든 피울 수 있지 않을까?"

그의 말이 맞다. 세상이 나를 돌보지 않아도 나만의 꽃을 피우기 위해서는 꽃씨를 심어야 한다. 어떻게 태어난 인생인가? 암울하고 고통스런 청춘도 언젠가는 지나가기 마련이다.

금세기 최고의 경영학자 짐 콜린스는 "나만의 꽃을 피울 수 있는 광적인 규율이 있어야 한다."라고 말했다. 당장 그 규율이 세상의 리듬과 맞지 않을 수 있다. 방관자처럼 보일지라도 서툰 리듬을 반복하다 보면 언젠가는 세상과 만나게 된다. 서툰 리듬 속에서 화려하게 꽃 필 수 있는 꽃씨 하나는 가슴에 품고 있어야 한다. 그래야 청춘이다. 그 꽃씨가 자신의 정체성일 수도 있고 미래를 향한 꿈과 희망일 수 있다. 가능성이 충만한 그 꽃씨를 버려서는 안 된다.

피카소 또한 우울한 청춘 시절을 훌륭하게 이겨냈다. 현실이 아무리 고통스럽고 힘들어도 그는 화가로서의 광적인 규율, 즉 '매일 그림 그리기'를 포기하지 않았다. 그는 창작 욕구로 배고픔과 현실의 암울함을 잊었다. 그 결과 16,000점에 달하는 회화 작품과 650여 점의 조각, 2,000여 점의 판화를 남겼다.

피카소는 창작에 대해서 이렇게 말했다.

"무엇을 만들어야 하는지 정확하게 알고 있다면 왜 그것을 해야 하는가? 이미 알고 있는 것은 전혀 흥미롭지 않다."

이만한 배짱과 투지가 있기 때문에 우울한 시절에도 용기를 잃지 않았던 게 아닐까. 그 불굴의 도전 의식과 용기가 거장 피카소를 낳았다. 입체주의, 신고전주의, 초현실주의, 상징주의, 표현주의, 추상주의 등 수많은 양식을 대표하는 걸작을 그린 천재 화가 피카소는 결코 그냥 만들어지지 않았다.

청춘의 블루

빈센트 반 고흐, 〈별이 빛나는 밤〉

그녀의 아들은 래퍼다. 삐딱한 자세로 몸을 흔들고 알아듣지도 못하는 랩을 흥얼거리는 아들이 마음에 들지 않았다.

'요즘 음악은 왜 다 저모양일까?'

소녀 시절, 그녀는 늦은 밤까지 라디오에 귀 기울였다. 달콤한 목소리로 속삭이던 〈별이 빛나는 밤〉의 별밤지기와 연애라도 하듯이 설레는 밤을 보냈다. 잘 알지도 못하는 팝송을 흥얼거리고 고상한 클래식에 매료됐다. 음악을 하얀 캔버스 삼아서 꿈을 채색하던 밤들. 그녀는 지금도 그때를 떠올리면

가슴이 두근거린다.

음악이란 그래야 하는 것이 아닌가? 그런데 아들의 힙합은 도무지 그런 여백이 없다. 빠른 템포와 단순하게 반복되는 반주, 반항적이고 거친 가사가 쏟아지는데 공감할 겨를이 없다. 그러나 마땅찮은 힙합이 그녀가 아들에게 다가갈 수 있는 마스터키라서 그녀는 힙합을 무시할 수 없었다. 머리가 좋아서 공부도 잘하는데 아빠를 닮았는지 한량 기질이 보이는 아들. 이런 아들이 사춘기일 때, 그녀는 얼마나 마음을 졸였는지 모른다.

어떻게 하면 아들과 좀 소통할 수 있을지 고민하던 끝에 찾은 유일한 답이 음악이었다. 그런 엄마의 노력과 지지가 있었기 때문일까? 아들은 원하던 대학에 합격해서 번듯한 대학생이 돼 주었다. 그것만 해도 얼마나 다행인가. 요즘도 모자는 〈쇼 미 더 머니〉, 〈고등 래퍼〉 같은 TV프로그램을 함께 보면서 수다를 떤다.

모자를 이어준 끈, 힙합

힙합만 듣는 아들을 이해하기 위해서 엄마가 얼마나 열심히 공부했는지 아들은 모를 것이다. 라임과 플로우, 디스, 사비, 브릿지, 스웨그 등등. 힙합이 유독 공격적이고 비속어가 많은 것도 자유를 갈구하는 이들의 허세로, 그렇게라도 해방

나를 채우는 그림 인문학

감을 느끼고 싶었던 것이리라.

　어느 날 아들은 음악을 켜놓고 어디로 갔는지 스마트폰이 혼자 요란하게 떠들고 있었다. 그때 스마트 폰에서 흘러나오던 노래가 그녀의 귀에 꽂혔다.

　저 하늘에 불타는 별들 사이로 고흐의 푸른 눈이 날 바라보고 있어. 별이 빛나는 밤 그 아래서 난 춤을 추고 있어. 달만한 별들과 난 다시 대화를 나누고 있어. 별이 빛나는 밤 그 아래서 난 춤을 추고 있어.

　-카노(Caknow), 〈반 고흐의 편지〉

　그녀는 그날 밤 빈센트 반 고흐의 〈별이 빛나는 밤〉를 환영으로 보았다. 고흐는 그녀가 가장 좋아하는 화가였다. 반 고흐는 제대로 된 미술 교육을 받은 적이 없었다. 그는 좋아했던 옛 화가들의 그림을 살펴보고, 그 중의 몇 개의 작품을 모사함으로써 독학으로 그림을 배웠다. 지식이나 철학보다 자신의 순수한 감정을 드러내는데 충실했다.

　그가 그린 그림은 내면의 꿈틀거리는 본능을 일깨운다. 〈별이 빛나는 밤〉는 고흐 작품 중에서 가장 널리 알려졌고 대중적인 인기를 누리는 작품이다. 1889년 생 레미 요양원에서 탄

생했다. 당시 고흐는 정신장애로 인한 혼미한 고통을 그림 속의 소용돌이로 묘사했다. 그가 캔버스에 옮긴 것은 꿈인가, 현실인가?

고흐에게 밤하늘은 무한을 품은 대상이었다. 별과 동경과 사랑과 창조, 끊어질 듯 이어지 동적인 터치로 그린 하늘은 굽이치는 붓놀림으로 피뢰침처럼 큰 나무에 빨려 들어가는 것 같다. 수직으로 높이 뻗어 땅과 하늘을 연결하는 큰 나무는 삶과 죽음의 상징처럼 보인다. 삶은 수직이고 죽음은 수평이다. 반 고흐는 수평의 밤하늘을 보면서 큰 나무를 타고 하늘에 닿고자 한다. 이는 곧 자신의 죽음을 예감하는 상징으로 보인다. 하늘과 나무와는 다르게 그 아래의 마을은 아주 고요하고 평온하다. 마을 속의 교회 첨탑은 혼란스러운 세상을 중재하는 평화의 상징 같다.

고흐는 병실의 창을 통해서 보던 밤하늘과 독특한 상상을 결합시켜서 내적이고 주관적인 풍경을 구현해냈다. 그래서일까. 푸른색의 소용돌이는 미래를 향한 그리움과 솟구치는 내면적 열정을 닮았다. 누구나 밤하늘의 별을 바라보면 무한한 동경과 그리움, 사랑과 열정에 사로잡히기 마련이다.

그녀는 이 강렬한 그림을 오래도록 사랑했다. 그런데 어느 래퍼가 고흐의 고독한 내면을 노래한다.

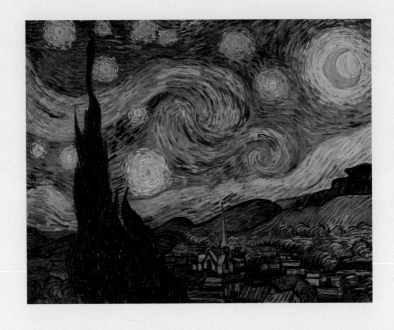

빈센트 반 고흐, 〈별이 빛나는 밤〉, 1889년, 캔버스에 유채, 73.7×92.1cm, 뉴욕 현대미술관

'불타는 별들 사이로 고흐의 푸른 눈이 날 바라보고 있어.'

초인이 된 힙합 전사들

철학자 니체의 초인들이 힙합 전사가 되어 나타났다. 동경, 별, 사랑, 창조, 일상적 가치를 폄하하고 형이상학적 가치와 결별한 사람들, 새로운 가치를 만드는 대지에만 충실한 사람들, 신이 죽은 사회의 허무주의를 극복하는 21세기의 새로운 인간 유형이 그들이다. 마지막 인간, 최후의 인간을 극복해 낸 자율적인 개인으로 홀로 선 영혼을 보는 것 같았다.

이제 그녀는 아들이 힙합을 사랑하는 이유를 알 것 같다. 아들을 따라서 힙합클럽에 다녀오기도 했다. 현장에서 열띤 공연을 보면서 힙합의 자유로운 흐름에 빠져 들었다. 소녀 적에 라디오로 듣던 음악이 정적이라면 아들 세대의 음악은 흐름을 타고 역동한다. 무한한 자유를 꿈꾸는 별이 쏟아지고 쏟아지는 별들이 푸른색 회오리바람을 일으켰다. 그녀는 자신도 모르게 자리에서 일어나 박수를 치면서 몸을 흔들었다. 환희, 열정, 카타르시스. 어릴 때 하늘에서 보았던 별들이 가슴 속에 쏟아지고 있었다. 이것이 힙합이구나!

그녀는 전 세계가 BTS(방탄소년단)에 열광하는 이유도 알 것 같았다. 니체는 19세기에 신이 죽었다고 허무주의를 외쳤다.

나를 채우는 그림 인문학

BTS는 21세기에 기성세대들이 망쳐놓은 세상에 날선 비판을 가한다. 연애도, 꿈도 희망도 포기해야 하는 이 시대를 향해서 온몸으로 저항한다. 남의 기준이나 가치에 휘둘리면서 살지 않는다는 선언은 그 자체가 기존 사회에 대한 저항이자 도발이다. BTS는 이 시대의 새로운 문화혁명이다. BTS의 노랫말에 공감하며 어느새 그녀도 아들과 함께 BTS의 노래를 불렀다.

얌마 네 꿈이 뭐니/ 지옥 같은 사회에 반항해, 꿈을 특별 사면/ 자신에게 물어 봐, 네 꿈의 프로필/ 억압만 받던 인생 네 삶의 주어가 되어봐/ 왜 자꾸 딴 길을 가래, 야! 너나 잘해/ 제발 강요하진 말아줘.

-BTS, 〈노 모어 드림(No More Dream)〉중에서

연대하자, 지구를 넘어 우주까지. 소외되고 괴롭고 힘든 이들을 모두 불러 모아서. 모두가 함께라면 겁날 게 없다. 이들은 지구 끝까지 진군하며 모두 불태우라고 소리친다. 넌 결코 혼자가 아니야. 어른들이 강요하는 삶의 방식에 순응하지 않고 다른 세상을 생각하고 꿈꾸는 것, 그것이 세상을 바꿀 혁명의 시작이야!

노동이
신성하기만 할까?

구스타프 쿠르베, 〈돌 깨는 사람들〉

대기업의 만년 부장인 L은 연말만 되면 불안하다. 연말은 회사의 새로운 사업 계획과 경영 전략을 발표하는 중대한 시기다. 발표가 끝나면 바로 조직 개편과 인사이동이 있을 것이다. L은 매년 승진에서 누락됐다. 그러나 한편으로는 승진이 두렵다. L은 어떻게 해서든지 살아남아야 한다. 길고 가늘게 가는 것이 목표다.

옛날의 부장은 관리자로서 감독과 결재만 했다. 그러나 지금은 다르다. 지금 L 부장은 팀원이나 마찬가지다. 기획서와 보고서를 작성하며 후배들과 경쟁해야 한다. 디지털 시대는

나를 채우는 그림 인문학

화이트 컬러 노동자들에게 엄청난 업무량을 안겨줬다. 도태될까 불안해 퇴근 후에는 컴퓨터와 영어 학원에 다닌다. 그래도 그 변화에 쉽사리 적응하지 못한다. 젊은이들과 비교하면 감각이 떨어지고 정보화 활용 능력도 차이난다. 그래도 집에 일찍 들어가서 부인 눈치를 보는 것보다 낫다.

L의 아내는 남편이 일찍 들어오면 성가셔 한다. 양가 어르신들은 교대로 병원에 입원하신다. 아이들 공부도 아직 끝나지 않았다. 남편이 회사에 다닐 때 딸을 시집보내야 할 텐데. 대학원을 졸업한 아들은 취직이 되지 않아 걱정이다. 사업을 하겠다고 나서지 않을까 무섭다.

이들 부부에겐 휴식이 없다. 미래는 흔들리는 촛불처럼 불안하다. 가장으로서의 권위도 사라진 지 오래다. 그저 월급만 제때 가져다주는 것으로 모든 현실을 회피하고 싶을 뿐이다.

그는 자기 삶을 보면서 구스타프 쿠르베(Gustave Courbet)의 〈돌 깨는 사람들〉이 떠올랐다. 그의 삶은 쿠르베의 돌 깨는 남자처럼 암울하고 고단하다.

쿠르베가 살롱에 출품한 이 작품에는 열악한 환경에서 노동하는 자의 애환이 녹아있다. 이 그림을 보고 있으면 우울한 삶의 고단함과 중압감이 느껴진다. 그림의 전체적인 톤은 어둡고 칙칙한 갈색이다. 갈색은 삶의 의미와 희망이 사라진 색

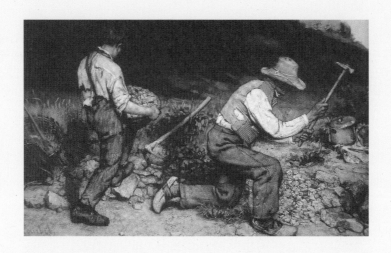

구스타프 쿠르베, 〈돌 깨는 사람들〉, 1849년, 캔버스에 유채, 159×259cm, 드레스덴 국립 미술관

이자 한때 영광을 그리워 하지만 돌아가지 못하는 색이다. 또 광채가 사라지고 열정이 식은 색이다. 오래된 사물이나 나이 든 사람은 모두 갈색을 띤다. 종이도 직물도 오래되면 누렇게 변한다. 먼지와 때로 이루어진 갈색 층은 모든 것 위에 쌓인다.

그림 속 함께 일하는 두 남자는 아버지와 아들처럼 보인다. 아들은 아버지를 따라서 일을 배우는 중이리라. 아버지의 낮은 자세와 구부러진 어깨에서 일을 내려놓을 수 없는 중년의 고단한 삶이 엿보인다.

이 그림은 감상하는 사람들에게 질문을 던진다.

'노동은 신성한가?'

잔잔하게 깨진 돌과 뒤돌아선 아버지의 얼굴과 푹 눌러 쓴 모자가 무겁게 와 닿는다. 희망을 상징하는 하늘은 캔버스 위 귀퉁이에서 조금만 보인다. 현실의 무게에 아버지의 어깨를 한층 더 내려앉게 한다. 오랜 노동으로 헤진 저들의 누더기 옷은 암울한 세상을 통과하는 경건한 기도 같다. 이 땅의 모든 인간이 고단한 삶의 제단 앞에 무릎을 꿇고 올리는 기도 말이다.

소비하기 위해 일 하는 사람들

미국의 경제학자 라그나르 넉시(Ragnar Nurkse)는 "빈곤의 악

순환보다 더 나쁜 것이 풍요의 악순환(vicious circle of affluence)이다."라고 했다. 현대사회의 노동자들은 더 많이 소비하기 위해서 더 많이 생산해야 한다. 그래서 그만큼 일을 더 많이 일하는 운명에 처해 있다. 가진 것만큼 소비하고, 소비하는 만큼 대우 받기 때문이다.

L 부장은 사회에서 인정받으려는 욕망을 내려놓아야 한다. 장성한 아들과 딸을 왜 아직도 책임지는가? 자신과 아내의 노후뿐만 아니라 자녀들의 인생까지 통제하려는 욕심, 다른 애들보다 우리 애들이 더 나아야 한다는 욕심을 내려놓으면 그는 좀 더 가볍게 살 수 있다.

노동은 신성하다고 들어왔다. 과연 노동은 신이 우리에게 내린 신성한 의무일까? 자본주의 사회에서는 아무리 일해도 인간다운 삶을 누리지 못하는 이들이 많다. 자본주의 사회에서 노동은 결코 신성하지만은 않다. 오히려 노동은 혐오가 되기도 했다. 노동을 하는 개인은 굴러 떨어진 바위를 밀어 올리기를 반복하는 시시포스가 아닌가?

현대 사회는 사람의 가치가 점점 떨어진다. 사람의 가치를 높이는 방법은 개개인의 노동을 존중하는 것이리라. 일한 만큼 대가를 지급하고 노동자를 대우하는 사회라면 그 안에서 사는 이들이 소외당하는 일도 없을 것이다.

노동은 결코 인간의 본성이거나 신성한 덕목이 아니라는 주장이 있다. 1883년 폴 라파르그(Paul Lafargue)는 〈여유로울 권리(The Right to be Lazy)〉'라는 논문에서, 인간은 원래 일하기보다는 놀기 위한 존재라고 말했다. 산업화와 함께 노동은 인간 생활의 많은 부분을 차지하게 되었다. 폴 라파르그는 신성하기까지 한 노동은 인간이 가진 다른 본래의 가치를 훼손해도 되는 제1의 미덕이 되었다고 풍자했다.

한국인은 극심한 경쟁사회에서 살아남기 위해 일 중독에 빠져 있다. 장시간 노동으로 소홀한 가족관계, 직장 동아리 수준을 벗어나지 못하는 취미활동, 자존감의 결여로 퇴직 후의 삶은 어둡기만 하다.

요즘 젊은 세대의 가치는 워라밸이다. 워라밸은 직장과 나의 삶을 격리하는 것이 아니라, 직장에서도 내 개인적 삶에서도 균형을 이루면서 각각의 삶의 영역에서 모두 행복을 실현하는 것이다. 이들은 직장을 돈벌이 수단이라고만 생각하지 않는다. 일은 나를 인간적으로 성숙시키고 공동체적 삶에 기여하는 자아실현의 장이다.

우리 사회가 워라밸의 가치를 직장, 가족, 공동체라는 삶의 모든 영역에 골고루 반영해 노동자의 자존감과 기업의 사회적 책임을 함께 높이고자 노력해야 할 것이다.

삶은 왜
고단한가?

줄 바스티엥 르파주, 〈건초 만드는 사람들〉

만딸인 그녀는 동생이 넷이나 있었다.
남동생들 공부를 뒷바라지하기 위해 그녀는 부모 뜻에 따라
대학 진학을 포기했다. 고등학교를 겨우 졸업하고 취직했다.
낮에는 일하고 저녁에는 부모님을 대신해 동생들을 돌보고
살림을 도맡았다. 사람들은 그녀를 착한 딸이라고 칭찬했다.
동네 사람들 말대로 그녀는 집안의 살림 밑천이었다.

그녀는 집안 형편이 좀 나아져 야간대학을 뒤늦게 다닐 수
있었다. 착실하게 직장을 다녔고 월급과 적금을 모두 부모님
에게 드렸다. 동생들이 모두 대학을 졸업해서 결혼하거나 독

나를 채우는 그림 인문학

립할 때도 그녀는 부모님 곁을 지켰다.

지나온 삶이 너무 고단해서 주저앉고 싶었지만 장녀의 책임감으로 견뎠다. 그후 집안을 생각해서 선택한 결혼에 실패했고 나이가 들어서는 병든 부모의 수발을 들면서 살았다. 그녀는 문득 이런 생각이 들었다.

'나한테 내 인생이라는 게 있긴 있는 걸까?'

사실에 입각한 자연주의풍의 그림을 많이 그린 줄 바스티엥 르파주(Jole Bastien-Lepage)의 〈건초 만드는 사람들〉을 보고 있으면 건초더미 위에서 쉬고 있는 여자가 그녀인 것 같다. 넋을 놓고 앉아있는 여자에게서 고단한 삶의 탄식과 한숨소리가 들리는 것 같다.

'열심히 살았는데 지금 난 잘 살고 있는 걸까?'

어쩌면 여자는 앞이 캄캄한 것 같은 절망감에 풀썩 주저앉아서 울고 싶은지도 모른다. 주변의 검붉은 풀섶과 그 사이 강한 생명력을 보이며 피어있는 한두 송이 들꽃이 그녀 같다. 희망의 하늘은 아직도 멀리 있고 헤쳐나가야 할 현실은 그녀의 축 처진 어깨만큼이나 무겁고 힘들다.

36세의 이른 나이로 세상을 떠난 르파주가 남긴 작품 속에는 여인의 고달픈 인생이 매우 소박하고 진실되게 담겨 있다.

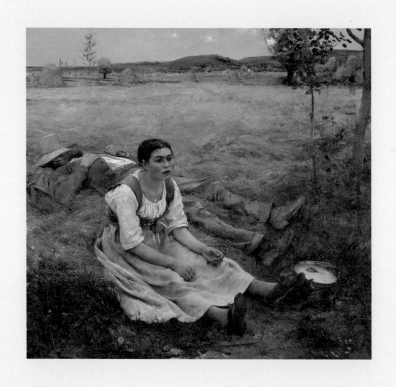

줄 바스티엥 르파주, 〈건초 만드는 사람들〉, 1877년, 캔버스에 유채, 160×195cm, 오르세 미술관

포도농사를 하는 농부의 아들로 태어나서 그런지 보통 농촌의 넉넉하고 목가적 풍경의 농부들의 모습과는 달리 아주 일상적인 모습을 한 남녀가 풀밭에서 쉬고 있는 모습을 담고 있다. 사물의 진실함을 있는 그대로 표현하고 있다. 르파주는 정확하고 엄밀한 소묘력을 지닌 화가로 유명하다. 마치 그림 속의 주인공이 자연과 현실과 불확실한 미래와 대화를 나누고 있는 듯하다.

언제까지 힘든 삶을 살아야 할까? 겨울이 지나면 언 땅을 녹이고 다시 꽃을 피워야 하지 않을까?

콤플렉스에 잠식된 삶

누구보다 열심히 살았지만 삶의 의미를 모르겠다는 그녀는 많은 콤플렉스에 잠식되어 있는 것 같다. 맏딸 콤플렉스, 착한 여자 콤플렉스, 거기다 모든 일을 알아서 해야 한다는 슈퍼우먼 콤플렉스까지. 이뿐만이 아니다. 그녀는 악착스럽게 야간대학을 다닐 만큼 공부에 매달렸다. 뿌리 깊은 학벌 콤플렉스 때문이었다. 그래서인지 사랑의 기회와 선택에서 자꾸만 멀어졌다. 이대로 가면 목석같은 여자가 될지도 모른다는 성 콤플렉스도 있었다.

완벽하게 살기를 꿈꾸는 여성 중에는 이런 콤플렉스에 시

달리며 헛된 자만심과 그릇된 욕망에 스스로를 옥죄는 이가 있다. 제아무리 각성하고 새로운 삶을 살겠다고 결심해도 쉽사리 한계를 벗어나기 어렵다. 그녀도 강하고 억척스러워 보이지만 사실은 매우 나약하고 의존적인지도 모른다. 자신의 운명의 덫, 운명의 굴레에서 순종하며 사는 여자들이 얼마나 많은가? 운명의 굴레를 벗어던지는 데는 용기가 필요하다. 누구의 삶도 아닌 자신을 사랑하고 존중하는 자아존중감을 찾아야 한다.

"이제 내 삶은 어디로 가야 하니? 언제 멈추고 무엇을 선택하며 살아야 할까?"

그녀가 이렇게 물었을 때 나는 그녀에게 '떠나는 용기'가 필요하다고 말했다. 그녀는 모든 것을 다 내려놓고 알을 깨고 세상에 나오는 것 같은 도전과 열망이 필요했다. 그래야 그녀는 온전히 자신의 삶을 사는 한 마리의 병아리로 다시 태어날 수 있다.

그녀는 이제 메마른 건초더미 위에서 일어나야 한다. 그리고 미지의 여행길 위에 서야 한다. 그녀를 옭아매던 콤플렉스들이 더 이상 그녀의 발목을 잡지 않도록. 떠난 이후에 새롭게 만날 미지의 세계는 그녀를 굳건하게 해줄 버팀목이 될 것이다. 그녀는 지금까지 가족을 사랑했고 그래서 행복했지만,

나를 채우는 그림 인문학

앞으로는 누구도 아닌 그녀 자신을 사랑해야 한다.

헤르만 헤세가 쓴《데미안》에도 이런 구절이 있지 않은가?

"새는 자신의 알에서 나오려고 투쟁한다. 알은 세계다. 태어나려 하는 자는 하나의 세계를 깨뜨려야 한다."

얼마 후 그녀는 들뜬 목소리로 전화를 걸었다.

"네 말에 용기를 얻어서 결심했어. 이제라도 진짜 나를 찾을 거야."

그녀는 난생 처음으로 자신만을 위해서 시간을 내고 비용을 들여서 긴 여행을 떠날 것이라고 했다. 긴 시간 동안 낯선 풍경을 바라보며 그 안에서 자신을 만나고 내면을 들여다보겠다고 당차게 말했다. 나는 그녀를 위해서 행운을 빌었다. 그리고 긴 여행 끝에 그녀가 자신을 더 사랑하게 되기를 바랐다.

술의 신,
바카스의 유혹

프란스 할스 〈유쾌한 술꾼〉

그는 매우 유명한 외과 의사다. 어려서
부터 머리가 좋아서 부모님의 기대를 저버리지 않고 명문 의
대를 수석으로 졸업했다. 지금은 종합병원 전문의로 근무한
다. 그의 진료를 받으려면 두 달 이상 기다려야 할 정도로 그
분야에서 이름이 났다. 냉철한 두뇌, 차가운 지성, 얇은 안경
테가 그의 이미지를 대변한다. 찔러도 피 한 방울 나올 것 같
지 않은 날카로운 인상이다.

그런데도 사람들은 그를 좋아한다. 술을 한 잔 마셨을 때
인간적인 매력을 발산하기 때문이다. 그는 술을 마시면 유쾌

하고 다정다감해진다. 차가운 의사에서 쾌활한 친구로 변해
버린다.

환자를 상대하고 수술이 밀린 병원에서 스트레스가 이만저
만이 아닐 것이다. 그런 그에게 술은 고마운 존재다. 피로와 고
단함을 씻어주고 유쾌함과 긍정의 에너지를 주기 때문이다.

프란스 할스(Frans Hals)는 술꾼들의 표정을 코믹하고 유쾌하
게 표현하는 작가다. 〈유쾌한 술꾼〉에서 챙이 넓은 검은색 모
자를 쓰고 레이스 장식이 달린 누런 제복을 입은 남자는 민병
대 장교로 보인다. 군대는 병원 못지않게 스트레스가 많은 곳
이다. 완벽한 이성이 지배하고 명령과 복종으로 가득한 세계
다. 그로부터 해방될 수 있는 길은 주신을 만나는 것뿐이다.

반쯤 풀린 눈과 흐트러진 수염, 그리고 왼손에 들려있는 맥
주잔을 보면 남자는 일을 마치고 기분 좋게 한잔 걸친 것 같
다. 말을 시켜보면 알딸딸한 취기가 올라서 혀 꼬인 목소리로
말할 것 같다.

술, 술, 술! 술이 뭐라고

술을 언제부터 마셨는지는 분명하지 않다. 고대 문헌에는
술에 관한 여러 가지 기록이 남아 있고 나라별로 술에 얽힌
다양한 신화가 전해져 내려온다.

성경에는 노아의 방주를 만든 노아가 포도밭을 가꾸어 처음으로 포도주를 만들었다고 쓰여 있다.

"노아가 농업을 시작하여 포도나무를 심었더니 포도주를 마시고 취하여 그 장막 안에서 벌거벗은지라(창세기 9장 20~21절)."

술에 관한 가장 유명한 신은 그리스 로마 신화에 등장하는 디오니소스다. 디오니소스는 포도주의 신이자 풍요와 쾌락의 신이다. 그를 숭배하는 사람들에 의해 무려 기원전 7세기부터 1세기까지 디오니소스 축제가 펼쳐졌다고 한다.

현대인에게도 술은 손쉬운 안식처다. 현대인은 스트레스와 불안에서 벗어나고자 술을 마신다. "거나하게 술에 취해본 적이 없는 자는 진정한 인간이라고 할 수 없다."고 말한 철학자 키르케고르(Sören Kierkegaard)가 현대의 애주가들을 봤다면 대견해 할 정도로 현대인들은 술을 사랑한다.

그러나 술에 있어서 중요한 것은 쾌락이 아니라 절제와 중용이다. 술만 마시면 절제와 중용을 잃는 사람이 많다. 절제의 미덕 안에서 술의 기쁨을 체험한 자만이 악에서 선을, 또는 거짓과 진실의 경계를 분별 있게 지각할 수 있다. 그래서 술이 인간을 더욱 인간답게 만든다고 하나 보다. 유능한 의사와 민병대 장교, 그리고 프란스 할스도 디오니소스 신이 창조한 매력적인 인간인지도 모른다.

나를 채우는 그림 인문학

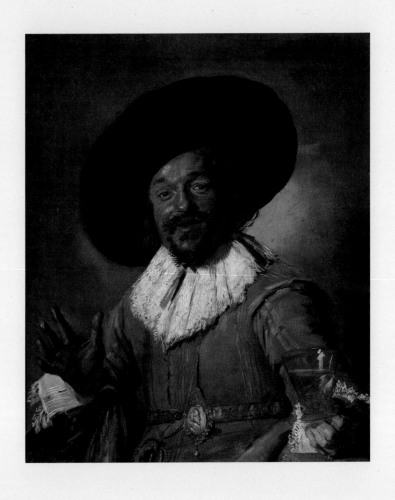

프란스 할스, 〈유쾌한 술꾼〉, 1628~1630년, 캔버스에 유채, 66.5×81cm,
암스테르담 국립 박물관

사고를 쳐놓고 술 때문이라고 둘러대는 사람이 한둘이 아니지만 술은 죄가 없다. 술은 정신을 풍요롭게 하고 영혼을 충만하게 만든다. 때로는 도취와 광기의 신 디오니소스 신을 만나 세상에 나를 내던져보고 싶은 유혹을 느낀다. 그것도 어떻게 보면 멋이고 용기다. 창의, 창조, 변신은 신의 영역이지 않는가? 소시민의 일탈에 어디 세상이 눈이라도 꿈쩍하는가?

아폴론의 꿈이여! 디오니소스의 사랑이요! 청춘은 순간에 지나가 버린다. 뭐 그렇게 대단한 인생을 살겠다고 숨 가쁘게 달리는가? 때로는 고민과 걱정 따위는 잠시 내려놓고 술이 주는 흥에 빠져보는 것도 괜찮다.

나를 채우는 그림 인문학

나를 채우는
그림 인문학

삶은
연기된 죽음에
불과하다

반쯤 밀어내고
반쯤 끌어안은 엄마

피에르 오귀스트 르누와르, <어머니의 초상>

"이건 낙과(落果)란 말이야."

엄마는 나무에서 떨어져서 못생긴 과일이 맛있다고 사오는 딸에게 이렇게 유식한 말로 은근히 으스댔다.

'엄마가 낙과를 다 알아?'

엄마는 이런 문자를 쓰기를 좋아한다. 지방 유지의 둘째 딸로 부유하게 살았지만 그 시대의 환경이 그랬듯이 초등학교를 졸업하는 것만으로도 대단한 혜택을 받은 셈이었다. 그렇지만 엄마는 나에게 항상 중학교를 우수한 성적으로 졸업했다고 말한다. 길거리 간판이나 TV에 영어가 나오면 읽어주셨

다. 엄마는 무척 유쾌하고 적극적이셨다.

건강하고 활동적이며 세 남매의 든든한 울타리가 되어주시던 엄마가 이제는 나이가 들어 완전히 딸에게 의지하고 있다. 그러나 아무리 아프고 힘들어도 어디에서 그런 유쾌한 에너지가 나오는지 입을 다물고 있어도 눈은 항상 웃는 모습이다.

피에르 오귀스트 르누아르(Pierre-Auguste Renoir)의 〈어머니의 초상〉을 보면 여자는 입은 꾹 다물고 있는데 눈은 따뜻하게 웃고 있다. 마치 엉뚱한 말로 주변을 한바탕 웃음거리로 만들 장난기라도 머금고 있는 것 같다.

르누아르는 프랑스의 대표적인 인상주의 화가로서 여성의 몸을 묘사하는 데 정통한 화가이다. 아버지는 재단사였고 어머니는 직공이었던 가난한 집안에서 태어났다. 르누아르는 12~13세 때부터 도기 공방에 직공으로 들어가 일했다. 그러는 동안에 미술관에 다니며 데생을 배웠다.

프로이센-프랑스 전쟁 후에는 파리 교외에서 모네, 시슬레와 함께 인상파 제1회 전시회(1874년)에 출품하기도 했다. 르누아르는 풍경화에 탁월하지만 인간에게도 흥미가 많았다. 후기 작품에는 오로지 여인의 몸에서 한없는 아름다움을 찾았고 빨강, 노랑, 파랑, 초록 등의 색깔을 선명하게 칠해 색채 화가라 불리기도 하였다.

〈어머니의 초상〉에서도 인물의 표정을 색감으로 표현했다. 얼굴의 주름은 살아온 이력만큼이나 많은 사연을 품고 있는 듯하다. 특히 촉촉하면서 반짝이는 눈빛은 이 세상의 모든 고통과 아픔을 품어내는 어머니들의 공통된 모성애와 그것들을 승화하는 여유와 장난기가 느껴진다.

대담하고 엉뚱했던 엄마

그 시대의 기준에서 생각하면 나의 엄마는 좋은 엄마는 아니었다. 나의 엄마는 착하고 순종적이거나 가족을 위해 희생을 아끼지 않는 엄마가 아니었다. 때로는 안하무인으로, 때로는 너무나 엉뚱하게 부잣집 철딱서니처럼 행동했다. 흔히 생각하는 어머니의 희생적이고 지고지순한 이미지는 아니었다.

하지만 어떠한 어려운 일이 있어도 항상 긍정적이고 단순한 결론으로 문제를 해결하는 사람이었다. 상황을 판단하고 결정하는 데 능한, 대담한 성격이었다. 그래서 아버지를 힘들게 하기도 했다. 그래도 아버지에게 애교가 많고 사랑스러운 여자였다.

그런 엄마에게 나는 항상 남동생보다 뒷전이었다. 엄마는 나에게 맏딸로서 가족에 대한 책임과 의무를 강조하셨다. 엄마는 하나뿐인 딸인 나에게는 막강한 권력자였다. 나는 어떠

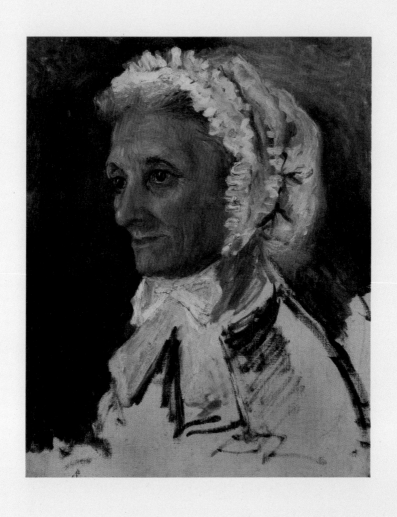

피에르 오귀스트 르누아르, 〈어머니의 초상〉, 1860년, 캔버스에 유채, 45×38cm, 개인 소장

한 상황에서도 엄마 말을 거역할 수 없었다.

그런데도 내가 엄마를 사랑할 수밖에 없는 결정적인 이유는 엄마의 긍정적이고 유쾌한 성격 때문이다. 나는 항상 진지하고 무겁고 권위적인 아버지보다 유머와 재치, 긍정적 에너지가 있는 엄마가 좋았다. 그래서 엄마는 나에게는 절대자이며 모든 행동의 우선 순위였다.

게다가 나는 남들보다 결혼이 늦었다. 결혼하지 않은 딸은 나이가 들어가는 부모에게 친구나 보호자 같은 존재가 된다. 요즘은 아들보다 딸이 있어야 한다고 말한다. '머리 좋고 돈은 못 버는 아들은 나의 아들이고, 머리 좋고 돈 잘 버는 아들은 장모의 아들'이라고 한다.

나는 내 아이의 유모차를 끄는 대신 엄마의 휠체어를 10년 이상 끌었다. 서로 보살핀다는 명분하에 서로에게 의지하면서 오랫동안 함께 살아 왔다. 사랑하면서도 미워하고 반쯤 밀어내고 반쯤 끌어안으면서……

그러다가 엄마가 두 다리를 쓰지 못하시게 되자 전문 의료인의 도움을 받아야겠다고 판단했다. 이후 친구가 운영하는 시설 좋은 요양원이 있어서 편안한 마음으로 의탁할 수 있게 됐다.

나를 채우는 그림 인문학

엄마, 집에 가자!

엄마를 요양원에 모셔 두고 오던 날, 목구멍에서 치솟아 올라오는 눈물을 어찌해야 좋을지 몰랐다. 옆에서 밥을 떠 먹여 주는데 눈물이 나와서 볼 수가 없었다. 엄마의 눈에도 눈물이 흐르고 있었다.

"엄마, 그냥 집에 가자!"

당장 그렇게 말하고 싶었다.

오랫동안 애정의 끈으로 함께 살아온 나와 엄마는 그렇게 속으로 울었다.

'낙과로구나. 나는 이제 떨어진 꽃이야. 맛있는 과일도 때가 되면 떨어지고 이제는 내 인생도 떨어지는 낙엽이구나. 좋은 시절은 다 어디 가고 이렇게 됐을까.'

엄마는 자조하고 있는 것 같았다. 하지만 엄마는 영리한 사람이다. 이제는 여기서 생의 마지막을 보내야 한다는 것을 알고 있으면서도 엄마 특유의 유쾌한 긍정으로 나를 떠밀어 보냈다.

"잘 살아야 한다. 내 딸아, 잘 살아야 한다. 미안하고 고마웠다. 김 서방하고 자주 온나. 알았제?"

사랑했으므로 행복했다. 나의 인생도 어느덧 가을을 맞았다. 엄마의 유쾌함과 명랑함이 내가 받은 소중한 유산이다. 대

중 강의를 하는 강사로 살아가는 내게는 참 좋은 유산이 아닐
수 없다. 그 유산을 고맙게 여기며 더 열심히 살아야겠다.

아버지,
나의 아버지

폴 세잔, 〈화가의 아버지〉

아버지는 분노했다. 쇠잔하게 마른 어깨를 들썩이며 주먹 쥔 손을 바들바들 떨었다. 무슨 말을 하고 있었지만 알아들을 수 없었다. 평소엔 강하기만 했던 아버지가 감정에 휘둘려 어쩔 줄 몰라 했다. 도대체 누가 그를 이토록 분노하게 했을까?

"아버지가 지금껏 가족들을 위해서 한 일이 뭐예요?"

딸이 던진 말에 아버지는 자존심을 크게 다쳤다. 그도 가장으로서 가족과 자식들을 위해 나름 노력했다. 그럼에도 불구하고 자신의 무능함과 골이 깊은 갈등과 단절의 벽은 어쩔 수

없나 보다.

'아버지는 왜 그렇게 화를 내셨을까?'

딸은 생각했다. 당신의 권위와 존재감이 소멸하는 것에 대한 서운함과 분노를 가족들에게 표출하는 것은 아닐까? 나이가 들어 왜소해져 가는 아버지의 모습을 볼 때마다 젊은 시절 오토바이를 타고 군청에 출근하시던 근엄한 모습, 퇴근 후 저녁을 드시고 대청 마루 끝에 앉아서 그날 다 보지 못한 신문을 보며 느긋하게 저녁시간을 보내시던 멋진 아버지의 옆 모습이 생각나기도 한다.

아버지는 6.25 전쟁에서 한쪽 눈을 잃었다. 지방공무원인 아버지는 한쪽 눈으로 주변 사람들과 희미하고 초점 없는 눈으로 대화를 했다. 장애 때문이었을까? 아버지는 항상 사람들을 정면으로 보지 못한다. 아버지는 평생 외골수로 살았다. 폴 세잔(Paul Cézanne)의 〈화가의 아버지〉를 보면 세상을 정면으로 보지 못하는 아버지가 생각난다. 수려하고 잘 생긴 외모와 군청에 출근하는 근사한 아버지는 동네 여자들의 인기와 관심을 한몸에 받았다. 하지만 가부장적이고 권위적인 아버지에게 딸은 뭔가 모를 거리감이 있었다.

나를 채우는 그림 인문학

폴 세잔, <화가의 아버지>, 1865년, 캔버스에 유채, 167.6x114.3cm, 런던 내셔널 갤러리

늙고 쇠잔한 아버지

'현대 예술의 아버지'라고 불리는 폴 세잔은 너무나 유명한 화가다. 세잔의 그림은 특징이 있다. 자연의 윤곽은 뚜렷하고 그 안에 담긴 색채는 다채롭다. 안정된 질서 속에서 마음껏 상상의 자유를 누리는 이 화가를 나는 참 좋아한다. 정제된 자연의 질서와 감각적인 인상, 분명함과 불분명함의 조화는 세잔만의 독창적인 기법이다. 이는 현대예술의 시발점이 되었다.

세잔은 풍경화나 정물화를 많이 그렸지만 인물화도 매우 유명하다. 한 모델을 그릴 때 150번 이상 스케치를 하고 정물처럼 그려서 인물도 마치 딱딱한 정물처럼 느껴진다. 그래서 상당히 권위적이고 위압감이 풍긴다.

여기에 아버지에 대한 두려움이 더해져 그림이 더욱 무겁다. 세잔의 아버지 오귀스트 세잔은 모자를 팔아서 돈을 많이 벌었다. 세잔은 다른 가난한 예술가들에 비해서 생활에 어려움을 모르고 마음껏 그림을 그릴 수 있었다. 하지만 세잔은 아버지가 두려웠다.

그림 속 아버지의 모습은 압도적이며 중산층의 크고 바른 성품을 가진, 영향력이 큰 남자처럼 보인다. 부자인 아버지는 아들이 법학을 공부해서 명예와 권력을 가진 사람이 되기를

원했다. 자신이 못 이룬 꿈을 아들을 통해서 이루고 싶었는지도 모른다.

하지만 세잔은 아버지와 달리 사업 수완이 없고 법률 공부는 적성에 맞지 않아서 결국 자퇴하고 말았다. 그리고 미술가가 되기로 결심했다. 세잔은 직공 출신의 모델과 아이를 낳았지만 오랫동안 아버지에게 그 사실을 숨겼다. 그에게 아버지가 얼마나 두려운 대상인지 알 수 있다. 아버지를 정면으로 그리지 않은 것도 그 위엄에 정면으로 맞서는 것이 아니라 적당히 피하며 그 그늘에서 그림을 그리고 싶은 마음을 표현한 것 같다.

세잔의 아버지도 말년에는 늙고 쇠잔했을 것이다. 딸의 아버지도 언젠가부터 부쩍 늙기 시작했다. 딸은 아버지의 여윈 얼굴, 가는 팔과 다리, 앙상하고 긴 손가락, 깊게 감은 눈을 봤다. 구부러진 어깨에는 절망이 얹힌 것 같다. 한껏 숙인 머리에서 삶의 나약함이, 다리를 포개고 앉아 있는 뒤틀어진 자세에서 세상과 어울리지 못하는 미숙함이 느껴진다. 아버지도 늙어가는 자신의 모습을 보며 이렇게 한탄했을 것이다.

'언제 이렇게 늙고 노쇠해졌단 말인가? 아! 늙음은 슬픈 것이구나. 휘몰아치는 감정에 나를 잃고 흔들리는구나!'

당신의 품에 안기고 싶다

언제부터인가 아버지의 소일거리는 다달이 돌아오는 제사를 챙기는 것이었다. 아버지의 대화 상대는 산 자가 아니라 죽은 자들이 되어 갔다. 죽어 말이 없는 자들과의 통한의 대화 속에서 미래에 다가올 자신의 모습을 찾는 것 같다.

넉넉한 풍채로 한 시대를 호령하던 아버지의 호방한 육체는 사라지고 앙상한 몸에는 격렬한 비애감이 남아 있다. 외롭고 옹색하게 보이던 아버지가 돌아가셨을 때 딸은 후회와 슬픔으로 며칠을 통곡했다. 아버지를 너무 외롭게 보낸 것 같았다. 자식들에게, 특히 딸에게 아버지는 하늘이고 든든한 버팀이었다.

아버지를 국립 현충원에 모셨다. 넓고 큰 충혼 정신을 가슴에 안으면서 슬픔에 사무쳤다. 아버지의 유품을 정리하면서 어머니와 연애할 때 썼던 편지들과 젊은 시절의 노력과 고뇌를 꼼꼼하게 적은 일기장을 보고 아버지가 다정다감하고 감성이 풍부한 분이라는 것을 알 수 있었다. 그만큼 아버지와 딸과의 심리적 거리가 멀었구나. 딸은 아버지가 떠나가신 후에 아버지를 이해하려는 노력이 부족했음을 알게 되었다.

'아! 아버지의 그늘이 이렇게 크고 대단한 것이구나!'

살아가면서 힘들다고 느낄 때, 가족 간의 오해와 불화의 조

짐이 있을 때, 딸은 아버지가 계신 곳에 가서 위로와 격려를 받고 돌아온다. 그곳에 가서 모든 걸 다 내려놓는다. 아버지가 평생 든든하게 우리를 지켜 주리라 생각하면 딸은 자신의 뒷 배가 크고 든든하게 느껴진다.

이제는 아버지의 품안에 안기고 싶다. 오, 아버지, 나의 아 버지!

이루지 못한
욕망과 꿈

헨리 퓨젤리, 〈악몽〉

가슴과 아랫도리에 불덩어리를 쑤셔 넣은 것처럼 진통이 밀려온다. 몸이 활처럼 휘고 발끝은 찌릿찌릿 송곳으로 찌르는 것 같다. 이곳이 땅인지 하늘인지 알 수 없다. 온몸이 붕 떠올랐다 내려온다. 가슴은 폭풍우가 휘몰아치기를 거듭한다. 가슴에 몇 번의 천둥과 벼락이 치더니 서서히 온몸이 평온해진다.

그러다가 느닷없이 쇳덩어리가 가슴을 내리누르는 것 같아서 숨을 쉴 수 없다. 호흡이 빨라진다. 누군가 목을 조르는 것처럼 답답해서 거친 기침을 연신 내뱉는다. 등줄기에서는 식

은땀이 흘러내리고 꽉 쥐었던 손에 힘이 풀린다. 몸 구석구석
이 몽둥이로 얻어맞은 것처럼 뻐근하다. 가위눌림인가? 꿈인
지 생시인지 알 수 없는 찰나, 머리맡에 검은 그림자가 어른
거린다. 악몽을 꾸었다. 그래 꿈이었구나. 기분이 묘하다.

비록 몸은 땀에 젖었지만 안도의 한숨이 흘러나온다. 약간
의 카타르시스를 느낀 것 같기도 하다. 옆에 누운 우둔한 남
자는 세상모르고 코를 골며 잠자고 있다. 그날의 가위눌림은
마치 학창 시절에 우연히 헨리 퓨젤리(Henry Fuseli)의 그림을
봤던 그 순간 같다. 이루지 못한 욕망, 가슴 속에 아직도 이루
지 못한 사랑의 후회와 원망이 남은 것인가? 그때 그 사람!
그래, 그때 그 사람을 놓치지 말았어야 했다.

헨리 퓨젤리의 〈악몽〉은 화가 자신의 환상을 담았다. 퓨젤리
는 사랑했던 여인 안나와의 이루지 못한 사랑에 대한 복수를
꿈꿨다. 그가 흠모했던 여자와의 결혼이 부모의 반대로 실패하
자 꺾인 사랑과 좌절의 아픔을 악몽이란 소재를 이용해서 표현
했다. 〈악몽〉은 낭만적 에로티시즘의 대표적인 작품이다.

그림 속에는 악마를 상징하는 말과 침팬지가 등장한다. 커
튼 사이로 음흉한 눈을 하고 있는 말이 악마처럼 얼굴을 내밀
고 있다. 안나는 축 쳐져서 몸을 가누지 못한 채 늘어져 있다.
하얀 잠옷의 실루엣은 그녀의 순결과 억눌려 있던 욕정을 드

러낸다.

그녀의 가슴 위를 무겁게 내리 누르는 악마의 모습을 한 얼굴은 누구의 것인가? 퓨젤리 자신의 모습인지도 모른다. 화가는 작품을 통해서 이루지 못한 그의 사랑을 쟁취하고 싶었으리라.

미지의 영역, 꿈

우리는 어머니 자궁에서 우주를 헤매는 깊은 잠에 빠져 있었다. 어릴 때 시골집에서 신 나게 뛰어 놀다가 시원한 나무 그늘 아래서 노곤하고 달콤한 잠을 자기도 했다.

성년이 되고는 세파에 시달리고 야근으로 혹사당하다가 쓰러져서 고단한 잠을 주말에 몰아서 잤다. 어디 이뿐인가? 사랑을 처음 느꼈을 때는 구름 속을 떠다니는 것 같은 황홀한 잠을 자고 나이가 들었을 때는 숙면에 들지 못해 메마른 잠을 청하기도 한다. 어쩌면 잠은 일생의 여정인지도 모른다.

우리는 잠을 자면서 꿈을 꾼다. 꿈은 일상의 사건이나 경험, 기억이 욕망을 대변하며 나타나는 이미지다. 꿈은 때로 하늘의 경고이고 신의 계획이기도 하다.

우리는 꿈의 의미와 암시를 해석하려고 한다. 꿈은 무의식의 세계를 반영한다. 꿈은 끝을 알 수 없는 심연이다. 의식은

헨리 퓨젤리, 〈악몽〉, 1782년, 캔버스에 유채, 101.6×127cm, 미국 디트로이트 미술관

무의식을 바탕으로 작동하다가 의식이 잠들면 무의식이 살아 움직인다. 이때 인간 내면의 가장 깊은 욕망이 꿈을 통해서 드러난다.

그래서 많은 예술가가 꿈을 작품 소재로 삼았다. 꿈은 예술가들이 개척해야 할 미지의 영역이다. 꿈만큼 생생한 이미지는 없다. 꿈은 그 자체로 위대한 상상이자 창조의 뿌리다. 특히 화가들은 의식과 무의식의 세계에 민감해서 꿈의 영향을 많이 받는다. 화가들은 꿈이 선사하는 영감과 광활한 상상의 세계를 열심히 탐험한다.

그런데 가끔은 꿈과 현실의 경계가 흐릿해질 때가 있다. 현실이 꿈처럼 느껴진다. 그리움과 고단함, 온갖 질병과 사고, 닿을 듯 말 듯 다가가면 갈수록 멀어지는 것들, 그것을 느끼는 찰나가 모두 꿈같다. 그래서 우리는 이성이 지배하는 현실에서도 많은 착각과 시행착오를 일으키곤 한다.

꿈 속에서는 나도 예술가

어릴 때 나는 강렬한 꿈을 꾸고 나면 엄마에게 달려가서 이렇게 물었다.

"엄마, 이 꿈은 좋은 꿈이에요, 나쁜 꿈이에요?"

"네가 기분이 좋으면 좋은 꿈이고 기분이 나쁘면 나쁜 꿈

나를 채우는 그림 인문학

이지."

지난 밤 나는 가슴 벅차고 묘한 꿈을 꾸었다. 뻐근하고 아련한 꿈인데 기분이 나쁘지 않은 건 왜일까? 그리움 때문이다. 못다 이룬 사랑의 욕망이었다. 다시 그 시절로 돌아갈 수 없음을 알기 때문에 더 그립고 애틋하다. 사람은 추억을 먹고산다고 하지 않던가? 비록 그 시절로 되돌릴 수 없다 하더라도 그리움은 아련한 추억이 돼서 가슴에 남았다.

꿈을 꾸는 한 누구나 예술가다. 꿈에서 본 이미지들은 모두무의식이 창조한 이미지다. 그 어떠한 화가, 그 어떤 뛰어난예술가들이 창조한 이미지보다 생생하고 박진감이 넘친다. 무한한 상상력의 꿈을 꾸는 자는 훌륭한 예술가다.

욕망이
영혼을 잠식하다

에드바르트 뭉크, 〈뱀파이어〉

"이게 얼마 만이야?"

고향 친구들 모임에서 오랜만에 P를 만났다. 그녀는 학교 때 공부를 잘했고 얼굴도 무척 예뻤다. 모든 아이들의 부러움을 샀다.

"공부 잘하고 예쁘면 다야?"

그녀를 예뻐하던 선생님 때문에 친구들의 시기가 이만저만이 아니었다. 그런데 그런 그녀에게도 남모르는 아픔이 있었다.

그녀의 아버지가 돌아가시고 학급 대표로 조문하러 가서 그녀의 사연을 알게 됐다. 그녀의 아버지는 오랫동안 지병을

앓으셨고 어머니가 시장에서 행상을 하며 힘들게 살았다고 한다. 어린 동생들과 함께 월세를 전전하면서 주인집 괄시에 서러움을 참아야 했다고.

그녀는 반드시 성공해서 서울에서 가장 비싸고 멋진 집에서 살겠다고 결심했다. 어린 시절의 결핍이 좋은 원동력이 됐나 보다. 그녀는 명문대 경영학과에 입학했다. 그리고 그곳에서 지금의 남편을 만났다. 둘은 가난한 대학생 부부였지만 열심히 공부하고 아르바이트를 하면서 틈틈이 돈을 모았다. 대학을 다니면서 주식과 부동산 투자를 공부했고 땅과 집을 보러 다녔다.

P의 목표는 최고 부자들이 산다는 최고급 주상복합아파트에 사는 것이었다. 꿈은 이루어진다고 했던가. 드디어 P가 강남 고급 아파트에 입성했다는 소식을 들었다. 그녀가 꿈을 이뤘다는 소식을 듣고 모두 부러워했다. P가 그동안 소식이 없던 것도 별나라에 사는 사람이라서 그러려니 생각하고 있었다.

그런 그녀가 고향 친구 모임에 나오겠다고 먼저 연락을 해서 놀랐다. P는 강남 사모님답게 명품으로 치장하고 나타났다. 질투어린 눈으로 그녀를 바라보던 친구들은 값비싼 보석을 몸에 두른 모습을 놓치지 않았다.

우리는 P의 화려한 웃음 뒤에 따라오는 불안한 미소에 주

목했다. 처음에는 반갑다고 인사하던 친구들이 무언의 메시지를 주고받았다. 눈빛이 바쁘게 오고갔다. 헤어질 무렵이 되자 드디어 그녀의 억눌렸던 감정이 폭발했다. 그녀는 눈물을 흘렸다.

"너희들 눈에는 내가 마냥 행복하게 보이니? 나는 너희들이 너무 부러워. 나는 그동안 노예로 살았거든."

누구보다 부유하고 하고 싶은 대로 하고 살 것 같은 그녀가 노예라니? 알고 보니 그녀가 대출금을 끼고 산 아파트들이 부동산 경기 불황으로 팔리지 않는다고 한다. 은행 이자를 제때 내지 못해서 은행에 가서 며칠만 연기해 달라고 사정한단다. 언제부터인가 관리비를 못 내어서 냉방, 난방도 못하고 남들이 천국이라고 부르는 아파트에서 지옥처럼 산다고 했다. 그야말로 하우스 푸어다. 설상가상으로 잘나가던 남편 사업까지 실패하면서 인생을 은행에 저당 잡혀 살고 있었다.

P의 파산은 주변 사람들에게도 파국이었다. 그녀가 파산하자 가족과 친구, 친척들이 떠나갔다. 분쟁도 많았다. 사는 게 말이 아니었다. 그녀는 몇 번이나 죽음을 생각했지만 남편과 자녀들 때문에 그마저도 포기했다.

욕망의 절정에서 만난 친구의 절망과 불운은 또 다른 욕망이 되었다. 나는 그녀의 욕망을 보면서 서로의 피를 빼는 흡

혈귀, 뱀파이어가 떠올랐다. 뱀파이어는 절망과 파국에 이르러서도 욕망을 놓지 않는다. 친구들 앞에서 통곡하던 P는 좌절된 욕망을 향한 강한 집착을 내려놓지 못하는 것 같았다.

죽음과 절망의 카타르시스

P를 만나고 돌아오면서 영혼의 시인 에드바르트 뭉크의 그림에서 보았던 묘한 감정이 되살아났다. 지옥 같은 현실을 예술로 승화한 죽음과 절망의 카타르시스. 우울, 신경과민, 고뇌와 같은 현대인의 불안과 절망을 뭉크처럼 잘 그려낸 화가가 있을까?

뭉크는 철저하게 자신의 삶과 감정에 의지했던 화가다. 뭉크는 태어날 때부터 몸이 약했다. 아버지가 의사였지만 그의 가족들은 모두 결핵과 정신질환을 앓았다. 뭉크가 6살에 어머니가 결핵으로 죽고, 얼마 지나지 않아 누이마저 결핵으로 이 세상을 떠났다. 13살에 자신도 같은 병으로 죽음의 문턱까지 갔다. 집안의 병력으로 일찍 죽을지도 모른다는 공포가 뭉크를 따라 다녔다.

여기에 이루지 못한 첫사랑까지 더해졌다. 어디에도 마음 붙이지 못한 그는 예술을 통해서 삶의 의미를 찾고자 했다. 그 덕인지 결혼 후에는 평안한 삶을 살았다. 병약한 몸이지만

81세까지 살다 갔다.

〈뱀파이어〉는 노르웨이의 표현주의를 대표하는 화가 뭉크의 대표작이자 상징주의의 아이콘이다. 당시 유럽 사회는 잦은 전쟁으로 절망과 죽음의 강박관념이 만연했다. 이 그림은 공포에 사로잡힌 동시대인의 무의식의 세계를 적나라하게 보여준다. 거칠고 굵은 붓질과 어둡고 암울해 보이는 분위기는 내면의 감정을 화폭으로 끌어내는 표현주의의 특징이다.

뱀파이어가 갈망하는 붉은 피는 죽음과 생명의 상징이다. 피를 빠는 뱀파이어를 통해서 우리는 행복과 불행, 사랑과 고통이 밀접하게 연결되어 있음을 알 수 있다. 뱀파이어가 목을 무는 위치만 봐도 그렇다. 그림 속 여자는 마치 남자의 목에 키스하는, 사랑에 빠진 여자처럼 보인다. 강렬한 키스는 남자를 죽음으로 몰고 간다. 죽음의 고통과 생명의 환희가 절묘하게 교차하면서 지켜보는 사람들에게 묘한 흥분과 긴장을 준다.

이처럼 뱀파이어는 열정적인 사랑과 서늘한 두려움을 동시에 느낄 수 있는 대상이다. 그래서 더욱 관능적이다. 억압된 욕망과 에로티시즘은 치명적 유혹, 아름다운 팜므파탈, 옴므파탈과 떼려야 뗄 수 없는 관계이다. 뱀파이어는 시공간을 뛰어넘고 죽음과 삶, 식욕과 성욕의 초월적인 능력을 지닌 매력적인 초능력자다.

나를 채우는 그림 인문학

에드바르트 뭉크, 〈뱀파이어〉, 1893년, 캔버스에 유채, 100×110cm, 개인 소장

그렇다면 우리는 왜 뱀파이어에게 끌리는가? 누구나 죽기 때문이다. 죽음은 거역할 수 없다. 인간은 죽음을 두려워한다. 인간은 죽음을 극복할 힘은 없지만 상상력이라는 무기가 있다. 이 상상력을 이용해서 인간은 영원히 살고 싶은 욕망을 표현한다.

산 자도 죽은 자도 아닌 뱀파이어를 통해서 인간은 영원을 꿈꾼다. 뱀파이어가 등장하는 매혹적인 스토리가 많은 것만 봐도 인간이 죽음과 보이지 않는 세계에 무한한 호기심을 품는다는 것을 알 수 있다. 이러한 호기심은 짜릿한 흥분을 주고 공포를 선사한다.

등줄기를 타고 내리는 서늘한 공포가 온몸의 말초 신경까지 하나하나 자극한다. 외면하고 싶지만 한편으로는 공포에 끌린다. 이유가 뭘까? 그것은 공포가 완벽하게 주체적인 감정이기 때문이다. 이 주체적인 감정은 우리가 살아있음을 느끼게 한다.

우리의 보물섬은 어디에 있을까?

P의 사랑도 뱀파이어의 욕망처럼 이중적이었다. 캠퍼스 커플로 만난 남편과의 러브스토리는 대단했다. 대학생 부부의 가난은 그들을 더욱 강하게 결속시켰다. 졸업 후 그들은 부와

나를 채우는 그림 인문학

명예에 집착하며 무섭게 일하면서 돈을 모았다.

어느 정도 부를 쌓자 그들의 사랑은 느슨해졌다. 그러다 남편의 외도와 연이은 사업 실패로 친구는 돈과 남편에게 집착했다. 그들의 사랑은 서로의 피를 빠는 뱀파이어의 사랑처럼 강렬해졌다. 사랑하고 사랑하리라! 마치 사랑이라도 하지 않으면 불안과 공포에 함몰될지도 모른다는 또 다른 불안이 밀려왔다.

하지만 사랑은 역시 사랑이었다. 그들에게 사랑은 살아가는 힘의 원천이었다. 그들이 간과했던 사랑의 힘이 아이들을 통해서 재생산된 것이다. 아이들은 비교적 잘 자랐다. 열심히 사는 부모들의 모습을 본받았는지 과외 한 번 받지 않고도 좋은 대학에 진학했다. 모든 것을 정리하고 당장 월세라도 구해서 나가야 할 상황이지만 부부는 두 아들과 딸 덕분에 다시 일어설 수 있을 것 같다고 했다.

"이제는 돈과 성공에 대해서 다시 생각하게 됐어. 부귀영화? 그건 정말 일장춘몽 같은 거야."

그녀는 돈이란 물질 그 이상도 이하도 아니며 성공이 삶의 목표가 되어서는 안 되는 것을 깨달았다고 한다. 돈과 성공에 노예가 되기보다는 자아가 살아있는 삶, 내 가정과 가족, 그리고 좋아하는 사람들과 함께하는 사소한 일상이 얼마나 귀하

고 소중한지 느꼈다고 한다.

누구에게나 자신만의 보물섬이 있다. 그 보물섬을 찾아가는 지도도 가지고 태어난다. 문제는 지금 우리가 서있는 위치를 모른다는 것이다. 어디를 어떻게 찾아 가야 하는지 방법을 몰라서 헤매는 것일 뿐 답은 우리에게 있다.

고향 친구들은 P를 만나 현실을 돌아봤다고 한다. P는 보물섬을 찾아가는 항로에 안개가 조금씩 걷히면서 눈앞이 밝아지는 것을 느꼈다고 한다. 우리의 보물섬은 어디에 있을까?

나를 채우는 그림 인문학

죽음을 생각하라

한스 홀바인, 〈대사들〉

"나는 금방 죽었다. 의사가 사망신고를 한다. 기분이 평
온해진다. 환청이 들리기 시작하더니 갑자기 몸이 어디
론가 훅 빨려 들어가는 것 같다. 영혼이 몸에서 **빠져나와**
'나 여기 있다.'라고 말하고 싶은데 소통이 안 된다. 강한
외로움이 찾아든다. 그런데 오히려 오감은 더 예민해진
다. 찰나의 순간에 나의 전 생애가 지나간다. 누군가 나
를 데려가려 하지만 더 이상 나아갈 수 없음을 알자 내
몸으로 되돌아왔다."

미국의 심리학자 레이먼드 무디(Raymond A. Moody)는 그 유명한《죽음 1초 전에 경험하는 13가지 임사체험》에서 죽음을 연구한 결과를 이렇게 서술했다. 죽기 1초 전에 되살아온 사람들에 의하면 죽음을 앞둔 찰나에 자신의 전 생애를 돌아본다고 한다. 대부분의 사람은 이때 후회의 눈물을 흘린다. 아일랜드의 극작가 조지 버나드 쇼(George Bernard Shaw)가 말했던 것처럼 말이다.

"우물쭈물하다가 내 이럴 줄 알았다."

어둠이 빛을 밝게 하듯이 죽음은 인간의 실존을 더욱 더 극적으로 부각한다. 그런데 사람들은 죽음을 제대로 알지 못한다. 죽음은 체험하거나 학습으로 그 정체와 깊이를 알 수 없기 때문이다. 그래서 모두가 죽음을 피상적으로만 대한다. 사람은 죽음을 두려워한다. 죽음이 어떤 것인지 알 수 없는 데서 오는 공포 때문이다.

게다가 우리나라는 죽음을 거부하거나 부인하는 문화가 지배적이다. 전통적으로 한국인은 죽음을 표현하는 것에 부정적이다. 반대로 서양에서는 죽음을 여러 방식으로 표현했다. 특히 그림으로 많이 표현했는데 그 바탕에는 기독교가 있다.

기독교는 부활과 구원, 영생이라는 강력한 비전을 바탕으로 한 종교다. 천국에 가려면 반드시 죽어야 한다. 서양인은

나를 채우는 그림 인문학

죽음을 성장하기 위해 통과해야 할 관문으로 본다.

한스 홀바인(Hans Holbein)의 대표작 중 하나인 〈대사들〉에는 서구인이 생각하는 죽음이 잘 드러나 있다. 독일 출신인 한스 홀바인은 생계를 위해 영국으로 이민을 가서 영국 화가들을 제치고 헨리 8세(Henry VIII)의 궁정 화가가 되었다.

잉글랜드의 왕 헨리 8세는 영국 르네상스를 대표하는 군주다. 당시 잉글랜드는 스페인이나 프랑스에 비해 변방의 작은 국가에 불과했다. 그렇기 때문에 헨리 8세는 프랑스의 프랑수아 1세나 신성로마제국의 카를 5세에 뒤지지 않는 강력한 군주의 이미지를 갖기 원했다. 한스 홀바인은 헨리 8세의 요구에 충실했고 마침내 왕의 총애를 받는 궁정 수석 화가가 됐다.

홀바인의 〈대사들〉은 고풍스러운 의상을 입은 두 남자의 초상화이다. 동시에 당시 유럽의 사회적, 정치적, 문화적인 변화를 담아낸 그림이기도 하다. 홀바인은 인물보다 사물에 의미를 두고 암울한 상황을 상징적으로 표현했다.

이 그림에서도 두 남자가 아주 근엄한 모습으로 등장한다. 이 그림에서는 사물이 인물만큼 중요한 역할을 한다. 두 남자는 어떤 사람들일까? 왼쪽은 프랑스의 정치인이자 외교관인 장 드 댕트빌(Jean de Dinteville)이고 오른쪽은 사제인 조르주 드 셀브(Georges de Selve)이다.

댕트빌이 외교 임무를 갖고 영국에 방문했을 때, 친구인 조르주와 자신을 모델로 한 초상화를 홀바인에게 주문했다. 두 사람은 정치와 교회 권력의 만남을 상징한다. 그런데 정치와 종교 사이에 유지되는 균형이 매우 아슬아슬하고 불안하다.

이제 이들 가까이에 놓인 사물을 보자. 두 지도자가 팔을 괸 단상 위에 다양한 물건이 놓여 있다. 천구의, 해시계 등 천체를 연구하는 도구가 있다. 그 아래 선반에는 지구의, 수학책, 줄이 끊어진 류트와 피리, 찬송가집 등이 있다. 두 사람이 상당한 지식인임을 알려주는 물건들이다.

그런데 두 남자 발치에 길게 뻗은 접시 모양의 타원형의 물체는 무엇일까? 해골이다. 해골은 전통적으로 죽음을 상징한다. 인생의 덧없음을 강조하는 모티브다. 두 권력자가 서로 자신의 권력으로 세상을 평정하려 하지만 결국은 죽음 앞에서 무력하다는 것을 보여준다.

'메멘토 모리, 죽음을 기억하라! 모든 것은 헛되도다.'

이 말은 모자에 작은 해골 모양의 브로치를 달고 다녔던 댕트빌 대사의 좌우명이기도 하다.

이들이 이렇게 죽음에 관심을 보인 까닭은 무엇일까? 죽음이 미술을 비롯한 서양예술 전반에서 핵심적인 주제였기 때문이다. 바니타스(Vanitas)라는 장르를 통해서도 죽음의 영향력

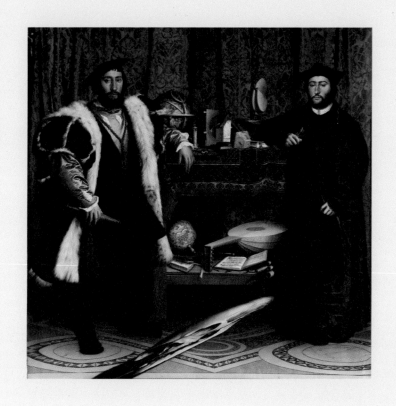

한스 홀바인, 〈대사들〉, 1533년, 캔버스에 유채, 207×209.5cm, 런던 내셔널 갤러리

을 알 수 있다. 바니타스는 16~17세기의 네덜란드와 플랑드르 지방에서 유행한 정물화의 일종이다. 죽음의 불가피성, 속세의 업적이나 쾌락의 덧없음과 무의미함을 상징하는 소재들을 주로 다루었다. 바니타스 그림은 보는 사람에게, 죽음은 피할 수 없는 인간의 운명이라는 것을 생각하고 회개하도록 타이른다. 해골과 꽃은 바니타스에 자주 등장하는 단골 소재다. 해골은 죽음이고 꽃은 유한함을 상징한다. 그 어떤 화려한 영광도 한 때다. 피었다 지는 꽃처럼 영원할 수 없다. 언뜻 보기에 어울리지 않을 것 같은 꽃과 해골의 극명한 대비를 통해 세속적인 삶의 허무함을 표현했다. 또 모든 세속적인 추구, 물질은 죽음 앞에서 헛되고 무의미하다는 것을 뜻하기도 한다.

중년, 두 번째 성장기

인간이 죽음에 관해 생각하기 시작하는 시기는 언제일까? 대부분 중년이 되면 인생의 종착지에 대해서 생각하게 된다. 중년은 인생을 어느 정도 아는 것처럼 느껴지고 새로운 일이 더 이상 일어날 것 같지 않은 나이다.

그런데 중년에 인생의 후반전이 새롭게 시작되고 인격이 한층 성장한다고 보는 시각도 있다. 《서드 에이지, 마흔 이후 30년》의 저자인 윌리엄 새들러는 40~50대 성인 200여 명을

인터뷰하고 그 중 50여 명을 12년간 추적 조사했다. 그들의 삶이 어떻게 변하는지 연구한 것이다. 그 결과 중년이 된 피실험자들이 청년기 때의 1차 성장과는 다른, 2차 성장을 하고 있음이 발견했다. 중년은 쇠퇴가 아닌 쇄신의 시기이고 우리 인생의 절정기가 될 수 있음을 확인할 수 있었다.

서드 에이지(Third Age)야말로 더 많은 것을 원하고 더 많은 것을 추구할 수 있는, 뜨거운 흥분이 필요한 나이다. 인생의 4분의 1은 성장하고 4분의 3은 늙어간다. 늙어가는 세월이 성장보다 훨씬 더 길다. 그러므로 우리는 아름답게 늙어가는 방법을 공부해야 한다.

일과 여가 활동의 균형을 이루며 자신과 타인에 대한 배려와 조화, 진지한 성찰과 과감한 실행을 함께 이루며 살아야 한다. 그래야 중년의 정체성을 다시 확립하고 용감한 현실주의와 성숙한 낙관주의의 조화를 이룰 수 있다.

죽음은 진정한 평등이다

중년을 지나서 노년에 이르면 인생이란 무대의 막이 내리는 날을 맞이한다. 대부분의 사람은 그때서야 자신의 삶을 되돌아보고 후회한다. 우리가 잘 죽기 위해서는 가장 먼저 후회 없이 잘 살아야 한다. 아무리 대단한 부와 명예가 있어도 죽

음 앞에서는 모두 무용지물이다. 생명이 있는 지금 이 순간은 얼마나 귀하고 귀한 시간인가?

세상의 패러다임을 바꾼 스티브 잡스와 빌게이츠, 세기의 두 천재는 시간을 귀하게 보냈다고 자부할 만한 사람들이다. 이들의 삶과 죽음을 비교해 보면 둘은 비슷하면서도 다른 양상을 보여준다.

스티브 잡스가 개척자이면서 상식의 벽을 깨고 자신을 중심으로 꿈을 좇았던 스페셜리스트였다면 빌 게이츠는 실리에 충실하고 브랜드 이미지를 중시하는 제너럴 스페셜리스트였다. 한 시대를 풍미했던 스티브 잡스는 병석에 누워 지난 삶을 회상했을 것이다. 그리고 자랑스럽게 여겼던 주위의 갈채와 거대한 부가 떠올랐을 것이다. 그런데 그것들은 죽음이 임박했을 때, 아무런 의미가 없다. 어두운 방안에서 생명 보조 장치가 뿜는 빛을 물끄러미 바라보며 낮게 윙윙거리는 의료 기계 소리를 들으며 인생의 헛됨을 절감했을 것이다. 스티브 잡스는 그 많은 도전과 성공을 뒤로 하고 병석에서 생을 마감했다.

하지만 빌 게이츠는 다르다. 빌 게이츠는 부인 멜린다의 권유로 자선 기부 및 연구 자원재단인 빌 앤드 멜린다 게이츠 재단을 만들었다. "모든 생명은 동등하다."라는 활동 이념을

바탕으로 세상의 질병과 빈곤을 퇴치하기 위해서 노력한다. 그가 세상에 내놓은 막대한 기부금은 계속 갱신되고 있다.

21세기에는 좋은 죽음이 화두로 떠올랐다. 웰 다잉(Well Dying), 웰 엔딩(Well Ending), 골든 에이지(Golden Age) 등등. 죽음을 연구하고 체험하는 사람들이 늘고 있다. 누구나 한번 태어나면 죽는다. 그런 점에서 죽음은 진정한 평등이다.

신이 아니고서야 누구나 죽는다. 신은 영원하고 인간은 유한한 것, 그것이 신과 인간의 차이이다. 기독교에서 죽음은 인간의 어리석음으로 인한 죄의 결과다. 죽음을 이기는 방법에는 부활, 구원, 영생 등이 있다.

어떻게 태어난 인생인가? 어떻게 살다 가야 잘 살고 잘 죽었다고 할 수 있을까? 귀한 시간을 우물쭈물하며 허투루 보낼 수 없다. 누구는 하루를 살아도 영원히 사는 것처럼 매순간 열정적으로 산다. 주어진 생을 알차게 채워가는 것이 죽음을 극복하고 삶을 확장하는 유일한 길이다. 죽음에 대한 진지한 사색을 통해서 진정한 삶의 의미를 찾아야 한다.

삶은 수직이고
죽음은 수평이다

피트 몬드리안, 〈빨강, 파랑, 노랑의 구성〉

인간의 삶에 군더더기를 빼면 삶과 죽음이라는 본질만 남는다. 삶은 수직이고 죽음은 수평이다. 누구나 수평에서 태어나서 수직에서 살다가 다시 수평으로 돌아간다. 그 공간에 함축된 수많은 사연과 사건이 한 사람의 인생이다.

한 남자가 어느 날 갑자기 쓰러졌다. 그는 야망과 절망과 분노가 가득한 열정적인 수직의 삶을 살았다. 그는 냉정하고 올곧게 살았지만 여유와 재미는 없었다. 가족이나 주변 사람들과 정서적으로 소통하고 공감하는 데 서툴렀다.

나이가 든 그는 조용히 수평의 삶으로 돌아가려고 했다. 그러던 차에 갑자기 쓰러지고 말았다. 그는 영욕과 권세를 모두 내려놓고 깊고 영원한 수평으로 가기 위해서 거칠고 긴 호흡을 몰아쉬었다. 그의 삶은 엄격하기로 유명한 피트 몬드리안(Piet Mondrian)과 그가 그렸던 그림을 떠올리게 한다.

본질을 알면 겸손해진다

몬드리안의 그림을 처음 본 사람들은 그가 무엇을 표현하려고 했는지 궁금해 한다. 초등학생이 오려놓은 색종이를 연상할지도 모르겠다. 그러나 고도로 압축되고 생략된 선과 강렬한 색채가 주는 이미지는 조직적이고 논리적이다.

추상화에는 '추출하다'라는 의미가 내포된다. 겉모습이 아니라 내면에 숨겨진 본질적인 것, 기본적인 특징을 추출해 내는 것, 사물의 정수를 뽑아내는 것이 추상화다. 몬드리안은 수직과 수평을 통해서 현상 너머에 존재하는, 절대로 변하지 않는 본질을 표현하고자 했다.

몬드리안은 왜 본질을 파고들었을까? 그것은 그의 생애에서 힌트를 얻을 수 있다. 몬드리안은 세계 1차 대전의 참혹함을 몸소 경험했다. 그 결과 인간에게 절대 필요한 것이 질서와 안정감이라고 믿었다.

군더더기 없는 모드리안의 화풍은 번잡하고 혼란스런 사회를 살고 있는 이들에게 안정감과 평화를 준다. 몬드리안의 간결하고 질서정연한 작품들은 현대인의 불안감을 치유하고 그들을 억누르는 중압감에서 벗어나게 한다. 그의 그림에서 드러나는 질서와 안정감이 가치관이 붕괴된 현대인에게 위안을 주는 것이다.

몬드리안의 성공은 미술의 상업화로 이어졌다. 글로벌 시대를 맞아서 언어가 통합되고 세계인을 상대로 교류하면서 세계는 하나의 문화적 이미지를 공유하게 됐다. 그 결과 대중도 예술을 소비한다. 문화예술이 엄청난 부가가치를 창출하는 황금 알을 낳는 거위가 된 것이다.

자연히 상품성이 예술 작품의 중요한 요소로 떠올랐다. 소비자들은 예술적 가치가 있는 상품을 찾는다. 소비자의 미학적인 욕구가 점점 높아졌기 때문이다. 경영에 있어서도 아트 마케팅, 예술 경영이 화두다. 상품과 예술이 만난 아트 마케팅, 기술(tech)과 예술(art)를 접목한 데카르트 마케팅 등 분야도 다양하다. 생활이 예술이 된다는 것은 소비에서 진정한 가치를 찾고 싶은 현대인의 욕망을 뜻하는 것이리라. 그래서 기업도 예술을 이용해서 브랜드 이미지를 쇄신하고 있다.

인생은 짧고 예술은 길다. 인생과 브랜드가 오랫동안 생

명력을 유지하기 위해서는 지성과 품격, 그리고 예술적 영감
이 충족되어야 할 것이다. 몬드리안의 추상화는 일찌감치 상
업화됐다. 여전히 식지 않는 인기가 있다. 몬드리안의 작품이
21세기 현대인의 번민과 불안을 포용하는 최고의 디자인이기
때문이다.

몬드리안의 추상화 스타일로 내부를 꾸며놓은 카페에 가본
적이 있다. 격자 모양의 창틀, 몽환적 빛깔의 스테인드글라스
가 분위기를 살짝 내려누르는 듯 고요하고 편안했다. 사각의
프레임 안에 놓인 선명한 선과 색채에서 품격이 느껴졌다.

예술, 삶의 본질을 묻다

쓰러진 남자는 은퇴를 하고 인생 후반에 접어들면서 사진
을 배우고 싶어 했다. 렌즈를 통해서 보는 세상은 눈으로 본
세상과 달랐다. 카메라를 메는 순간, 모든 세상의 굴레에서 벗
어난 해방감을 느꼈다. 세상을 오로지 자신의 방식으로 보는
자유를 느꼈다. 그는 사물의 군더더기를 빼고 본질만 보고 싶
었고 카메라로 그 욕망을 실현했다. 그러면서 세상을 좀 더
겸허하게 바라보게 됐다.

생태주의 예술가이며 건축가인 프리덴슈라이히 훈데르트
바서(Friedensreich Hundertwasser)는 "우리는 자연에 초대된 손님이

다."라고 말했다. 거대한 자연 앞에서 인간은 그저 잠시 탄생과 죽음의 시간을 누리다 갈 뿐이다. 그 순간의 삶에 담긴 인간의 오욕칠정을 생각하면 모든 것이 헛되다. 그래서 삶은 수직과 수평의 굵은 두 줄기와 하얀 바탕에 격정의 빨강과 약간의 파랑, 그리고 기쁨의 노랑이 조금 주어졌을 뿐이다. 그리고는 영원한 죽음의 세계로 돌아간다.

몬드리안의 작품이 갖는 예술적 가치란 무엇일까? 그것은 삶의 모든 군더더기를 축출하고 남은 본질의 '진정성(Authenticity)'이다. 우리 삶의 단순함을 위해 우리가 덜어내야 할 것들은 무엇일까? 쓸데없는 걱정, 필요하지 않은 물건, 소모적인 논쟁, 에너지만 소진하는 잦은 만남… 이런 것들만 소거해도 우리 삶은 본질에 충실하고 행복에 좀 더 가까워지지 않을까?

나를 채우는 그림 인문학

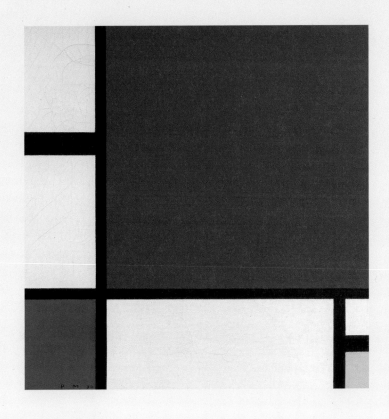

피트 몬드리안, 〈빨강, 파랑, 노랑의 구성〉, 1930년, 캔버스에 유채, 46×46cm,
취리히 쿤스트하우스

나를 채우는
그림 인문학

어둠 사이
잠시 갈라진 틈으로
새어 나오는 빛

꿈꾸는 에로티시즘

구스타프 클림트, 〈다나에〉

분위기 좋은 카페에서 대학 동창 몇 명
이 오랜만에 모였다. 친하게 지내는 같은 과 여자 동기 다섯. 반
갑게 인사를 나누며 자리에 앉았는데 분위기가 예사롭지 않다.
우리가 앉은 자리 바로 앞에 구스타프 클림트(Gustav Klimt)의
〈키스〉그림이 걸려 있다. 여자들은 왜 클림트의 그림을 좋아할
까? 클림트의 그림을 유난히 좋아하는 한 친구는 클림트의 〈키
스〉도 좋지만 요즘은 왠지 〈다나에〉에 더 끌린다고 한다.

"마치 제우스가 황금 동전을 뿌려주는 것 같지 않니?"

"그렇게 맨몸으로 황금 비를 맞으면 곧바로 오르가슴에 도

달할 것 같아."

친구들의 천연덕스런 고백에 모두가 박장대소했다. 친구들과의 수다에는 얄궂은 재미가 있다.

"얘들아, 너희 그 이야기 들어 봤니? OO팰리스에 사는 쇼윈도 부부 이야기. 보기에는 행복한 잉꼬 부부 같은데 사실은 30년 이상 각방을 썼고 각자 애인이 있대."

"그러면서도 이혼하지 않는 건 당연히 돈 때문이겠지?"

부유하고 매력적인 쇼윈도 부부의 이야기가 흥미를 자극했다. 고급 아파트에 사는, 평범한 사람들과 구별되는 계급에 속한 멋진 커플. 그들은 부러움의 시선을 받고 사회에서 특별한 대우도 받는다.

각자 은밀한 연애를 즐기면서 가족 모임이나 대외적인 행사에는 다정한 부부의 모습으로 나타나 타인의 질투어린 시선을 은근히 즐긴다니. 모두가 부러워하는 넉넉한 경제력, 그리고 은밀한 성 생활. 이들은 인간이 원하는 행복의 퍼즐 조각을 모두 가졌고 그것을 그럴듯하게 맞춰가면서 사는 사람들인 것처럼 보인다.

성을 주제로 한 수다는 시간이 지날수록 더 노골적으로 흘러간다. 금기를 뛰어넘는 대담하고 에로틱한 스토리가 펼쳐진다. 그 스토리는 그들의 풍부한 경험과 연륜이 더해져서 더

욱 흥미진진하다. 쇼윈도 부부의 이야기와 친구들의 수다를 듣다가 생각했다.

'자본주의 사회에서 부와 성적 쾌락이 행복의 척도인가?'

에로스, 이 단어만 들어도 피가 돌고 감각이 깨어난다. 그리스 신화에 나오는 사랑의 신 '에로스'의 이름에서 유래한 에로스는 성행위 자체를 말하기보다 성과 관련된 이미지를 일컫는 말이다. '에로티시즘'은 성적인 욕구를 미학적으로 표현하는 단어다.

정신분석학자 지그문트 프로이드(Sigmund Freud)는 인간의 본능적인 성충동을 '리비도(Libido)'라고 했다. 리비도는 성욕이면서도 인간의 삶을 지속시키는 에너지다. 프로이드 이론에 따르면 성욕은 원래 자연스러운 것인데 인간은 고차원적인 삶을 영위하기 위해서 충동적이고 동물적인 에너지를 창조적인 에너지로 변환하게 됐다. 프로이드는 이 과정을 카타르시스(Catharsis)라고 정의했다. 카타르시스는 인간이 느끼는 가장 행복한 순간을 의미한다. 이 순간을 위해서 수많은 억압을 견디고 복잡한 규율을 강요당하기도 한다.

이렇게 보면 부와 성은 인간 삶에서 빼놓을 수 없는 영원한 화두다. 꿈처럼 달콤한 에로티시즘과 하늘에서 내리는 황금은 어쩌면 오늘을 살아가는 현대인들이 갈망하는 판타지가

나를 채우는 그림 인문학

아닐까? 성의 화가 클림트가 창조한 관능미는 절제와 암시를 통해서 더욱 강력한 아름다움을 발산한다.

이 그림의 주인공 다나에는 신화에 등장하는 여인이다. 그녀는 아르고스의 왕 아크리시우스와 에우리디케의 딸로 태어났다. 어느 날 왕은 손자에게 살해당할 것이라는 예언을 듣는다. 두려움에 사로잡힌 왕은 사랑하는 딸 다나에를 사나운 개들이 지키는 첨탑에 가둔다. 다나에가 사랑에 빠져 결혼을 하면 안 되기 때문이다. 하지만 이미 다나에의 매력에 빠졌던 제우스는 황금 비로 변신해서 그녀에게 간다. 그리고 둘은 사랑을 나눈다.

이러한 신화를 모티프로 탄생한 〈다나에〉는 클림트의 작품 중에서 사랑의 황홀경을 가장 도발적으로 표현했다. 그녀의 몸 위로 쏟아지는 황금과 휘어진 다리, 몽환에 젖어서 감긴 눈을 보면 에로틱한 성관계가 연상된다. 손가락 하나하나가 암시하는 황홀경의 순간, 붉은 홍조와 살짝 벌어진 입술 사이로 보이는 하얀 치아가 묘한 매력을 발산한다. 보는 이들은 관능미의 절정에 빠져든다.

구스타브 클림트는 황금빛을 세련되게 연출한 화가다. 금세공업자의 아들인 그는 어릴 때부터 금과 친숙했다고 한다. 부와 사치의 상징인 금이 그의 붓끝에서 에로틱하게 재탄생했다. 금

으로 치장한 한 여성의 관능미는 에로티시즘의 극치다.

성과 사랑, 죽음에 대한 달콤한 스토리는 당대의 부유한 유럽 여성을 매혹시키기에 충분했다. 행복한 성생활에서 조금은 멀어진 중년 여성들의 성적인 불만, 그들에게 성을 대체하는 것은 부와 사치다. 클림트의 그림은 이 모든 것을 아울렀고 부인들의 훌륭한 관심거리로 떠올랐다. 젊은 시절의 클림트는 유럽의 정통 화풍에서 소외된 화가였다. 하지만 그의 뮤즈이자 후원자였던 부유한 귀족 여성들에 의해서 세계적인 예술가로 올라섰다. 클림트의 전기 영화인 〈우먼 인 골드〉에도 등장하는 클림트의 연인 아델레는 유대계 금융인의 딸로 사교계를 주름잡던 주요 인사였다.

금기와 위반이 없으면 쾌락도 없다

수많은 예술가와 학자가 시대를 막론하고 에로티시즘을 정의하고자 했다. 에로티시즘을 리비도, 즉 성적 충동으로 봤던 프로이드와 다르게 프랑스의 소설가이자 철학자인 조르주 바타유(Georges Bataille)는 '죽음을 파고드는 삶'이라고 하며 쾌락의 역설에 주목했다.

바타유는 "위반이 없는 곳에 쾌락은 없다."는 말을 남겼다. 위반은 금기와 짝지어진 말이다. 금기는 '절대 해서는 안 되

는 행위'이고 위반은 '금기를 깨는 것'이다. 그런데 왜 이 두 단어는 극단의 조화를 이루며 짜릿한 쾌감을 자아낼까? 금기와 위반이 없으면 쾌락도 없다. 하지 말라고 하면 더 하고 싶은 것이 인간의 심리다. 쉽게 말하면 금기를 반하면 할수록 강한 쾌락과 짜릿함이 따라온다.

그러나 현실은 이와 반대다. 현대인은 쾌락이 단절된 채 살고 있다. 부부 중 70~80%가 섹스리스라고 한다. 가장 큰 원인은 경제적 부담이고 그밖에 과도한 스트레스와 업무, 또는 TV나 스마트폰과 같은 기기들 때문이라고 한다. 그래서 현대인은 매일 밤 클림트의 황홀한 에로티시즘을 꿈꾸다가 아침이면 삭막한 현실의 한복판에서 눈을 뜬다. 이를 뒷받침이라도 하듯 내가 아는 수많은 중년 부부가 각방을 쓰면서 남매처럼 산다. 대화는 없지만 익숙하기 때문에 불만 없이 산다.

"그렇다고 사랑하지 않는 것은 아니야."

손사래를 치던 친구가 또래 친구들의 이야기를 들려준다.

"한 친구는 이혼하고 아이들과 사느라 연애는 꿈도 못 꿔. 또 한 친구는 결혼도 하지 않고 성(聖)에 갇혀 살아. 그래서 내가 물었지."

"뭐라고?"

"너는 성녀(聖女)야, 아니면 성녀(性女)야? 성문을 열고 성

의 자유를 찾아줄 백마를 만나야 할 거 아니야?"

친구의 말에 모두가 폭소했다.

여자의 삶은 다양하다. 그들에게 이것이 바른 길이라고 도덕적 잣대를 들이댈 수는 없다. 그들은 자신의 삶에 최선을 다하고 있다. 또 그들의 선택에는 이유가 있다. 자신의 방식대로 열심히 살고 행복을 추구하면 된 것 아닌가?

우리는 모두 일탈을 꿈꾸고 호기심을 채우고 싶어 한다. 성은 동전의 양면과 같다. 애욕은 생명의 에너지이자 죽음을 동반한 최고도의 감각적 향유이기도 하다. 그리고 지독한 에로티시즘은 죽음에 이르는 길이다.

조지 바타유가 말한 죽음 직전까지 삶을 긍정하는 에로티시즘은 무엇인가? 또한 금기를 위반하지 않으며 지루하지 않고 재미있게 사는 것은 어디까지 허용될까? 신은 금기의 파기를 어느 선까지 허락할까? 이성적인 한계에 머무를 수밖에 없는 착한 소시민들은 이런 질문을 던지지 않을 수 없다. 가진 자들에게는 금기의 잣대도 다르게 적용되지 않은가?

그래서 다시 클림트의 〈다나에〉를 떠올린다. 그리고 빌어본다.

'제우스신이시여! 금기의 감옥에 갇힌 불쌍하고 탐욕적인 현대인에게 황금 비를 내려주소서.'

나를 채우는 그림 인문학

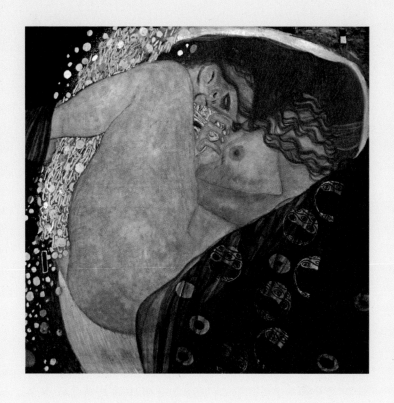

구스타프 클림트, 〈다나에〉, 1907~1908년, 캔버스에 유채, 77×83cm, 개인 소장

어린 아이처럼
순수한 호기심으로

바실리 칸딘스키, 〈스카이 블루〉

여성가족부가 주관하는 행사에 10인의
멘토로 선정됐을 때의 일이다. 만찬 전에 주변에 앉은 여성들
과 통성명을 하고 인사를 나누었다. 우연히 내 옆자리에 앉은
이는 탈북인 출신의 여성 박사라고 한다. 천신만고 끝에 동남
아를 거쳐 남한에 온 그녀에게 물어보고 싶은 것이 많았다.

"서울에 도착했을 때 첫 느낌이 어땠어요?"

그녀가 처음 본 서울은 화려한 색이 어우러져서 무척 밝고
환했다고 한다. 특히 여성들의 옷차림이나 표정, 길거리의 간판
과 쇼윈도의 색은 세상에 태어나서 처음 보는 것들이었다고 한

나를 채우는 그림 인문학

다. 나는 그것이 심리적 차원의 색이 아니었을까 짐작했다.

푸른색이 주는 편안함과 안도감. 그녀가 서울에서 본 색은 바실리 칸딘스키(Wassily Kandinsky)의 〈스카이 블루〉 같은 느낌이었을 것이다. 마치 하늘을 붕붕 떠다니는 것 같은 자유의 색, 블루는 자유의 색이다. 그리고 축복과 환희의 색이다.

〈스카이 블루〉는 보는 사람에게 밝고 유쾌한 느낌을 선사한다. 마치 사람들이 기분이 좋을 때 콧노래를 흥얼거리듯 발랄하고 리듬감이 있다. 칸딘스키가 음악광이기 때문일까? 그는 음악을 들으면서 느낀 감흥을 선과 색깔로 표현하다가 깊은 인상을 통해서 느낀 감정에 상징적인 요소를 축출해서 재해석했다.

그러면서 그의 그림은 깊어지고 추상화 됐다. 그의 그림에는 모델이나 정물 등의 구체적인 대상에 대한 묘사가 없다. 그는 순수하게 이상적인 유토피아를 갈망했다. 〈스카이 블루〉는 그가 꿈꾸던 유토피아에 가까운 세계를 표현한 그림이다.

나만의 색, 써니 블루

블루는 내가 유난히 좋아하는 색이다. 나는 블루의 이중성이 좋다. 블루는 멜랑콜리하고 거친 일상을 살아가는 이들의 암울함을 대변한다. 또 상당히 창의적이며 도덕적인 고품격

의 매력도 있다. 그래서 블루는 첨단적이고 전문적이며 미래 지향적이다. 체스 선수를 이긴 최초의 컴퓨터 이름이 딥 블루(Deep Blue)이고 삼성전자를 상징하는 색도 블루다.

이 블루를 우리말로 하면 파랑인데 파랑이 블루보다 더 와 닿는다. 멀고도 무한한 그리움의 색 파랑. 파랑은 그 자체로 하늘이며 지속되어야 하는 영원함을 상징한다. 그밖에도 믿음과 신뢰의 파랑, 파리의 파랑, 알브레히트 뒤러가 즐겨 사용한 울트라 마린을 비롯해서 코발트 블루, 프러시안 블루 등 그 매력은 끝이 없다.

나는 사람들에게 '색깔 있는 그녀, 써니 블루(Sunny Blue)'라고 나를 소개한다. 써니 블루는 따뜻한 감성과 차가운 이성을 아우르는 나만의 색이다. 아마도 이런 색은 세상에 없을 것이다. 니체가 말한 아폴론의 이성과 디오니소스의 감성을 겸비한 예술지상주의자를 추구하는 색이다. 니체의 예술지상주의는 이성과 감성이 조화를 이루는 것이다. 그는 예술지상주의 적인 삶이 우리에게 행복을 줄 수 있다고 말한다.

그동안 우리 삶은 이성적인 틀에 갇혀 있었다. 정답이 눈에 보일 때 인간의 행동은 쉽고 간단해진다. 사람들은 확실함, 단순함을 좋아한다. 복잡하면 불안해한다. 현대인은 조금의 불안함도 참지 못한다. 그래서 다른 사람들이 어떻게 하는지를

나를 채우는 그림 인문학

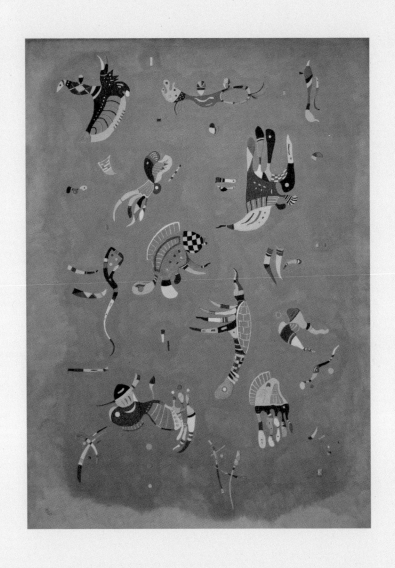

바실리 칸딘스키, 〈스카이 블루〉, 1940년, 캔버스에 유채, 100×73cm, 조르주 퐁피두센터

보고 그대로 따라한다. 다수가 하는 대로 하면 편안하기 때문이다.

이는 산업 성장시대를 살아가는 집단적이고도 폐쇄적인 대중의 사고방식이다. 물론 그들도 자유의 세계를 동경했을 것이다. 하지만 열린 사회에서의 개인은 불안하다. 이 사회는 지독하게 경쟁하며 상대를 자극하고 남의 것을 빼앗기도 한다. 이기든 지든 결국 모두가 피를 흘리지만 상관하지 않는다.

그렇다면 열린 사회에서 주체적으로 사는 것은 어떤 것일까? 니체는 말한다. 마치 어린아이처럼, 순수한 호기심과 맑은 동심으로, 도덕이라는 의미 그 자체가 불필요하게 살라고. 사람은 누구나 어디에 살든지 간에 칸딘스키의 〈스카이 블루〉처럼 춤을 추면서 날아다니는 자유를 꿈꾼다. 자유를 향한 짙은 그리움. 그래서 블루는 희망의 색이고 그리움의 색이다.

나를 채우는 그림 인문학

가위는 연필보다
훨씬 더 감각적이다

앙리 마티스, 〈삶의 기쁨〉

그녀는 색채심리 전문가다. 어릴 때부터 색을 이용해 노는 것을 좋아했던 그녀는 미대를 졸업했다. 이후에 일본, 미국, 프랑스, 이탈리아 등 몇몇 나라를 여행하며 색이 라이프스타일에 미치는 영향과 색채 심리를 공부했다. 그녀는 다양한 색을 통해서 삶의 기쁨과 보람을 느끼면서 산다. 색채 심리를 이용해서 삶의 고뇌와 어려움을 해결해주는 전문 상담가로 활동하는 꿈도 꾸고 있다.

그녀가 가장 행복할 때는 딸아이의 웃음소리가 넘쳐날 때다. 아이의 가늘고 노란 웃음을 듣고 있으면 얼마나 경쾌하고

기분이 좋을까? 삶의 고단함을 한 방에 날려주는 행복 바이러스가 따로 없을 것이다.

그녀의 하루는 아이의 해맑은 웃음과 해바라기 같은 남편의 밝은 사랑으로 시작된다. 출근하고 나서는 일의 강도가 세지면서 붉디붉은 빨강의 열정으로 변한다. 오후가 되면 열정을 다 태운 꽃잎처럼 어두운 보라색으로 변해가기 시작한다. 퇴근 후에 아이의 해맑은 웃음과 남편의 사랑 속에서 다시 에너지를 회복한다. 그리고 짙은 검정의 세계로 침잠한다. 날이 밝고 하얀 새벽을 맞으면 또다시 하루를 시작하는 것이다. 작가 알랭 드 보통(Alain de Botton)의 말대로 예술에 대한 사랑은 미술관에서만이 아니라 일상에서 찾아야 제 맛이다.

그녀의 거실 한가운데는 앙리 마티스(Henri Matisse)의 〈삶의 기쁨〉이 차지하고 있다. 앙리 마티스는 '내가 꿈꾸는 미술이란 정신노동자들이 아무런 걱정, 근심 없이 편안하게 머리를 누일 수 있는 안락의자 같은 작품'이라고 했다. 마티스는 그런 그림을 그리기 위해 색을 억누르지 않았다. 과감하게 색을 썼다. 그 색들이 시원한 조화를 이루면서 보는 사람들의 눈과 마음에 기쁨과 해방감을 선사했다.

20세기 화가 중에서 색채의 마술사 세 명을 꼽는다면? 몽환적이고 동화적인 색감을 표현한 마르크 샤갈과 개념적이고

나를 채우는 그림 인문학

추상적인 색의 천재 피카소, 그리고 생활 속의 편안한 즐거움을 색으로 표현한 앙리 마티스가 아닐까.

피카소는 마티스를 두고 "그의 뱃속에 태양이 들어있다." 라고 말하며 마티스의 뛰어난 색채 감각을 인정했다.

마티스의 기쁨과 비극

앙리 마티스의 〈삶의 기쁨〉을 보면 서양 화가들이 꿈꾸는 이상향, 파라다이스가 보인다. 동양인이 꿈꾼 무릉도원도 떠오른다.

원시적인 자연을 배경으로 옷을 벗고 천진난만하게 사랑을 나누거나 기쁨을 표현하는 남녀의 모습을 한 컷씩 조각조각 올려놓은 것 같다. 오른쪽 하단에서 기묘한 자세로 키스하는 남녀와 그 옆에 피리를 부는 사람이 있고 여인이 있다. 그 위에는 두 명의 여인이 아주 에로틱한 자세로 서로 마주보며 누웠다. 오른쪽에는 서서 피리 부는 여인이 있고 반대편의 여인은 풀을 뽑는 것 같기도 하다. 가운데서 춤을 추는 사람들의 모습은 마티스의 그림 〈춤〉을 연상하게 한다.

그림의 분위기는 편안하고 안정되어 있다. 재미있는 스토리가 부드러운 곡선처럼 한 편씩 연결되는 것 같다. 이 그림은 보고 있으면 지치고 힘들었던 하루의 스트레스를 잊을 수

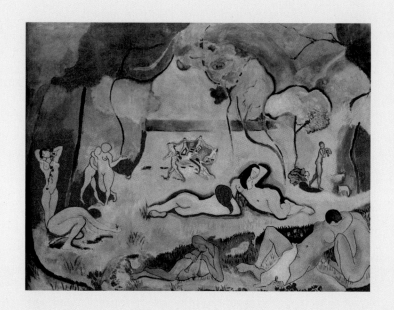

앙리 마티스, <삶의 기쁨>, 1906년, 캔버스에 유채, 175×241cm, 반즈 재단 미술관

있다. 보는 이들의 노고를 달래주며 평화와 고요를 찾으라고 위로한다.

그러나 앙리 마티스의 삶은 기쁨보다는 비극에 더 가까웠다. 젊은 시절에 법률가의 길을 걷다가 갑작스런 질병으로 그만두었다. 아버지가 그림 그리는 것을 반대해서 늦은 나이에 화가로 데뷔했다. 프랑스에서 레지스탕스로 활동하던 아내와 딸이 독일에서 체포되기도 했다. 그는 엄청난 마음의 고통을 감내하며 살았다. 극심한 생활고와 스트레스로 십이지장암 수술을 받았다. 노년에는 거의 모든 시간을 침대에 누워 보냈다.

그러나 그는 그림 그리는 것을 포기하지 않았다. 오히려 새로운 기법으로 창작 활동에 활기를 더했다. "가위는 연필보다 훨씬 더 감각적이다."라고 하며 색종이를 오려서 꽃과 구름, 별을 표현한 작품을 내놨다. 자유분방한 감각에 천재성이 더해져 풍부하고 다양한 걸작을 남겼다.

이 세상에 색이 없다면 어떻게 될까? 색이 없다고 가정하면 박제된 삶, 영혼이 빠져나간 사람들, 피카소의 그림 〈게르니카〉와 스티븐 스필버그의 흑백영화 〈쉰들러 리스트〉가 생각난다. 색이 사라지면 사람들은 묘한 불안감을 느낀다. 좋아하는 색을 사용하는 것만으로도 인간은 쾌락을 느낀다고 한다. 언어가 의식화된 감정을 말한다면, 색채는 잠재된 감정을

드러낸다.

색채 표현은 의식의 저변에 깔려있는 무의식의 심리적인
에너지를 밖으로 표출하는 작업이다. 사람들이 사용하는 색
에는 다양한 경험에서 비롯된 복잡한 심리가 그대로 나타난
다. 인간은 억압된 심리를 표출함으로써 심리적인 균형을 유
지하고 안정을 찾으려는 본능이 있기 때문이다.

그 때문일까? 화가들은 장수하는 편이라고 한다. 고흐나
모딜리아니처럼 요절한 화가도 있지만 피카소나 뭉크, 르누
아르는 물론이고 조지아 오키프는 99세까지 살았다. 대부분
의 화가나 예술가들은 부유하고 평온하기보다 절망과 고통의
생애를 보내는 경우가 많다. 그럼에도 그들에게는 험난한 세
파를 건너가는 강한 생명력이 있다. 그 생명력은 어디에서 솟
아나는 것일까? 화가는 색채를 사용해서 미의 세계에 머물고
그곳에서 살아간다. 그래서 일상의 고난이나 스트레스를 용
해시키고 에너지로 바꾸는 것은 아닐까?

색의 유혹, 삶의 기쁨

색에는 본질을 더욱 선명하게 하는 힘이 있다. 내면적 성찰
을 통해서 외연을 확장한다. 또한 색은 사회적 현상이기도 하
다. 문화를 초월한 색의 진실은 존재하지 않는다. 색은 홀로

나를 채우는 그림 인문학

존재하지 않는다. 같은 색이라도 다양한 영향을 미치고 때로는 상충되기도 한다. 그래서 색의 영향력은 변하고 색의 의미도 시대에 따라서 변한다. 자크 데리다(Jacques Derrida)가 "의미는 확정되지 않고 지연된다."라고 했듯.

작가 에바 헬러(Eva Heller)는 신비한 색채의 세계를 묘사했다. 그녀는 《색의 유혹》이라는 책에서 '그리움의 색 파랑, 사랑과 증오의 빨강, 뾰족한 웃음소리 노랑, 달콤한 죄의 궁전 보라, 다정한 에로스 분홍, 빛의 탄생 금색과 차가운 거리감의 은색, 바삭바삭한 갈색, 그리고 망각의 회색'이라는 표현을 썼다. 얼마나 역설적이고 감각적인 묘사인가?

우리는 다양한 경험을 통해서 개인적, 혹은 사회적 욕구를 충족한다. 다양한 삶을 경험하는 만큼 세상은 풍요로워진다. 그러나 우리는 그만큼 행복한가? 오히려 더 복잡한 삶의 양식과 가치관 속에서 심리적 혼란을 겪고 있지는 않은가. 대중에 휩쓸려 '나'라는 실체는 사라지고 유행처럼 이미지화된 다수의 행동과 사고방식에 나를 맞출 수밖에 없다. 그래서 차별화는 더욱 더 힘들어진다. 나만의 행복을 어디에서 찾을 수 있을까? 이럴 때 우리는 "나의 색깔은 무엇일까?"하는 물음을 던져야 한다.

현대인은 급박하고 복잡한 사회구조, 가치관의 혼란으로

강박증을 앓는다. 또 극심한 스트레스로 심신이 지치고 병들고 있다. 오늘날 '힐링'이 화두가 되는 이유다. 예술의 궁극적 가치도 힐링에 있지 않을까?

그래서 그녀도 색의 프리즘을 통해서 예술의 세계와 현대인의 삶을 재조명해 보고 싶다고 했다. 그녀에게 색의 유혹이 곧 삶의 기쁨이 되기를, 그리고 색을 통해서 우리 모두의 삶이 조금이라도 따뜻해지길 바란다.

나를 채우는 그림 인문학

인생을 즐겨라

페테르 파울 루벤스, 〈바쿠스 축제〉

괴짜 철학자인 K는 영혼이 자유로운 사람이다.

"신은 죽었다. 경영학도 죽었다. 오로지 예술만이 살길이다."라고 외치며 예술지상주의자, 아티스트임을 자처한다. 부모 입장에서는 마흔이 넘도록 결혼도 하지 않고 생활도 그렇게 반반해 보이지 않아 늘 걱정이다.

심지어 K의 예술도 그렇게 감흥을 주는 것 같지 않다. 그가 말하는 예술이 도대체 무엇이냐고 주변에서 물어본다. 그에게 있어 예술적 삶이란 남들과 다르게 생각하고 다르게 사는

것이다. 이때까지 사람들이 살아온 삶의 방식에서 일탈하는 재미를 느끼면서 미래의 삶을 설계하는 것이 그의 꿈이다. 그것이 그의 예술적 삶이다.

K는 니체 철학을 전공하며 디오니소스의 태생적 운명과 고난과 고통을 함께 슬퍼했다. 그리고 오늘날의 부르주아 사회의 물질주의적 권위에 저항한다고 한다. 그는 술을 마시고 노래하고 춤추기를 즐기며 산다. 그래야만 '나다움'을 느낄 수 있다고 한다. 그는 오로지 자신의 손길만이 자기 삶을 어루만질 수 있다고 여기고 매일 술을 마신다.

자유로운 영혼의 예술지상주의

예술지상주의는 19세기 낭만주의의 중심 화두였다. 이 담론을 따르는 자들은 예술은 어떤 사회적, 윤리적인 가치 그 어느 것에도 구속되지 않는다고 본다. '인생을 위한 예술'이 아니라 오로지 '예술을 위한 예술'로만 존재한다고 주장한다. 즉 예술은 미(美)를 창조하고 즐기는 것을 유일한 목적으로 삼아야 하며, 예술이 다른 어떤 영역에도 종속돼서는 안 된다는 예술의 자율성과 독립성을 강조한다.

이는 당시 상업주의와 민주주의를 배경으로 하는 부르주아 사회의 취미와 그들의 가식적 삶을 위한 예술에 대항해서 예

술의 독립을 지켜야 한다는 자성의 목소리였다. 예술지상주의
는 예술의 자율적인 가치를 주장하고 미적 독자성을 인정하는
운동이다. 하지만 한편으로 현실의 문제와 별도로 예술성이 다
소 유희적이고 퇴폐적으로 변질되는 폐단을 낳기도 했다.

술의 신, 디오니소스는 불행한 운명을 안고 태어난 그리스
민족의 고난과 고통을 상징한다. 디오니소스는 제우스의 넓
적다리 속에서 태어나 요정들의 손에서 자란 후로 각지를 떠
돌아다녔다. 그는 먼저 이집트로 갔고, 이어 시리아로 옮겼다
가 아시아 전역을 떠돌아다니면서 포도의 맛을 알게 됐다. 포
도 재배법을 각지에 보급하며 문명을 전달했다고 전한다. 디
오니소스는 대지를 주재하는 풍요의 신이며, 포도 재배와 술
의 신, 와인의 신이기도 한다. 그는 와인을 마시며 황홀경에
취해서 자신의 불행한 태생과 현실적인 고통을 잊었다. 그야
말로 자유로운 영혼이었다.

〈바쿠스 축제〉는 페테르 파울 루벤스(Peter Paul Rubens)의 작
품이다. 그림 속의 젊은 바쿠스가 남녀와 함께 술을 즐긴다.
담쟁이 넝쿨로 만든 화환을 쓰고 포도주 잔을 들고 있는 사람
의 얼굴 표정이 즐거움 그 자체다. 주인공인 듯 나이가 들어
보이는 사람은 이미 취해서 황홀경에 빠져있다.

그런데 이 작품은 정물화인가, 인물화인가? 전반적인 구성

은 정물화인 듯 하고 인물은 정물화 위에 그려진 것처럼 보인다. 담쟁이 넝쿨과 포도 나뭇잎은 예부터 술의 신 디오니소스, 바쿠스의 상징이었다. 두 명의 어린 시중을 거느리고 술에 취해 표범을 껴안고 있는 나이 든 노인은 디오니소스의 스승 실레노스(silenos)로 짐작된다. 술을 거하게 마셨는지 두 볼이 발그스레하고 눈은 풀어져 있다.

그림의 실레노스는 술에 취하면 몸은 마비되지만 감각은 그렇지 않다는 것을 생생하게 보여준다. 만취해서 잠이 든 실레노스는 꿈에서 환상을 본다. 그것은 자신의 현실적 욕망이 꿈속으로 투영된 것이다. 그 꿈을 현실로 표현한 것이 바로 예술이라고 한다. 니체는 현실로 표현된 예술을 '아폴론의 이성'이라고 하고 깊은 잠에서 본 꿈은 '디오니소스의 감성적인 도취'라고 설명했다. 어째 니체를 좋아하는 괴짜 철학자 K의 논리와 비슷한 것 같다. 그는 술을 마시면 환상적인 꿈을 꾼다고 했다. 그 꿈이 자신을 이상적 예술의 세계로 이끌어 준다고 한다.

인간적인, 더욱 더 인간적인

괴짜 철학자 K는 오늘도 고민한다.

'4차 산업혁명이 우리 인간의 삶을 풍요롭게 하는가? 경제

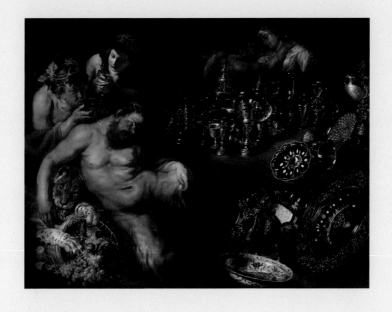

페테르 파울 루벤스, 〈바쿠스 축제〉, 1608년, 캔버스에 유채, 159×215.5cm, 비엔나 미술 아카데미

적으로 편리하고 풍요롭지만 과연 우리는 도덕적으로 건강한가?'

인간이 기계를 만들고 기계에 지배를 받는 시대다. 기계는 인간의 삶과 행복, 존재마저 흔든다. 허무주의가 일상이 된 오늘날 무엇이 우리를 행복하게 하는가?

19세기에 니체는 신과 종교에 의한 권위에 도전하여 "신은 죽었다."라고 했다. 그리고 그동안 믿음의 가치였던 패러다임이 무너지는 허무주의를 시대정신으로 부르짖었다. 우리의 괴짜 철학자 K는 "경영학은 죽었다(Management is Dead)!"는 말을 빌어서 과학의 시대를 종언하며 인간주의 정신을 외친다.

4차 산업혁명은 첨단의 AI와 인공지능으로 그동안 이어온 인간의 삶의 방식과 원칙을 한꺼번에 무너뜨리고 있다. 기계를 다루며 사는 것이 아니라 기계에게 지배당하게 될 지도 모른다. 수많은 로봇과 디지털 센스들이 인간의 육체적, 정신적인 능력을 능가하면서 인간의 존재 범위를 침범한다. 이런 인간 존재의 무용과 무능으로 인한 허무주의를 어떻게 극복할 것인가?

삶이 계속되는 한 변화와 발전은 계속되어야 한다. 이는 우리가 거부할 수도 없고 물러설 수 없는 현실이다. 그렇다면 인간의 행복은 어디에서 찾아야 하나? 괴짜 철학자 K의 말을

정리해 보면 나름대로 설득력이 있다. 니체의 '인간적인, 너무 나 인간적인'에서 오늘날에는 '인간적인, 더욱 더 인간적인' 것으로 삶의 가치를 찾아내는 수밖에 없다고 그는 말한다.

MBA(Master of Business Administration), '경영의 시대'는 가고 MFA(Master of Fine Art) '예술의 시대'가 오고 있다. 집단적으로 사고하고 체계적으로 관리, 감독하는 시대가 아니라 인문학적으로 사고하고 예술적으로 상상할 수 있는 사람만이 진정한 행복을 누릴 수 있다. 예술이 삶을 풍요롭게 할 것이다.

예술적으로 산다는 것은 자신의 본능과 감정에 충실하며 사는 것이다. 지구상에서 유일한 나의 존재 가치를 인식하며 나로부터 출발하는 영향력을 이해하고 나누고 어우러지는 삶을 사는 것이다. 니체 인문학의 핵심인 아폴론의 이성과 디오니소스의 감성의 조화와 균형이 이뤄진 예술지상주의가 답이라는 K. 그렇다면 그가 가장 예술적인 삶을 사는 행복한 예술지상주의자가 아닐까? 왠지 그가 이 시대의 진정한 자유인처럼 느껴진다.

와인 한 잔
하실까요?

디에고 발라스케스, 〈술꾼들, 바쿠스의 축제〉

하늘의 은혜를 입고 사람의 사랑을 받았다 해도 땅에 뿌
리를 내리지 못하면 진정한 열매는 없다. 천(天), 지(地),
인(人), 모든 것이 갖춰졌을 때 비로소 하나의 작품으로
완성된다. 모든 것이 하나로 조화를 이룬 속에서 탄생하
는 와인은 단순한 술이 아니라 한 편의 명작이며 한 폭
의 명화다.

-아기 타다시, 〈신의 물방울〉 중에서

휴가를 겸해서 어느 CEO 포럼에 참석했다. 언제나 그렇듯

이 가든파티에서 만남을 축하하는 건배가 있었다. 와인을 가득 채우고 모임을 주관하는 호스트의 제의에 따라서 모두 다 잔을 모아 높이 들며 우렁차게 건배를 제창했다.

"정말 수고 많으셨습니다. 이 밤을 위하여!"

"위하여!"

큰 목소리로 통일된 건배사가 합창될 때 우리는 묘한 소속감과 동료의식을 느낀다. 모임에 대한 충성을 다하기 위해서 최대한 팔을 뻗어서 잔을 부딪친다.

마침 그 자리에 미국에서 30년 이상 살다가 처음 한국에 나온 여성이 있었다. 어느 국회의원의 딸이다. 그녀는 우리가 건배하는 모습을 보고 약간 놀란 것 같았다. 어색해 하는 그녀를 위해서 나는 잔을 살짝 들면서 다정한 시선을 보내주었다. 잔을 부딪치지는 않았지만 우리는 눈으로 마음을 나누었다. 말없이 마음이 통한 것이다.

다음 날 초청 인사였던 국회의원인 그녀의 아버지가 인사말을 하면서 지난밤에 딸이 해주었던 말로 인사말을 대신하겠다고 했다. 그는 자신의 딸이 이렇게 말했다고 했다.

"아빠, 와인 건배는 잔으로 하는 것이 아니라 눈으로 하는 거예요."

그날 밤 그녀의 눈빛을 떠올리며 생각했다. 와인 문화의 품

격과 분위기를 잘 모르던 우리 사회가 언제부터 이런 와인 파티를 즐기게 됐을까?

와인 파티의 백미는 와인의 개성과 차이를 이해하는 데 있다. 다양성과 복합성을 만끽하는 순간, 와인 파티의 주인공은 하나가 아니라 여럿이 된다. 그래서 모두와 함께 눈을 맞추며 다양한 주제로 대화를 나누는 것이다. 다양한 빛과 향기의 와인은 함께하는 사람들의 인생과 닮았다. 우리는 와인 파티에서 와인의 스토리만큼이나 다양한 개개인의 개성을 함께 즐기며 인생을 축제처럼 즐긴다.

디에고 벨라스케스(Diego Velazquez)의 〈술꾼들, 바쿠스의 축제〉를 보면 축제에서 와인이 얼마나 매력적인 존재인가를 알 수 있다. 바쿠스의 축제, 사람들은 모두 즐거움에 겨웠다. 바쿠스 신이 무릎을 꿇고 있는 사내에게 나뭇잎 관을 씌워준다. 바쿠스를 중심으로 약간 취기가 오른 가난한 차림새의 사람들은 즐겁고 유쾌하다.

바쿠스의 또 다른 의미는 '속박으로부터의 자유'다. 고통과 불행의 신인 디오니소스가 자신의 불행한 운명을 극복할 수 있도록 하는 긍정의 힘이 여기에 드러난다. 우리를 옥죄는 것으로부터 해방되는 경험은 반드시 필요하다. 이 경험에 술이 도움이 된다면 기꺼이 마실 것이다. 그것이 바로 술의 신 바

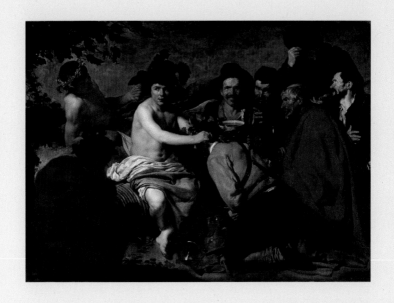

디에고 벨라스케스, 〈술꾼들, 바쿠스의 축제〉 1629년, 캔버스에 유채, 165×225cm, 프라도미술관

쿠스의 승리이다. 술은 우리를 억압과 스트레스로부터 자유롭게 한다.

디에고 벨라스케스는 에스파냐 세비야에서 출생했다. 20대 초반에 수도 마드리드로 가서 이듬해 필리프 4세의 궁정화가가 되어 평생 왕의 예우를 받았다. 나중에는 궁정의 요직까지 맡았다. 초기 작품은 당시 에스파냐 화가들처럼 카라바조(Michelangelo da Caravaggio)의 영향을 받았다. 명암법으로 경건하고 종교적인 주제를 주로 그렸다. 그러나 그는 민중의 빈곤한 일상에도 관심이 많았다.

노는 사람 호모루덴스

뛰는 사람 위에 나는 사람 있다. 나는 사람 위에는 누가 있을까? 바로 노는 사람이 있다. 그는 인생을 축제처럼 즐기며 여유와 격조를 놓치지 않는다. 바로 그런 사람이 세상을 가지고 논다.

한때 우리는 '한다면 한다!', '안되면 되게 하라!'는 식의 의기 충만한 단합된 문화에 익숙했다. 또 샴페인을 너무 빨리 터트렸다고 자책하며 허리띠를 졸라 매야한다는 자아비판의 시간도 가졌다. 그렇게 좌충우돌하면서 열심히 달렸다. 그 결과 1977년에 1,000달러였던 일인당 국민소득이 2006년 2만

　　　　　　　　나를 채우는 그림 인문학

달러를 넘어섰다. 그리고 2019년 3만 달러를 넘었다. 강대국들이 견제하는 경제대국으로 대접받기 시작했다. 그러나 경제적인 수준만큼 문화와 의식 수준도 높아졌는지 자신할 수 없다. 어느 외국 기자가 쓴 헤드라인이 생각난다.

"기적을 이룬 나라, 하지만 기쁨을 잃은 나라!"

이제는 각종 모임에서나 회식 자리에서 분위기 있게 와인을 즐기는 이들을 심심찮게 본다. 와인은 산업화 시대의 고단한 일꾼을 달래던 소주와 막걸리, 그리고 맥주와는 또 다른 분위기와 느낌이 있다. 이 시대에 와인이 각광을 받는 이유가 뭘까? 그것은 이 시대에는 느림의 미학, 나눔의 가치가 주목받기 때문이다. 우리 생활이 와인처럼 다양성과 복합성에 알맞은 조화와 균형을 요구하기 때문이다.

G20의 중심이 될 정도로 우리나라는 주목 받고 있다. 적어도 G5로 들어가기 위해서는 세계를 당당하게 리드할 수 있는 소통의 도구가 필요하다. 그래서 세계인의 마음과 감성을 사로잡는 고품격 사교술(酉)로 와인 문화의 수혈이 필요하지 않을까.

이제 세계인은 새로운 문명과 질서의 등장을 원한다. 오늘날의 핵심 키워드는 다양성이다. 현대는 다양성에 의한 차별화와 복합성을 요구한다. 이런 다양성은 라이프스타일의 변

화에서도 크게 나타나고 있다. 이제는 생산력이나 효율성을 따지기보다 인간의 욕망에 새로운 가치를 창조해 내는 시대다.

상품의 가치는 열심히 노력한 만큼 결과와 성장을 보장한다. 하지만 욕망의 가치는 상품의 가치 이상이다. 다양한 문화적 가치들에 의해서 엄청난 부가가치가 나온다. 따라서 오늘날처럼 복잡하고 미래를 예측할 수 없는 불안한 사회에서는 삶의 주체성을 가지고 유유하게 즐기며 사는 인간, 호모 루덴스, 여유와 레저, 품위와 격조를 지켜나가는 인간이 각광받는다.

매너의 힘

영국의 성직자이자 역사가인 토마스 풀러(Thomas Fuller)는 이렇게 말했다.

"어떠한 절망과 부정적인 상황 속에서도 예의나 겸손은 희망과 긍정을 만들어낸다."

예의와 겸손은 곧 매너의 힘이다. 세계 무대에서도 중요한 소통의 코드는 바로 매너다. 진심어린 마음은 만국공통으로 사람에게 감동을 준다. 여기에 와인이 함께한다면 더욱 더 품격이 높아질 것이다.

와인의 매너는 두 가지 정신을 바탕으로 한다. 그중 하나가 철저한 주인정신(Host Initiative)이다. 이를 지키기 위해서는 나

머지 하나, 먼저 상대방을 배려하는 자세(You Attitude)가 충족돼야 한다. 먼저 남을 배려할 수 있는 여유와 문화적 의식이 있다면 언제 어디에서나 주인정신을 발휘해서 상황을 리드할 수 있다.

모든 사람은 자기 인생에서 주인공이다. 자기 인생의 무대에서 주인공이 될 수 있는 강력한 무기는 상대방을 배려할 줄 아는 매너다. 매너의 힘은 모든 상황을 자신이 원하는 대로 주도한다. 주도적인 삶은 언제 어디에서 누구에게나 당당하게 요청할 수 있다.

"저와 와인 한 잔 하실까요?"

살롱 문화,
취미와 공유를 넘어

프랑수아 부셰, 〈퐁파두르 부인의 초상〉

현대인은 외롭다. 스마트폰을 비롯해서 각종 디지털 기기를 끼고 살고 SNS로 쉴 새 없이 소통하는데도 왠지 공허하다. 기계적인 대화로는 타인과 깊이 소통하기 어렵기 때문이다. 사람은 누구나 영혼의 대화를 원한다. 눈빛을 교환하고 가슴을 달래주는 대화를.

그래서일까? 최근 서로의 감성을 공유하는 모임이 인기를 끌고 있다. 이들은 빌딩 숲 뒷골목부터 젖어드는 어스름한 그림자를 밟으며 자신만의 밀실을 찾아 문을 두드린다. 적나라하게 드러난 광장에서 받았던 외로움과 상처를 밀실에서 마

음이 통하는 사람들과 이야기하면서 위로받고 싶은 것이다.

내가 찾은 인사동 살롱도 그런 밀실 중에 하나였다. 아늑한 공간에는 사람들의 이야기가 가득했다. 인사동 살롱은 작은 목소리가 모여서 큰 목소리를 내고 시대의 문화 트랜드를 선도하는 지적인 커뮤니티였다. 사람들은 이곳에 모여 소통하고 알차고 유익한 공부를 함께하기도 했다. 또한 이곳은 느림의 미학을 배우고 실천하는 장이고 나눔의 플랫폼이기도 했다.

문화와 지성의 탄생

살롱 문화는 17~18세기 유럽 귀족 문화의 산실이었다. 살롱에는 그림과 음악, 문학이 있었고 토론과 학습이 진행됐다. 무엇보다 그곳은 사교의 공간이었다.

살롱의 기원은 고대 그리스 시대로 거슬러 올라간다. 어느 시대나 문화의 흐름을 선도하는 사람들이 있다. 기원전 4~5세기 그리스 아테네의 젊은 귀족들은 스포츠를 통해서 몸과 마음과 정신력을 일깨우며 지적인 문화 모임을 가졌다. 그리스 철학자 플라톤의 저서 《향연》을 보면 당대 지식인은 와인을 마시며 정치, 문화, 철학 주제로 담론과 토론을 즐겼다. 고대 그리스 로마 시대는 지식인과 예술가들의 대화의 장이었던 플라자(Plaza)와 포럼(Forum)이, 르네상스 시대에는 종교인

들과 지식인들이 예술가들과 함께 아름다운 산문과 시, 음악을 향유하던 무젠호프(Musenhof)가, 17~18세기에는 프랑스의 살롱(Salon)이 있었다.

살롱 문화를 어떻게 정의내릴 수 있을까? 한마디로 살롱에는 자유정신과 '카르페 디엠'이 있다. 하루의 삶 속에서 속박과 답답함을 느낄 때, 무엇을 갈망하고 갈증을 느낄 때, 그들은 자유정신이 살아 숨 쉬는 살롱에서 해방감을 느낀다. 자유정신 속에는 파괴성과 창조성이 공존한다.

파괴성은 언젠가는 자신에게도 닥칠 것이라는 불행에 대한 인식이다. 창조성은 이제껏 자신이 한 역할에 대한 사회적 가치를 높이는 것이다. 사람들은 살롱에서 자유정신의 깊은 영혼의 소리를 통해서 성공에 대한 열망과 그것으로부터 매몰되지 않고 자신을 분리해 내는 능력을 배운다.

깊어가는 밤, 살롱에서 다양한 이야기가 꽃핀다. 그곳에는 여러 사람들의 인생이 녹아 있다. 서로를 환대하며 편안하게 감정을 나눈다. 관계를 형성하고 발전시키는 살롱은 그 자체로 따듯한 매개체다.

살롱 문화의 영향력은 과연 어디까지 미쳤을까? 살롱 문화의 영향력을 설명하기 위해서 빼놓을 수 없는 것이 바로 로코코 양식이다. 18세기 유럽에서 성행한 로코코 양식은 조개무

늬 장식을 뜻하는 로카이유(Rocaille)에서 유래됐다. 로코코는 귀족 계급이 중심이 되어 꽃을 피운, 화려하고 섬세한 예술이다. 그리고 로코코 중심에는 살롱이 자리하고 있었다. 로코코 양식이 화려하게 꽃피울 수 있었던 것은 살롱에서의 치열한 탐구와 토론 때문이었다.

당시 유럽에는 수많은 살롱이 있었다. 그중 가장 유명한 살롱은 퐁파르두 부인의 인문학 살롱이다. 퐁파르두는 무관의 여왕, 루이 15세의 총애를 받은 정부였다. 그는 많은 예술가를 지원한 것으로 유명하다. 특히 몽테스키외 등 가난한 사상가를 지원해서 《백과사전》을 집필하게 했다.

그녀는 서민과 여성 의식을 일깨우는 역할을 한 인물로 역사에 기록됐다. 또한 시대적 한계가 있었지만 주체적이고 진취적인 태도로 삶을 개척한 당당한 여성이기도 하다. 그녀가 운영하는 살롱 또한 그녀를 닮아서 철학과 유머와 지성이 넘쳤다. 그래서 그곳에서 시대를 이끄는 예술과 사상, 문화와 지성이 탄생했다. 이렇게 멋진 여성이 생전에 어떤 모습으로 살았는지 궁금하지 않은가? 프랑수아 부셰(François Boucher)가 그린 〈퐁파드루 부인의 초상화〉를 보면 된다.

프랑수아 부셰는 로코코 양식의 대표적인 화가이다. 부셰의 그림 주제는 매우 고전적이고 전원적이다. 게다가 관능적

인 그림과 장식적인 알레고리로 18세기에 가장 유명하고 장식적인 예술가로 이름을 떨쳤다. 또한 그는 자신의 후원자인 마담 퐁파두르의 초상화를 멋지게 그림으로써 그녀의 총애와 후원을 아낌없이 받았다.

퐁파두르 부인이 싹을 틔우고 유럽에서 만개한 살롱 문화는 현대에 와서도 명맥을 이어갔다. 예를 들면 현대 경영학의 대가 피터 드러커(Peter Ferdinand Drucker)는 살롱 문화의 수혜를 입었다. 그는 시대를 관통하는 통찰력이 있는 인물이라는 평가를 받는데 그 비결이 뭘까?

"제 통찰력의 비결은 어린 시절 집에서 열렸던 파티입니다."

어릴 때 그의 집에서는 매주 파티가 열렸다고 한다. 그의 부모는 관계 지향적인 사람들이었다. 아버지는 매주 정치인의 밤, 문학과 예술의 밤을 열었다. 어머니는 의학과 정신분석의 밤을 열어 당대의 수많은 석학을 초대하고 그들과 교류했다. 아이디어와 사상을 자유롭게 이야기하는 분위기 속에서 자랐기 때문에 훗날 그는 경영학의 대가로 성장했다.

학습이 오락인 시대

백세시대를 맞아서 이제 한 사람의 일생이 과거와는 비교할 수 없이 길어졌다. 길어진 인생, 당신은 누구와 무엇을

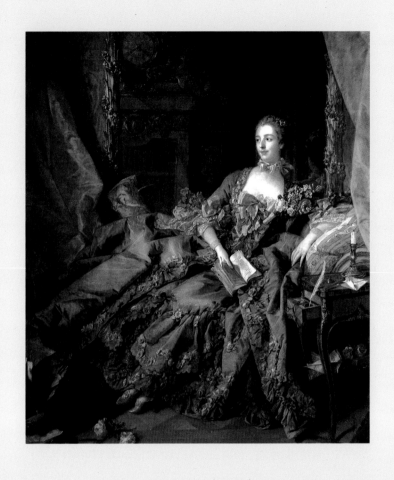

프랑수아 부셰, 〈퐁파두르 부인의 초상〉, 1758년, 캔버스에 유채, 164×212cm,
뮌헨 알테 피나코텍

하며 어떻게 살고 싶은가? 이왕이면 호모 에루디티오(Homo Eruditio), 공부하는 사람이 되어야 하지 않을까? 공부는 살아가는 힘이 된다.

동시에 호모 에루디티오는 호모 루덴스(Homo Ludens), 즉 놀이하는 인간이다. 학습은 지식인의 고품격 오락이다. 평생 공부하는 자세로 산다면 변화무쌍한 이 세상을 잘 견디고 행복하게 살 수 있다.

한국 사회는 SNS를 위시한 온라인에서의 무책임하고 영혼 없는 소통으로 병들고 있다. 진정한 소통의 가치를 일깨우는 고품격 감성 커뮤니케이션이 절실하다. 인문학 살롱에서는 음악, 시, 미술, 문학, 철학, 금융, 와인 등 다양하고 폭넓은 주제들이 오고 간다. 현대의 살롱은 지적 경쟁력의 경연장이자, 소중한 만남과 유익한 정보가 함께 어우러지는 즐겁고 재미있는 학습의 장이다. 동시에 작지만 큰 목소리로 시대의 트랜드를 리드하는 지적 커뮤니다. 와인과 함께 느림의 미학을 배우고 익히며 품격, 서비스 마케팅, 호스피탈리티(Hospitality) 정신을 실천하는 모임이기도 하다.

평생학습의 시대, 언제까지 제도권 교육에 의존할 것인가? 이제는 국가와 기업의 인적 자원, 생산의 수단을 기르는 과정으로써의 교육에서 벗어나 차원이 다른 공부를 시작해야 한

나를 채우는 그림 인문학

다. 교육과 커뮤니티의 새로운 패러다임이 필요하다. 문화의 요람으로, 지식인의 품격 있는 놀이터로서의 살롱이 많이 생겨나기를 바란다.

여자들의
우아한 연회

장 앙투안 와토, 〈키테라 섬의 순례〉

호텔에서 여자들이 모였다. 도심 속에서 우아한 연회를 즐기기 위해서다. 생일을 맞은 이가 특별한 추억을 만들어 보자고 아이디어를 낸 것이다. 1박 2일로 호텔에서 파자마 파티를 하면 어떻겠냐고. 그랬더니 한 친구가 제안하기를 그냥 평범한 잠옷 말고 장롱에 숨겨놓은 우아하고 멋진 잠옷을 가져온 사람을 베스트 드레서로 뽑자고 했다. 친구들은 너무 신났고 긴 여행이라도 떠나는 사람들처럼 작은 트렁크 가방을 끌고 나타났다.

스위트룸처럼 대단한 방은 아니지만 그래도 친구가 빌린

나를 채우는 그림 인문학

방은 꽤 널찍했다. 여섯 명의 친구가 모여서 파티를 하기에 충분했다. 그녀들의 만든 완벽한 하룻밤을 보낼 수 있게 우아하기까지 했다.

음대에서 학생들을 가르치는 친구가 멋진 축하 노래를 부르면서 포문을 열었다. 〈축배의 노래〉를 함께 따라 부르며 건배를 들었는데 급기야 한 명씩 리듬을 타고 말았다. 뭐니 뭐니 해도 대한민국 중년 여성들의 심금을 울리는 데는 트로트만 한 것이 없다. 신나고 슬프기까지도 한 여자들만의 연회가 그렇게 시작됐다. 그러자 장 안투안 와토(Jean-Antoine Watteau)의 〈키테라 섬의 순례〉가 아련하게 추억처럼 떠올랐다.

나는 로코코 시대의 우아한 문화를 좋아한다. 로코코 문화에는 삶의 열정과 사랑이 있다. 로코코라는 단어는 자갈(rocaille, 로카이유)과 조개껍질(coquille, 코키유)의 합성어다. 조개껍질 문양의 장식에서 출발한 사조라고 해서 약간은 부정적인 뉘앙스를 포함한다. 로코코 예술의 인위적인 장식성이 '예술을 위한 예술'에 지나지 않는 것이 아닌가 하는 비평도 있다. 여기에 자극적인 향락이 더해지면서 다소 부정적이고 퇴폐적인 예술로 빠지기도 했지만 판단은 즐기는 사람의 지성에 맡겨야 하지 않을까.

〈키테라 섬의 순례〉은 쌍쌍이 짝을 지어서 키테라 섬에 간

남녀의 즐거운 소풍을 다룬다. 그런데 왠지 모를 허전한 그늘이 느껴진다. 목가적이고 전원적인 풍경에서 우아한 연회가 이뤄지지만 진지한 삶은 없다. 로코코는 삶의 지나친 진지함을 피하고 싶을 뿐이다. 예술이 꼭 도덕적이어야 하나? 그냥 예술을 위한 예술 자체를 즐기면 안 되는 걸까?

호텔에서 여자들의 순례

그녀들의 인연은 학연도 지연도 아니다. 몇 년 전에 함께 한 유럽 여행에서 만난 게 인연의 시작이다. 그녀들을 뭉치게 한 하나의 공통점은 '나를 찾아 떠나는 여행'의 동지들이라는 점이다.

그녀들은 삶의 현장에서 승리자들이다. 나름대로 가족과 경제적인 부와 사회적 지위를 누리면서 산다. 그렇지만 그 자리까지 오르기 위해서 자신을 잊고 살았다. 엄마로서 아내로서 그리고 주어진 다양한 역할을 맡느라 자신은 소모되고 희생됐다. 그렇다고 자신을 찾기 위해서 지금의 역할을 포기할 수도 없는 노릇이다. 그래서 가끔 여행을 떠나며 일탈하거나 우아한 연회의 주인공이 되어 짜릿한 희열을 즐긴다.

그녀들이라고 해서 삶의 고통과 불행이 없을까? 인생이 버거울 때면 그녀들은 이렇게 생각한다.

나를 채우는 그림 인문학

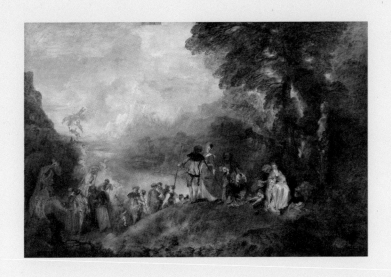

장 앙투와 와토, <키테라 섬의 순례>, 1717년, 캔버스에 유채, 129×194cm, 루브르 박물관

'등 뒤에 짊어진 봇짐이 무거울수록 인생의 긴 강을 안전하게 건널 수 있지 않을까?'

그래서 우아한 연회를 즐기며 생기와 에너지를 찾을 수 있다는 것에 감사하고 만족할 줄 안다. 오랫동안 꼭꼭 숨겨놓은 잠옷을 남편 앞에서 입고 즐길 수는 없지만 그래도 빛바래지 않게 입고서 자신을 찾을 수 있으면 된 것 아닌가?

누구에게나 삶에 대한 아련한 그리움이 있다. 그리움은 현실이 될 수 없기에 더 아련하다. 그리움을 가슴 한켠에 넣어두고 열심히 사는 여자들은 얼마나 아름다운가?

참고 문헌

김병수,《사모님 우울증》, 문학동네, 2013
김태진,《아트 인문학》, 카시오페아, 2017
박승숙,《미술의 힘》, 들녘, 2001
박홍순,《일인분의 인문학》, ㈜웨일북, 2017
박희숙,《명화 속의 삶과 욕망》, 마로니에북스, 2007
사이토 다카시, 이정은 옮김,《곁에 두고 읽는 니체》, 홍익출판, 2015
스에나가타마오, 박필임 옮김,《색채 심리》, 예경, 2001
오가와 히토시, 홍지역 옮김,《철학의 교양을 읽다》, 북로드, 2013
오종우,《예술 수업》, 어크로스, 2015
우정아,《명작, 역사를 만나다》, 아트북스, 2012
우지현,《나를 위로하는 그림》, 책이 있는 풍경, 2015
우지현,《나의 사적인 그림》, 책이 있는 풍경, 2018
유경희,《예술가의 탄생》, 아트북스, 2003
유혜선, 정기은,《블루스타킹》, 시대의 창, 2006
윤광준,《심미안 수업》, 지와인, 2018
에바 헬러, 이영희 옮김,《색의 유혹》, 예담, 2002
이명옥,《그림 읽는 CEO》, 21세기 북스, 2008
이연식,《예술가의 나이듦에 대하여》, 플루토, 2018
이주은,《지금 이 순간을 기억해》, 이봄, 2013
이지영,《BTS 예술혁명》, 파레시아, 2018
이지현,《명화와 대화하는 색채 심리학》, 울도국, 2017
이하준,《예술의 모든 것》, 북코리아, 2013
정인호,《화가의 통찰법》, 북스톤, 2017
조광제,《철학, 예술을 읽다》, 철학아카데미, 동녘, 2006
조광제 외,《몸, 또는 욕망의 사다리》, 한길사, 1999
조지 앤더스, 김미선 옮김,《왜 인문학적 감각인가》, 사이, 2018
진중권,《진중권의 서양미술사-고전예술편》, 휴머니스트, 2008
제임스 H. 길모어, B. 조지프 파인 2세, 윤영호 옮김,《진정성의 힘》, 1992
최진기,《인문의 바다에 빠져라》, 스마트북스, 2012
페터 추다이크, 임영은 옮김,《니체》, 생각의 나무, 2009
필립코 들러, 허마원 카타자야, 이완 세티아완 공저, 이진원 옮김,《마켓 4.0》, 더 퀘스트, 2017
허진모,《휴식을 위한 지식》, 이상, 2016

나를 채우는
그림 인문학

지은이 | 유혜선
펴낸이 | 박상란
1판 1쇄 | 2020년 1월 15일
1판 2쇄 | 2020년 7월 20일
펴낸곳 | 피톤치드
교정교열 | 이슬 디자인 | 김다은
경영·마케팅 | 박병기
출판등록 | 제 387-2013-000029호
등록번호 | 130-92-85998
주소 | 경기도 부천시 길주로 262 이안더클래식 133호
전화 | 070-7362-3488
팩스 | 0303-3449-0319
이메일 | phytonbook@naver.com
ISBN | 979-11-86692-41-7 (03600)

「이 도서의 국립중앙도서관 출판예정도서목록(CIP)은 서지정보유통지원시스템 홈페이지(http://seoji.nl.go.kr)와 국
가자료공동목록시스템(http://www.nl.go.kr/kolisnet)에서 이용하실 수 있습니다.(CIP제어번호 : CIP2019049718)」

•가격은 뒤표지에 있습니다.
•잘못된 책은 구입하신 서점에서 바꾸어 드립니다.